貓頭鷹書房

有些書套著嚴肅的學術外衣，但內容平易近人，非常好讀；有些書討論近乎冷僻的主題，其實意蘊深遠，充滿閱讀的樂趣；還有些書大家時時掛在嘴邊，但我們卻從未看過……

如果沒有人推薦、提醒、出版，這些散發著智慧光芒的傑作，就會在我們的生命中錯失——因此我們有了**貓頭鷹書房**，作為這些書安身立命的家，也作為我們智性活動的主題樂園。

貓頭鷹書房——智者在此垂釣

內容簡介

流傳超過半個世紀的經典數學故事，在已故巴西數學家馬爾巴塔罕的神來之筆下，活靈活現的串連文字、數字與真理間的奧妙，並榮獲巴西文學院大獎。奉真主阿拉的名啊，正確的分配不一定是最好的分配，有時付出才會是最棒的收穫。所以數字不難，真理也不難，且看馬爾巴塔罕如何用數字說真理、用文字算數學。

作者簡介

馬爾巴塔罕（Malba Tahan），本名Júlio César de Mello e Souza（一八九五至一九七四），已故巴西數學教授並身兼作家一職，童年時受到《天方夜譚》的啟蒙，瘋狂愛上阿拉伯文化，以阿拉伯筆名馬爾巴塔罕自稱，並用筆名發表著作超過五十本。其作品融合數字與文字間的奧妙及趣味，藉由「娛樂教授法」數學作品聞名巴西與國際。作者因其著作成就榮獲巴西文學院大獎，他的生日也被立為巴西數學日，是巴西唯一和足球員同樣有名的數學老師。

譯者簡介

鄭明萱，政大新聞系畢，美伊利諾大學廣告碩士、北伊利諾大學電腦碩士，曾任美國某大公司企業資訊分析部門經理，公餘從事翻譯寫作。著有《多向文本》，主要譯作包括：《極端的年代》、《少年時》、《從黎明到衰頹》、《到葉門釣鮭魚》等，並以《從黎明到衰頹》（貓頭鷹出版）一書，獲得二〇〇五年第二十九屆金鼎獎一般圖書最佳翻譯人獎。

貓頭鷹書房 223

數學天方夜譚
撒米爾的奇幻之旅
The Man Who Counted
a collection of mathematical adventures

馬爾巴塔罕（巴西）◎著

鄭明萱◎譯

貓頭鷹

The Man Who Counted : A Collection of Mathematical Adventures by Malba Tahan.
Published by agreement with the heirs of Malba Tahan through the Chinese Connection
Agency, a division of The Yao Enterprises, LLC.
Complex Chinese translation copyright©2009 by Owl Publishing House, a division of Cité
Publishing Ltd.
All rights reserved.

貓頭鷹書房 223　　　　　　　　　　　　　　ISBN 978-986-262-140-0

數學天方夜譚：撒米爾的奇幻之旅（經典復刻版）

作　　　　者	馬爾巴塔罕
譯　　　　者	鄭明萱
企 畫 選 書	陳穎青
系 列 主 編	陳詠瑜
責 任 編 輯	張慧敏、許家菱
協 力 編 輯	曾淑芳
行 銷 業 務	張芝瑜、李宥紳
校　　　　對	魏秋綢
版 面 構 成	謝宜欣
封 面 設 計	許秋山

總 編 輯	謝宜英
編 輯 顧 問	陳穎青（老貓）
出 版 者	貓頭鷹出版
發 行 人	涂玉雲
發　　　行	英屬蓋曼群島商家庭傳媒股份有限公司城邦分公司
	104 台北市中山區民生東路二段 141 號 2 樓
	劃撥帳號：19863813　戶名：書虫股份有限公司
	城邦讀書花園：www.cite.com.tw
	購書服務信箱：service@readingclub.com.tw
	購書服務專線：02-25007718~9
	（週一至週五上午 09:30-12:00；下午 13:30-17:00）
	24 小時傳真專線：02-25001990~1
香港發行所	城邦（香港）出版集團
	電話：852-2508-6231／傳真：852-2578-9337
馬新發行所	城邦（馬新）出版集團
	電話：603-9057-8822／傳真：603-9057-6622
印 製 廠	成陽印刷股份有限公司
二 版 3 刷	2013 年 4 月

定　　　　價　　新台幣 250 元／港幣 83 元

國家圖書館出版品預行編目 (CIP) 資料

數學天方夜譚：撒米爾的奇幻之旅／馬爾巴塔罕
（Malba Tahan）著；鄭明萱譯 .-- 二版 .-- 臺北
市：貓頭鷹出版：家庭傳媒城邦分公司發行, 2013.04
面；　公分 .--（貓頭鷹書房；223）
經典復刻版
譯自：The man who counted : a collection of
mathematical adventures
ISBN 978-986-262-140-0(平裝)

1. 數學遊戲

997.6　　　102005439

城邦讀書花園
www.cite.com.tw

■編輯室報告

神奇數學老師的奇幻國度

有人說，數學這門學問是活的，但是萬萬沒想到，數學可以「活」到近乎神奇，就像魔術一般。這都要拜巴西數學大師馬爾巴塔罕所賜，讓數學變得如此有趣。

讓人更想不到的是，馬爾巴塔罕本身也是一個讓人出乎意料的神奇人物！

等等，好像有什麼不尋常之處……馬爾巴塔罕不是個阿拉伯人？怎麼又是巴西數學大師？他寫的故事發生在阿拉伯？還沒開始解數學謎，腦筋就已經打結了。

一個筆名早已取代真名的作者

「馬爾巴塔罕」是個阿拉伯化的名字，而這位數學大師則是個道地的巴西人。他的本名是Júlio César de Mello e Souza，一八九五年五月六日出生於巴西里約熱內盧。童年時期因為受到《天方夜譚》的啟蒙，從此無可救藥的愛上阿拉伯文化，並幫自己取了一個阿拉伯筆名——馬爾巴塔罕（Malba Tahan）。

「馬爾巴塔罕」首次公開出現於一九二五年，里約熱內盧的一份報紙「A Noite」上。他的作品幾乎以筆名發表，畢生著作共有六十九本故事書、五十一本數學書以及其他作品。因為實在太過有名，「馬爾巴塔罕」甚至已經取代了他的本名，並獲得巴西前總統瓦賈斯的准許，將「馬爾巴塔罕」印在身分證上。

一個比阿拉伯人還要阿拉伯的巴西人

因為馬爾巴塔罕對阿拉伯文化的無比狂熱，他在二十三歲時便開始深入學習阿拉伯語與阿拉伯文化。馬爾巴塔罕將他對阿拉伯文化的熱愛投射在他的故事中，舉凡阿拉伯的華麗宮殿、精緻衣著、絕美詩歌，以及無數的伊斯蘭教智慧語錄，在故事中都有精采與詳盡的描述。甚至連他的專業「數學」，他都能帶上阿拉伯的奇幻色彩。

打開馬爾巴塔罕的故事，讀者就像身歷其境般，在阿拉伯的大街上走了一遭。若說馬爾巴塔罕是個講故事的絕佳高手，絕對是無可厚非的。

一個將數學當作娛樂的數學教授

馬爾巴塔罕曾說：「教數學的都是虐待狂，因為他們總是喜歡極盡所能的把事情變複雜。」

而他，馬爾巴塔罕，注定不會成為這樣的數學老師。

馬爾巴塔罕以「娛樂教授法」聞名巴西，用「數學實驗室」取代「粉筆和黑板」的教學方式。在數學實驗室裡，學生被激發創意、在遊戲中學數學，因此學生都深受吸引，而馬爾巴塔罕也獲得一個備受推崇的稱號「唯一和巴西足球員一樣有名的數學老師」。在足球至上的巴西，馬爾巴塔罕仍然占有舉足輕重的地位。當然，這種活潑的教學方式也反映在馬爾巴塔罕的作品中。用生動有趣、簡單明瞭的方式寫數學，就是馬爾巴塔罕的一貫風格。

《數學天方夜譚：撒米爾的奇幻之旅》（The Man Who Counted: a collection of mathematical adventures）是馬爾巴塔罕最有名的作品，也是集神祕阿拉伯與趣味數學於一書的大作。馬爾巴塔罕在書中以第一人稱自居，跟隨主角撒米爾走過巴格達大街、進入富麗巍峨的宮殿，看撒米爾與市集小販輕聲笑談、或與貴族智者解謎鬥智。他將自己一生中所熱愛的合而為一，寫下這篇網盡數字奧妙的阿拉伯傳奇故事。

翻過這一頁，你將立即進入馬爾巴塔罕創造的神奇國度。事不宜遲，快點出發！（執筆：南卡）

編按：再神奇的數學，還是有一套邏輯可以依循。因此，為了增加內容完整性，編輯室特別收入原書的解題說明。讀到故事最後，可別忘了到書末找尋馬爾巴塔罕的神奇解答！

數學天方夜譚：撒米爾的奇幻之旅　目次

編輯室報告　神奇數學老師的奇幻國度 ————— 5

一・邂逅 ————— 13

二・有個人可以倚靠 ————— 15

三・載重之牲畜 ————— 19

四・仔細考量 ————— 23

五・直言說出 ————— 27

六・數字審判 ————— 35

七・上市場去 ————— 41

八・極樂之境 ————— 51

九・命中注定 ————— 59

十一・一鳥在手 ————— 63

十一・除此之外⋯⋯⋯⋯⋯⋯⋯⋯⋯⋯ 73

十二・循環論證⋯⋯⋯⋯⋯⋯⋯⋯⋯⋯ 79

十三・友誼無邊⋯⋯⋯⋯⋯⋯⋯⋯⋯⋯ 85

十四・一個永恆的事實⋯⋯⋯⋯⋯⋯ 93

十五・整齊收好⋯⋯⋯⋯⋯⋯⋯⋯⋯⋯ 99

十六・策畫方針⋯⋯⋯⋯⋯⋯⋯⋯⋯ 103

十七・蘋果與螞蟻⋯⋯⋯⋯⋯⋯⋯⋯ 113

十八・危險珍珠⋯⋯⋯⋯⋯⋯⋯⋯⋯ 121

十九・水手的抉擇⋯⋯⋯⋯⋯⋯⋯⋯ 131

二十・十的力量⋯⋯⋯⋯⋯⋯⋯⋯⋯ 139

二十一・出現在牆上的預兆⋯⋯⋯ 147

二十二・一半又一半⋯⋯⋯⋯⋯⋯⋯ 153

二十三・都有關係⋯⋯⋯⋯⋯⋯⋯⋯ 159

二十四・我找到了！⋯⋯⋯⋯⋯⋯⋯⋯⋯⋯⋯⋯⋯⋯⋯⋯⋯ 167

二十五・面試開始⋯⋯⋯⋯⋯⋯⋯⋯⋯⋯⋯⋯⋯⋯⋯⋯⋯ 173

二十六・值得一書⋯⋯⋯⋯⋯⋯⋯⋯⋯⋯⋯⋯⋯⋯⋯⋯⋯ 179

二十七・歷史正在創造進行中⋯⋯⋯⋯⋯⋯⋯⋯⋯⋯⋯ 183

二十八・錯謬的希望⋯⋯⋯⋯⋯⋯⋯⋯⋯⋯⋯⋯⋯⋯⋯ 187

二十九・獨力成功⋯⋯⋯⋯⋯⋯⋯⋯⋯⋯⋯⋯⋯⋯⋯⋯ 191

三十・三物以類聚⋯⋯⋯⋯⋯⋯⋯⋯⋯⋯⋯⋯⋯⋯⋯⋯ 197

三十一・白紙黑字⋯⋯⋯⋯⋯⋯⋯⋯⋯⋯⋯⋯⋯⋯⋯⋯ 203

三十二・妥協斡旋⋯⋯⋯⋯⋯⋯⋯⋯⋯⋯⋯⋯⋯⋯⋯⋯ 209

三十三・看法完全一致⋯⋯⋯⋯⋯⋯⋯⋯⋯⋯⋯⋯⋯⋯ 213

三十四・生命與愛的題目⋯⋯⋯⋯⋯⋯⋯⋯⋯⋯⋯⋯⋯ 221

解題說明⋯⋯⋯⋯⋯⋯⋯⋯⋯⋯⋯⋯⋯⋯⋯⋯⋯⋯⋯⋯ 223

紀念七位偉大的幾何學家，無分他們是基督徒或不可論者：

笛卡兒、巴斯噶、牛頓、萊布尼茲、尤拉、拉格朗日、孔德

阿拉憐憫這些異教徒！

以及那位永誌難忘的數學家、天文學家，兼穆斯林哲學家：

阿布・迦法・穆罕默德・穆沙・花剌子模

阿拉保守他的榮耀！

也包括所有那些研究、教導、讚賞這門奇妙科學的人——

這門由比率、形狀、數字、衡量、函數、位移，以及自然法則組成的科學。

我，朝覲者，

馬爾巴・塔罕，

先知阿里・愛以茲德・伊茲茲・艾汀姆・撒令・哈拿克的後人，

真主的信者

以及真主神聖先知的信者

敬獻上這份傳奇與想像的書頁

一三三二年齋戒月十九日於巴格達

一‧邂逅

從撒馬拉赴巴格達途中，我與一位陌生旅人的有趣邂逅。

奉普慈特慈阿拉之名！

我的名字是哈拿克‧塔德‧馬伊阿。有一回，我從底格里斯河岸邊的名城撒馬拉出遊歸來，正隨著胯下駱駝的緩慢步伐，一步步返回巴格達，卻看見路旁有位旅人，衣衫簡樸，坐在一塊粗糙大石上，顯然因為旅途勞頓，在那裡稍作休息。

我正要開口問安，略盡旅人路上相遇應有的禮貌，沒想到對方竟站起身來，還恭謹有禮地吐出一串數字，令我大吃一驚：「二百四十二萬三千七百四十五。」然後他便迅速坐下，陷入靜默，兩隻手扶著頭，似乎完全沉浸在深思冥想之中。我在一段距離外停下來盯著他看，彷彿注目一座見證遙遠傳奇年代的歷史巨碑。

過了片刻，那人又站起來，用清晰、慎重的聲音，再喊出另一串同樣不可思議的巨大數字……

「兩百三十二萬一千八百六十六。」

這位奇異的陌生旅人，就這樣突然起立、大聲喊出百萬之數、猛地坐下，來回重複了好幾次。我實在按捺不住自己的好奇心，走上前去，以真主之名向他道了安，然後便問他：這些稀奇巨大的數目字到底代表什麼意思。

數數的人答道：「陌生人啊，你的好奇心雖然打斷了我的安靜思緒與計數，但是我並不介意。而且，既然你問得如此彬彬有禮，那麼我也樂意滿足你的期待。不過，還是先讓我把自己的故事說給你聽吧。」

於是，他便說出下面這個故事；而我，也忠實記錄所聽到的每一個字，好讓您聽得高興。

二‧有個人可以倚靠

在這一章裡，巴睿彌智‧撒米爾，我們這位數數的人，述說了他自身的故事。本章也記述我如何親眼目睹他的運算奇才，我們又如何成為同行旅伴。

「我名叫巴睿彌智‧撒米爾，生於波斯。我的家鄉是一處小村落庫依，長年籠罩在亞拉臘山巨大山影之下。小小年紀我就開始工作，為喀馬他一位富家老爺放羊。

每天第一道日光綻放，我就得趕著大批羊群出去吃卓，夜幕來臨之前，又必須把牠們趕回羊圈。我最怕的就是小羊走失，自己會受到嚴厲責罰。所以一天當中，常常把羊隻來回數上好幾遍。

數來數去，我愈數愈好，有時只瞥一眼，就可以把一整批羊數得一隻不差。為了練習，我又開始去數天上陣陣飛過的鳥兒。漸漸地，我培養出非常好的數數能力。於是在不斷練習、翻新花樣練習、數螞蟻、數蟲子，東數西數練習之下，幾個月後我更神乎其技，竟然可以數出密密

一窩蜂來。聽起來很了不起，但比起我後來練成的更多本事，這根本只是小技。

我那慷慨大度的主人，在兩三處遠地擁有龐大的綠洲棗子林。一聽說我在數字上擁有這等異能，便命令我負責他名下棗實的買賣。我以堆為單位，一堆堆地細數；於是在棗樹葉下，一數便幾乎數了十年。我的好主人對我為他帶來的豐厚進帳很感滿意，准了我四個月的假期。我現在就是正要前往巴格達探望親友，同時也想一覽那座名城的壯麗清真寺與豪華宮殿。一路上，為避免浪費寶貴的光陰，我邊走邊練功，數著這一帶的林木，還有樹上芬芳的花朵，以及穿梭在林葉樹叢間的飛鳥。」

說著，他指向近旁一株老無花果樹，繼續說道：「比方那棵樹吧，共有兩百八十四根枝椏。每根枝子上平均有三百四十七片葉子，所以總數就很容易了：那棵樹上，通共長了九萬八千四百四十八片葉子。如何？我的朋友？」

「太神奇了！」我驚奇不已，大叫：「簡直難以置信！一個人竟能只看一眼，就可以數出樹上有幾根枝子，園中有多少花朵。這本事，可以令任何人大發其財呢！」

「你真這麼認為？」撒米爾也驚呼道：「我從來沒這麼想過。數它幾百萬片葉子、幾百萬隻蜜蜂，就可以數出很多錢來？但這株樹上到底長了幾根枝椏，或那群倏忽飛過天際的鳥兒全部共有幾隻，誰可能會對這些感興趣呢？」

我解釋給他聽：「你這神奇的技能，可以施展到幾萬種不同的用途上去。比方在君士坦丁堡這種大帝都裡，甚至在巴格達，你都可以為政府提供無價的功能。你可以幫他們數人口、數軍隊、數牲口。不論是國家資源、收成、稅捐、日用商品、全國總資產，這些事物的計算對你來說

一定都輕而易舉。透過我的人脈關係——因為我正是巴格達人——我保證你不難在朝中找到個上好職位，為我們的哈里發穆他辛姆效力。或許，你甚至可以擔任司庫，或是為穆斯林君王當內務總管呢。」

數數的人答道：「如果真能如此，那我打定主意了，一定要上巴格達去。」

於是不再多說，他立刻爬上駱駝，坐到我的背後——因為我們總共就只有這麼一頭坐騎——然後我們便出發往那座燦爛輝煌的城池去了。就從這一刻起，鄉間小路上偶然結識的兩名陌生人，不但成為朋友，也變成無法分離的同行旅伴。

撒米爾個性開朗，相當健談。年紀還很輕（不到二十六歲），聰慧靈活，對數字這門科學極具天分。即使是最小、最不起眼的事物，他也能從中推出一般人難以想像的類比關係，充分展現他在數學上的敏銳能力。他也很會說故事；各種趣聞、軼事，配上他本來就很奇特、生動的談話，愈發多采多姿。

可是有時候，他卻一連幾小時都不開口，深陷在完全無法穿透的靜默之中，思索天文數字級的運算。遇到這種情況，我就儘量地抑制自己，努力不去打擾他，讓他可以安靜思考，使用他那無與倫比的聰明腦袋，沉潛在數學那晦澀幽深的奧祕之中，進行奇妙迷人的新發現。而數學，正是經由我們阿拉伯民族極力的開發、拓展，達到如此境地。

三・載重之牲畜

三十五頭駱駝，如何才能平分給阿拉伯三兄弟呢？數數的人巴睿彌智・撒米爾展現驚人功力，解決了這個顯然無解的除法分配問題，不但令三名原本爭執不下的三兄弟大為滿意，更為我們倆帶來意想不到的收穫。

我們走了好幾個鐘頭，都不曾停下來休息。然後遇上了一件有趣的事，非常值得一述。我的旅伴撒米爾不負其「代數高手」盛名，在這件事上好好地發揮了他的奇才。

在一家破舊半倒的客棧附近，我們看見三名男子正站在一批駱駝旁激烈爭執。三人不斷作出狂亂的動作與手勢，彼此叫囂、激辯、憤怒的叫聲傳入我們耳中……

「哪有這種事！」

「這簡直是搶劫！」

「我絕對沒辦法同意！」

聰敏的撒米爾問他們：到底在吵什麼。

最年長的那位回答：「我們是三兄弟，繼承了三十五頭駱駝。父親的遺囑明白指示：半數給我，三分之一給大弟哈米德，九分之一給小弟哈林姆。可是我們不曉得如何作成這項除法的分配（除法與分配同字），任何一個人提出的建議，另外兩人都有意見。我們試想了很多分法，卻沒有一種方式令大家都能接受。你想想看，三十五的一半是十七又二分之一，而三分之一和九分之一呢，同樣也是無論怎麼除，都沒法除得整數。我們怎麼可能照父親的遺願分得成呢？」

「非常簡單，」數數的人答道：「我保證可以幫你們公平地分配妥當。可是，首先請讓我將我和我友人座下的這隻駱駝，加進你們的三十五隻裡去。多虧有這頭優秀牲畜，在這個節骨眼上剛好把我們帶到這裡來。」

我一聽，馬上開口攔阻。

「這簡直開玩笑，我決不能答應這種瘋狂的事。沒了駱駝，怎麼繼續走完我們的行程？」

撒米爾低聲回我：「別擔心，我的巴格達友人。我很清楚自己在做什麼。來，把你的駱駝給我，你就等著看結果。」

他的語氣帶著如此自信，因此我毫不猶疑，立刻把我那頭漂亮的阿美交了出去。三兄弟待分的駱駝群裡，於是又多加了一隻。

撒米爾宣布：「各位，我現在要進行一場公平又正確無誤的分配。你們大家都瞧見了，現在一共有三十六頭駱駝。」

他轉向三兄弟中的老大，說：「你本來應該得到三十五隻的一半，也就是十七又二分之一。

現在你卻會得到三十六的半數，也就是十八隻。你應該沒有什麼抱怨了吧。因為這種分法，你還

多得了呢。」

接著他又轉向老二，說：「你呢，哈米德，本來該得到三分之一，也就是十二隻。好，現在你可以有三十六的三分之一，也就是十二隻。你也不能抗議不公了吧，因為這樣零

頭。好，現在你卻可以有三十六的三分之一，也就是十二隻。你反而多得了呢。」

最後他對老么說：「至於你，小哈林姆，根據你父親的遺願，你本來該繼承三十五的九分之

一，也就是三又加上另外不到一隻的駱駝。現在我反而要分給你三十六的九分之一，也就是四

隻。你大大得了好處，因此該感激我呢。」

然後，他極具信心地作出結論：「這個皆大歡喜的分法，人人得利，老大得了十八隻，老二

得十二隻，老么四隻。十八加十二加四，合起來是三十四。因此三十六隻駱駝剩下兩隻。其中一

隻，你們也知道，原本就屬於我這位巴格達的友人。而另一隻呢，理所當然應該歸給在下，因為

我為你們解決了這麼複雜的遺產分配難題，令大家都很滿意。」

「陌生客啊，你真是最聰慧的人！」三兄弟中的老大驚歎道：「我們接納你的解決方式，我

們完全相信，這個法子既公正又公平。」

聰敏的撒米爾，我們這位數數的人，便從那批極好的牲畜當中牽出一隻，又把我原本的那隻

駱駝交還給我，說道：「好啦，我親愛的朋友，現在你可以舒服又滿意地騎著你的駱駝繼續上

路。我呢，也有自家的坐騎馱著我呢。」

於是我們便重拾旅程，向巴格達出發。

四‧仔細考量

我們在路上遇到一位負傷、飢餓的富有老爺。我們給了他八條麵包，他也答應回謝我們八枚金幣。而這八枚金幣，又是用何種令人稱奇的方式分配？撒米爾指出了三種分法：簡單式、精確式、完美式。穆斯林大帝國的一名顯赫高官，極力地稱讚我們這位數數的人。

三天後的途中，接近一處小村莊斯巴，一片廢墟中，我們看見地上趴著一名可憐的旅人，衣衫襤褸，而且一看就知道身受重傷，狀況非常悽慘。我們連忙上前救起這個不幸的傢伙，然後他也把自己的悲慘遭遇說給我們聽。

他的名字是納瑟耳，是巴格達城最富有的一位商賈。幾天之前，他的大隊商旅正從巴斯拉回程，準備前往赫列，卻在半途遭到襲擊，來者是一批波斯族沙漠牧民。車隊眾人幾乎都慘死在這夥強盜手下，身為商隊領隊的納瑟耳，躲在自家奴僕屍身之間的沙地設法逃過一死，奇蹟地保住

了性命。

說完這段悲慘遭遇，他用顫抖的聲音問我們：「請問兩位，身上可帶有任何吃食？我已經快

餓死了。」

「我有三條麵包。」我說。

「我有五條。」數數的人說。

「好極了，」富商爺說：「我懇求二位把麵包分給我吃。我會公平合理地回報。我答應一等

我回到巴格達，就回贈八枚金幣。」

我們答應了他的請求。

第二天黃昏時分，我們抵達了那座號稱東方之珠的名城巴格達。正要穿越熙來攘往的熱鬧廣

場，我們的去路卻被一行華麗隊伍擋住。只見眾多隨員之前，一騎當先，高踞漂亮的栗色馬兒背

上，正是本朝高官瑪勒夫大大人。他一看見與我們同行的納瑟耳老爺，立刻命令身後那支耀目的隊

伍停步，大聲喚他：「發生了什麼事？我的朋友？怎麼你一身襤褸地到了巴格達城？還同兩名陌

生人走在一起？」

可憐的納瑟耳老爺把事情原原本本地告訴了他，並熱情地稱揚我們。

「立刻把酬金付給這兩位陌生人。」瑪勒夫大大人吩咐，從錢囊中取出八枚金幣交給納瑟耳，

又說：「我要立刻帶你進宮。因為我們的哈里發，眾虔信者的捍衛者，一定想得知這個消息：這

群強盜貝都因人，竟然又做出這等傷天害理的事。而且就在堂堂哈里發轄地之內，攻擊我們的友

人，洗劫我們的商隊。」

於是納瑟耳對我們說：「在此向二位道別了，我的朋友。不過我要再次向你們表示感謝，並如先前承諾，回報你們的慷慨相助。」

他向數數的人說：「這是五枚金幣，謝謝您拿出的五條麵包。」

然後又對我說：「這三枚給您，我的巴格達友人，謝謝您的三條麵包。」

出乎我極大意料之外，數數的人卻恭敬地表示異議：「閣下！對不起，請容我說，這樣的分配看來似乎簡單明瞭，在數學上卻不盡正確。我拿出五條麵包，所以該分得七枚金幣。我的朋友提供三條，因此只應得一枚。」

「以穆罕默德之名！」大人驚呼起來，顯然對這狀況非常感到興趣：「請問這位陌生客，怎麼會提出這等可笑的分法？」

數數的人不慌不忙上前，向這位朝廷要員報告如下：

「且讓在下為大人您說個分明：我的建議在數學上絕對無誤。您瞧，旅途之中，每當我們感到肚子餓了，我便拿出一條麵包，平分成三等份，我們每人各吃了一份。所以我的五條麵包，共分成了十五份，對吧？我朋友的三條，又是九份，加起來一共是二十四份。我的十五份中，我自己吃了八份，所以實際上我等於只貢獻了七份。我朋友提供九份，但是他本身也吃了八份，因此他只貢獻一份。我提供的七份，加上我朋友的一份，一共八份，都給了納瑟耳。所以我該得七枚金幣，我朋友只得一枚，如此分配方屬合理。」

瑪勒夫人大人盛讚數數的人，然後便下令該給他七枚金幣，給我一枚。因為我們這位數學家提出的證明既合邏輯又極完美，全然無懈可擊。

然而儘管這個分法再公正，撒米爾顯然還是不能滿意。他轉身向驚詫不已的大人閣下，繼續又說：「這個分法，我七他一，雖然正如我所證明，在數學上可謂完美，但是在我們全能主的眼中卻欠完美。」

說著，他又把金幣收在一起，平均分成兩堆，給我四枚，自己留下四枚。

「此人實在太不尋常！」大人宣布：「起先，他不肯接受五三的分配。然後提出證明，顯示他自己有權利得到七枚，夥伴只得一枚。但是接下來，他竟然又把這些金幣重新平分，將其中一半分給了他的友人。」

大人愈說愈熱情：「以全能者之名！這位年輕人不但在算學上聰明敏捷，同時也是一位最美好又慷慨的友人。我要任命他擔任我的祕書，今天就生效。」

數數的人答道：「大人，我注意到您剛才一共用了三十個字、一百二十五個字母，說出了我這輩子所聽到的最高美譽。願阿拉永遠祝福保佑您！」

吾友撒米爾的運算奇才，甚至及於對方所用的言詞、字母。我們全體都對他的天資嘖嘖稱奇。

五‧直言說出

我們前往金鵝旅舍投宿。途中，撒米爾進行天文數字級的運算，算出我們這一路行程到底說了多少個字，平均每分鐘又說了幾個字。並請看我們數數的人，如何解決另一道難題。

與納瑟耳和瑪勒夫兩位大人作別之後，我們便到蘇萊曼清真寺區內一家小客棧金鵝旅舍投宿，並把坐騎賣給附近一位認識已久的駱駝伕。

前往客棧途中，我對撒米爾說：「你看，我的朋友，我說的沒錯吧。我先前不是說過，像你這麼有才能的運算好手，輕而易舉就可以在巴格達找到一份理想工作。瞧！你才剛到這裡，就受聘為大人的祕書。現在你不用再回庫依，那個石頭地裡的可憐小村子了。」

數數的人答道：「雖然在此地我可能會發達又發達，但是有朝一日，我還是希望可以重返波斯，再見到我的家鄉。一個人如果在外地尋得好運飛黃騰達，卻忘了自己的祖國與兒時玩伴，就

是個不知感恩的人。」

說著，他挽起我的臂膀，又說：「我們一路同行，正好整整走了八天。這八天裡，為了�清想法或思索疑點，我總共說了四十一萬四千七百二十個字。而八天時間，總加起來有一萬一千五百二十分鐘，所以我們可以算出全程之中，平均每分鐘我說了三十六個字，也就是一小時說了兩千一百六十個字。這表示我話說得很少，也意味著我很周到謹慎，不曾用無意義的言談浪費你的時間。一個人如果過分安靜、寡言少語，往往不討人喜歡。但反之，如果太過聒噪、廢話連篇，也同樣會引起同伴厭煩不快。所以我們應該避免無謂的閒談，但也不要變得過度惜言如金，因此而怠慢了彼此，反而不美。接下來，我要說一樁奇妙有趣的事兒給你聽。」

略略停頓一下，數數的人便開始講述：

「從前在波斯的德黑蘭城，有位年老商人，他有三個兒子。一天，老先生把孩子都叫到身邊，告訴他們說：『誰能一整天不說一個無謂的字，我就獎賞他二十三枚金幣。』

夜幕來臨，三個兒子回到年邁的父親面前報到。老大說：『父親啊，我今天卻了很多無謂的字句。因此我想，可以配得父親您答應的獎賞。您記得的，就是一共二十三枚金幣。』

接下來是老二，他也走到父親身邊，親吻他的雙手，然後只說了『晚安，父親』，便不再多言。

老幺呢，一個字也沒說。就只走上前去，伸手攤掌向父親索取獎賞。老商人觀察了三個兒子的表現，開口說道：『老大，一邊向我走來，一邊說著各種廢話，打掉了我的注意力。老幺呢，又太簡略。因此這個獎只歸老二。老二說話合宜，又不囉嗦；簡單，卻不做作。』」

故事說完了，撒米爾問我：「你覺得老先生對三個兒子的評斷，公不公平？」

我沒有回答。我想，最好還是不要和他討論這二十三枚金幣為妙。他老兄行事總是出人意表，能把任何事情都化為數字，成天就在那裡計算平均值、解難破題。

一會兒之後，我們抵達了金鵝旅舍。客棧主人名叫老撒，以前曾為我父親工作過。一見我，他就滿面笑容地開心大叫：「阿拉與你同在，小爺。老撒永遠隨時為您效勞。」

我請他給我一間房，我的朋友巴睿彌智·撒米爾，大運算家、朝廷大官瑪勒夫大人的祕書，也需要一間。

「這位先生是個數學家？」老撒問道：「那來得正是時候，可以幫我解決一個傷腦筋的難題。我才和·位珠寶商人起了爭執，我們兩人辯了很久，但就是解決不了問題。」

一聽說店內有位大數學家光臨，幾個好奇的人聚攏過來。那位珠寶商也讓人請了出來，他表示，自己也非常想知道如何解決這個難題。

「爭執起因為何？」撒米爾問。

「此人，」老撒說，指著珠寶商人：「是從敘利亞來的，到我們巴格達這裡賣寶石。他承諾我，如果他可以用一百個第納爾（通行於某些中東、北非伊斯蘭國家的貨幣單位）的價錢把寶石全部賣掉，就付我二十個第納爾的房錢。如果能賣到兩百，就付我三十五個第納爾。結果兜售了幾天之後，全部賣了一百四十個第納爾。根據我們的約定，他到底該付我多少錢呢？」

「二十四又二分之一個第納爾！」敘利亞商人喊道：「如果賣了兩百，要付你三十五個第納

爾，以此類推，如果只賣了二十個第納爾——兩百的十分之一——自然就只欠你三又二分之一個第納爾了。可是你也很清楚，結果我把寶石全部賣了一百四十個第納爾。若我沒算錯，一百四十是二十的七倍。所以，如果我的寶石賣了二十個第納爾，我必須付你三又二分之一，那麼現在賣了一百四十個第納爾，我欠你的數字不正是三又二分之一的七倍，也就是二十四又二分之一個第納爾！」

珠寶商主張的比例：

$$200:35::140:x$$

$$x=(35\times140)/200=24\tfrac{1}{2}$$

「不對，不對！」老撒惱火地說：「照我的算法，應該是二十八個第納爾。聽好！如果賣了一百個第納爾，我可以得二十，那麼賣了一百四十，自然該給我二十八個第納爾了！再清楚也不過！我算給你看！」

於是老撒開始說他的道理：「如果一百個第納爾，我該得二十，那麼每十個第納爾——也就是一百的十分之一——我該得二十的十分之一，也就是兩個第納爾。因此，每一個十，該給我二，一百四十總共是多少個十？十四個。所以既然賣了一百四十個第納爾，十四乘以二，該給我二十八個第納爾才是，就像我剛才說的。」

老撒主張的比例：

$$100:20::140:x$$

$$x=(20×140)/100=28$$

老撒算畢，中氣十足地喊道：「我應該收到二十八個第納爾！這個數才對！」

「冷靜一下，冷靜一下，各位朋友，」數數的人插嘴道：「大家應該安靜地解決問題，稍微講些禮數。倉促行事，只會引發怒氣、造成錯誤。兩位建議的解法都不對，我算給你們看。」

他對敘利亞商人說：「依照你們的約定，如果你的寶石可以賣到一百個第納爾，你，必須付二十個第納爾作為房錢。但如果賣到兩百，就要付三十五個第納爾。因此，我們可以得等式如下：

售價	房錢
200	35
−100	−20
100	15

注意到了嗎？售價差一百，對應的房錢卻只差十五。這一點很清楚很透徹？」

「和駱駝奶一樣清楚透徹。」兩人都表同意。

我們的數學家繼續說道：「售價增加一百，房錢則增加十五，那我問你們：『現在售價只增四十，房錢應增多少？』」先假定相差二十，也就是一百的五分之一，那麼房錢就應該提高三個第納爾，因為十五的五分之一是三。既然現在相差四十，是二十的兩倍，那麼房錢就應該多加六個第納爾。因此，全部寶石賣了一百四十個第納爾，房錢的帳單是二十六個第納爾。」

撒米爾提出的比例：

$$100:15::40:x$$

$$x=(15\times40)/100=6$$

「各位朋友，即使是表面最簡單的數目，也能令最智慧的人眼花撩亂。甚至連那些看來完美無瑕的除法，有時其中也難免暗藏謬誤。但是正由於運算這件事莫測難定，數學家的學術威望才如此不容否定。總之根據雙方約定，這位先生必須付二十六個第納爾，而不是他原先以為的二十四又二分之一。好，這個問題雖然解決了，大家可以取得共識，卻仍然還有一項『小異』，不能隨便看待。而這個『小異』的大小，我無法用數目字加以表達。」

「這位先生說得對，」敘利亞商人爽快地同意：「我看出我的算法錯了。」

然後他毫不遲疑，立刻從袋中掏出二十六個第納爾交給老撒，同時還送給撒米爾一只嵌了深色寶石的美麗金指環，一面向他表示由衷感謝。客棧中所有在場的人，也都非常欽佩我們這位數數人的智慧。

六‧數字審判

本章記述我們前去拜望瑪勒夫大人，在他府邸發生的狀況。在那裡我們遇見一位詩人，他不相信數字運算的神奇力量。數數的人當場示範，以獨具創意的方式算出一支大型商隊的駱駝總數。而瑪勒夫大人未婚妻的年紀，又和駱駝的耳朵有什麼關係呢？撒米爾發現了「二次方友數關係」，又談講所羅門王之事。

第二次祈禱的時辰過後，我們便從金鵝旅舍出門，匆匆趕到哈里發朝中大員瑪勒夫大人府邸。一走進府邸，富麗的景象就令我目瞪口呆。

我們通過沉重的大鐵門，由一名身材巨大、兩臂籠著金環的黑奴領路，走下一條狹窄的廊道，進入金碧輝煌的內花園。園子陳設高雅，兩行橘子樹密葉遮蔭。花園四周設有多道門，想來其中幾扇必定通往後宮女眷所居的閨室。幾名異教外邦女奴正在花圃叢間採花，一看見我們，便

立刻飛奔躲藏到柱子後面。從這處優雅園林，我們又通過一堵高牆窄門，來到了戶外大露台，一

座瓷磚鋪砌的精美噴泉矗立中央，三個噴口濺湧出三道弧形水花，在陽光下閃爍跳躍。

我們繼續跟在戴著金臂環的黑奴身後，穿過露台，這才進入正邸。然後又走過一系列各式廳

堂，牆上懸掛著銀線流蘇壁毯，布置得富麗堂皇。最後終於抵達瑪勒夫大人所在的廳堂，只見大

人倚在幾張舒適的大墊上，正和兩位友人交談。

我認出其中一位，正是與我們一同走過沙漠的旅伴納瑟耳老爺。另一人是個圓臉小個子，神

情和善，一絡鬍鬚稍帶灰白，衣著講究，佩著一枚半邊金黃、半邊色如暗銅的矩形大獎章。

瑪勒夫大人非常親切地接見了我們，然後便轉身向那位佩戴飾章的友人笑著說：「親愛的大

詩人，這就是那位大運算家，他身旁的年輕人則是我們巴格達的公民。他兩人是在路上巧遇，當

時他正在阿拉的道路上漫步。」

我們向眾位尊貴的老爺深深致意問安。原來瑪勒夫大人身旁的貴客是有名的詩人愛以茲德·

阿布都·哈密德，也是我們哈里發穆他辛姆的密友。詩人身上佩戴的奇特獎章，正是由哈里發

親自頒發，獎賞他寫的一首長篇詩，全詩三萬零兩百句，不曾用到半個阿拉伯喉音字母…kaf、

lam、ayn。

「瑪勒夫吾友，對於這位波斯運算家的精采奇技，我還真有些不能置信呢。」詩人大笑道：

「其實只要是數字組合，裡面都會有點詭譎，可稱作代數之巧吧。我記得有位智者曾去見瑪達德

之子哈勒特王，自稱可以從沙中看出命數來。王卻這樣反問他：『你會做精確的數字運算嗎？』

智者聽了一驚，還來不及恢復鎮定，王又點頭說：『如果你不懂得精確運算，你所謂的法眼根本

不值一文。但如果你的法眼全只是從運算得來，那也更沒什麼好信的。』我在印度也聽過一句諺語：『你要七次地不信任運算，更要一百次地不信任數學家。』」

「既然如此，為消除這種不信任感，」大人建議：「我們不妨好好測驗一下我們這位客人。」

邊說，他邊從墊上起身，輕輕拉起撒米爾的手臂，領他到大廳一處陽台。戶外又是個開放露台，此時一地站滿了駱駝，上好的駱駝，全都是非常優良的品種。我注意到其中有兩三隻是蒙古來的白毛駱駝，還有一些是毛色潔淨的卡利種。

大人說：「這是我昨天剛買下的一批上好駱駝，打算當作禮物送給我未婚妻的父親。我想知道到底總共有幾隻。你能告訴我嗎？」

為了讓這場測試更為有趣，大人還低聲把答案說給他的詩人朋友聽。我可嚇壞了，這麼多駱駝！而且一直在場中走來走去繞動不停。要是我朋友算錯了一兩隻，那我們這一趟拜訪就要倒楣，倒大楣了。

可是撒米爾把眼睛一瞥，望向那群挪動不安的牲畜，就立刻答道：「根據我的計算，大人哪，場中一共有兩百五十七頭駱駝。」

「正是！完全正確！」大人驚呼肯定：「兩百五十七頭駱駝！我的阿拉！」

「你怎麼辦到的？怎麼能這麼迅速，又這麼精確地算出來？」詩人驚異若狂，簡直不敢相信，充滿了好奇地問他。

「簡單，」撒米爾向他解釋：「若是一隻隻地去數，對我來說那太無趣了。所以我換了方

法：先數蹄子，再算耳朵。加起來共是一千五百四十一。然後再把這數字加上個一，除以六。所得的商數正是整數：兩百五十七。」

「老天！」大人欣喜地驚歎：「真是太不同凡響了！誰能想到他竟會用耳朵和蹄子來算，只是為了有趣！」

「我得這麼向您報告，」撒米爾又開口道：「計算之所以似乎很難，有時候是因為計算者不夠小心，或者能力不足。我在庫依的時候，有次正看守著主人家的羊群，忽然一整隊蝴蝶漫天如雲飛過。旁邊有個牧羊人問我能不能數出共有幾隻。我回答：『八百五十六隻。』他驚叫：『八百五十六？』好像覺得這個數字太誇張了。那一刻我忽然察覺自己的確算錯了，原來我數的不是蝴蝶，卻是牠們的翅膀。所以趕快除以二，才是正確答案。」

大人聽了放聲大笑，在我耳中聽來猶如音樂一般美妙。

「這整件事，卻有一點我怎麼也想不通，」詩人又問，態度非常正經嚴肅：「我知道為什麼除以六——四條腿，兩隻耳朵——可以得出駱駝的數目。但是我不懂，他為什麼要把被除數一千五百四十一再加上個一，然後才去除。」

「很簡單，」撒米爾答道：「剛才數耳朵的時候，我注意到有隻駱駝有個小缺陷：牠少了一隻耳朵。所以為了求得整數，必須加上個一。」

說完，他又轉身問大人：「不知這樣問是否太過冒昧唐突，敢問大人您的未婚妻今年芳齡多少？」

大人笑著回答：「沒關係，沒關係，愛絲達兒今年十六歲。」接著又說，聲音裡帶著一絲懷

疑不解:「可是她的年紀,和我要致贈未來岳父的禮物,兩者之間又有何關係?我一點也看不出來。」

「我只是想做個小小建議,」撒米爾答道:「如果您把那隻有缺陷的駱駝拿掉,總數就變成兩百五十六,正好是十六的平方:十六乘十六。如此一來,您要送給未來岳父的這份禮物,在數學上就完美無比了⋯駱駝的數目,恰恰是您心愛人兒的年紀。而兩百五十六這個數字,則是二次方的結果,古聖先賢認為具有象徵意義;兩百五十七卻是質數。對相愛的人來說,二次平方具有的內含關係正是一個吉兆。關於平方數字,還有個很有趣的傳說。您願意聽聽嗎?」

「樂意之至,」大人回答:「故事好,又說得好,聽起來是一大享受。我向來都等不及傾聽這樣好聽的故事。」

這番讚美令數數的人很感榮幸,便優雅地微微側頭,開始說他的故事了:「這是一則關於所羅門王的故事,聽說他為了表示自己的禮貌與智慧,特地送給未婚妻一盒珍珠,也就是示巴女王,美麗的貝爾金絲。總共是五百二十九顆珍珠,為什麼是五百二十九呢?因為是二十三的平方——二十三乘二十三得五百二十九——女王芳齡二十三歲。而年輕少女愛絲達兒的兩百五十六,又更勝過五百二十九。」

眾人都有些吃驚地望著數數的人,他不慌不忙地繼續說下去:「兩百五十六這個三位數,若把二、五、六這三個數字加起來,總合是十三,十三的平方是一百六十九。一百六十九的三個數字加起來又是十六。因此十三、十六之間存在一個奇妙的關係,我們稱作二次方友數關係。如果數目字會開口說話,我們可能會聽到以下這樣的對話:

十六對十三說：『我想向您聊表敬意，歌頌我們的友誼。我的平方是兩百五十六，二、

五、六，三個數字加起來正是十三。』

十三則回覆：『多謝您的美意，親愛的友人。我也要以同樣的方式回答。您瞧**我**的平方呢，

則是一百六十九，一、六、九，三個數字加起來剛好是十六。』我想我已充分證明，兩百五十六

這個數字確是上上之選，遠勝原先的兩百五十七。」

「您這點子真是稀有，」大人答道：「我一定照辦，雖然有人可能會說，我是從偉大的所羅

門王那兒偷抄來的呢。」又轉向詩人說：「我看此人的智慧，實在不下於他的比喻及編故事的能

力。我當初決定聘他為祕書，實在是高明之舉。」

「很抱歉，可是在下不得不誠實稟報，」撒米爾卻突然說：「除非我朋友哈拿克‧塔德‧馬

伊阿也能出任職位，為臣才能恭敬接受您的聘用。他現在沒有工作，也沒有資產。」

我嚇了一大跳，同時卻又因數數人的好心感到非常快慰。他竟以如此方式為我尋求大人的有

力庇蔭。

「你的要求很公允，」大人答應了：「你的朋友可以擔任書記，按級敘薪。」

我立刻接受這項任命，並向大人及好人兒撒米爾深表謝意。

七・上市場去

我們到市集去。撒米爾與藍色纏頭巾。「四個四」一案。五十個第納爾的難題。撒米爾破解難題，獲得一件非常美麗的禮物作為酬謝。

幾天後的一日，我們在大人邸內辦完當天公事，便結伴到巴格達市集和幾處花園散心。那天下午市面特別熱鬧，因為幾小時之前，好幾批滿載貨物的商隊剛從大馬士革來到。商隊抵達向來是當地一大盛事，因為只有這個機會才能見到其他國家生產的百貨，並與異國商賈會面交談。因此全城都異常活絡，鬧哄哄一片生氣蓬勃。

比方說，鞋店大街就擠得根本進不去；街面、庫房，到處都堆滿了一袋袋、一箱箱的新到商品。從大馬士革來的外邦人士，在市集上隨步閒逛，漫不經心地打量著一個個攤位。空氣中充斥著薰香、麻葉、香料的濃郁氣味。菜商爭執不下，幾乎動手開打，彼此叫囂怒罵。

有個摩蘇爾來的年輕吉他樂師，坐在一堆麻布袋上，哼唱一首悲哀、低吟的曲兒⋯

人生有什麼好計較，

如果或好或壞，

儘量簡簡單單過活。

我的歌唱完了。

又見店主站在店門口，大聲推銷他們的商品，大肆發揮阿拉伯人豐沛的想像力，天花亂墜，

吆喝吹噓：

「看看這件衣裳！王公蘇丹級的美衣！」

「來來來！香噴噴的香水，喚回你老婆的愛意！」

「快瞧，大爺啊，這鞋，這美麗的長袖大袍，精靈都推薦給天使穿呢！」

撒米爾看上一頂優雅鮮亮的藍纏頭巾，要價四個第納爾。賣東西的是個駝子，敘利亞人。這家店鋪也很特別，因為店內每件商品都是四個第納爾──不論是纏頭巾、箱盒、短刃、手鐲……一律同價。還掛了個牌子，上寫：

四個四

看到撒米爾想買這條纏頭巾，我說：「這麼大手筆買條頭巾，我覺得太浪費了。我們手上只有一點錢，而且房錢還沒付呢。」

「我感興趣的並不是頭巾，」撒米爾回道：「你沒注意這家店名叫『四個四』嗎？巧合得不尋常，意義非凡。」

「巧合？為什麼巧合？」

「這家店的名字，令我想起微積分裡有個很奇妙的法則：利用四個四，可以得出任何數字。」

我聽：

我還來不及問這是什麼神祕法則，撒米爾就已經在地面散布的細沙上寫了起來，一面解釋給我聽：

「你想要數字零嗎？再簡單也不過。就只要寫：

$$44 - 44$$

那數字一呢？最簡單的方式是：

$$\frac{44}{44}$$

你看這個算式裡面有四個四，得數是零。

四十四除以四十四，商數為一。

你想看二？只要用四個四，寫成：

$$\frac{4}{4} + \frac{4}{4}$$

兩個分數的和，加起來正是二。三？更簡單了。只要寫：

$$\frac{4+4+4}{4}$$

請看被除數的和為十二，除以四得三。所以數字三也可以由四個四求得。

「那你怎麼求出數字四呢？」我問。

「沒有比這個更容易的了，」撒米爾解釋道：「可以用好幾種不同方式。比方下面這個算式：

$$4 + \frac{4-4}{4}$$

你可以看山右半邊的值為零，左半邊是四。所以整個算式的和是四加零，就是你要的四。」

我看見那個敘利亞商人也在注意聆聽撒米爾的說明，各種「四個四」組合彷彿令他著迷。

撒米爾繼續說：「如果我要得數字五──沒問題。我們只要寫：

$$\frac{(4 \times 4) + 4}{4}$$

這個分數的分子是二十，下面的分母是四，除得的商是五。我們又用四個四寫出了一個五。

接下來再向六出發，這個算式漂亮極了：

$$\frac{4+4}{4} + 4$$

同樣算式稍改一下，就給了我們一個七：

$$\frac{44}{4} - 4$$

想得八也很容易：

$$4 + 4 + 4 - 4$$

九也很有意思：

$$4 + 4 + \frac{4}{4}$$

現在我要寫一個最優美的算式給你看：

$$\frac{44 - 4}{4}$$

等於十，也是用四個四組成。」

此時，一直在旁邊必恭必敬安靜聆聽的駝背店主開口插話了：「這一路聽下來，我知道您一

定是位卓越的數學家。兩年前我自己也遇到一道數學難題，如果您能為我解謎，我願意免費奉送您想買的那條藍色纏頭巾。」

然後他開始陳述：「有一次，我借出去一百個第納爾，其中五十借給麥地那某位老爺，另外五十借給開羅來的一個商人。

老爺分了四期還我的錢，分別如下：二十、十五、十、五，也就是：

已還	20	尚欠	30
已還	15	尚欠	15
已還	10	尚欠	5
已還	5	尚欠	0
共計	50	尚欠	50

請看，這位朋友，已還的與尚欠的，兩欄加起來分別各為五十。

開羅那位商人也分四次還錢，分別如下：

請留意第一欄總數是五十，和前一個情況相同；可是另一欄的和卻是五十一。顯然不對，不可能會這樣。可是我不曉得怎麼解釋，為什麼第二種還錢法會出現這種差異。我知道自己並沒有受騙，因為借出去的錢全收回來了。可是為什麼第一個例子的總和是五十，第二個例子卻變成五十一，怎麼解釋這個不同呢？

已還	20	尚欠	30
已還	18	尚欠	12
已還	3	尚欠	9
已還	9	尚欠	0
共計	50	尚欠	51

「我的朋友，」撒米爾開口道：「我只需要用幾句話就可以解釋這個現象。因為債務的餘額，其實和整筆債的數字沒有任何關係。我們不妨先假定五十個第納爾是分三期償還──第一期還十，第二期還五，第三期還三十五。因此帳單如下，連同餘額：

已還	10	尚欠	40
已還	5	尚欠	35
已還	35	尚欠	0
共計	50	尚欠	75

這個例子裡的第一欄總和仍是五十，可是債務餘額欄總和卻如你所見，變成七十五了。其實，還可以是八十、九十九、一百、兩百六十、八百，任何數字都有可能。完全只是出於巧合，才剛好也是五十，就像第一位老爺的例子那樣。或是像第二位商人那樣，變成五十一。」

店主聽懂了撒米爾的解釋，兩年來的困惑現在終於獲得解決。滿意的他也信守承諾，把那條售價四個第納爾的藍色纏頭巾，送給我們這位數數的人。

八‧極樂之境

撒米爾大談各種幾何圖形。我們愉快幸會納瑟耳老爺，以及他的幾位綿羊大戶好友。撒米爾解決了二十一桶酒的問題。不見了的那枚第納爾原來如此。

撒米爾收下敍利亞店主送的禮物，非常開心，把纏頭巾翻來覆去仔細端詳：「做得真是非常精緻。可惜，只有一個瑕疵。其實可以很簡單就避免了：這頭巾的形狀不完全合乎幾何。」

我看著他，無法掩飾自己的驚訝。這人真是太特別了，任何普普通通的事物到了他的手裡，都可以轉變成和數學有關，甚至到了連纏頭巾都可以由幾何形狀來考量的地步。

「我想，你應該不會大驚小怪吧，吾友，」我聰明睿智的波斯友人說：「看到我竟然連纏頭巾的形狀都希望可以合乎幾何。事實上，這世界**處處皆幾何**。想想看，各種尋常卻完美的形體：花朵、樹葉、無數動物，都展露露美不勝收的對稱之美，令人心靈愉悅。我再說一次，幾何，無處不在⋯⋯在太陽的圓盤裡、在葉子裡、在彩虹裡、在蝴蝶、鑽石、海星、在最細小的沙粒之中。大

自然內，充滿了道不盡、說不完的幾何模樣。烏鴉緩緩飛過，漆黑的軀體在天際畫出美妙線條。

駱駝的血液在血管內循環流動，也服從嚴格的幾何規則。哺乳動物之中，唯獨駱駝背上有峰，而

且是獨特的橢圓形。擲石嚇退入侵的胡狼，石子在空中描繪的那尾完美弧度，稱作拋物線。蜂室

是六角形的稜柱晶體，蜂兒充分利用這個幾何形狀，以最經濟省料的方式築集。

幾何啊幾何，無處不在。但是卻要用眼去看，用頭腦去了解，用心靈去欣賞。粗野的貝都因

人雖然看得到幾何形狀，卻不了解幾何；遜尼教派人了解幾何，卻不會欣賞幾何。只有藝術家，

才能看出這些形狀的完美，體會到它們的美麗，更對它們的秩序、和諧稱奇不已。真主是最偉大

的幾何家。祂以幾何排列天地。波斯有一種植物，是駱駝、綿羊最愛找來吃的食物，它的種籽形

狀……」

於是如此這般，撒米爾熱情迸發、滔滔不絕地談著各形幾何之美，從市集商場走到勝利橋，

長長一段路，一路講個不停，我靜靜地走在他身旁，聽得入神，完全被他這篇奇妙的啟發迷住

了。

穿過慕阿真方場（這裡也叫做駱駝伕歇腳區），進入眼簾是那間美麗的七苦客棧（典出天主

教傳統：聖母馬利亞為愛子之故有七個痛苦），天氣炎熱的時候，不論是貝都因人或大馬士革、

摩蘇爾等地來的旅人，都最愛光顧此店。這家店最出色的地方是它的內部中庭，夏天涼蔭蔽日，

四牆爬滿五顏六色的利比亞山間植物，令人感到悠靜恬適。

老舊的木頭招牌上，寫著「七苦」兩個大字，貝都因人的駱駝便繫在一旁。撒米爾喃喃道：

「好奇特！你有沒有可能剛好認識這家客棧的老闆呢？」

「我跟他很熟，」我答道：「這老闆以前是從的黎波里來的繩子商人，他父親曾在哈里發奎汶底下做事。大家叫他的黎波里人，都對他印象不錯，因為他性子單純開朗，心地又好。聽說他曾隨大隊傭兵跨越沙漠去過蘇丹國，後來從非洲帶回五名黑奴，忠心耿耿地服侍他。回來之後，他就不再做繩索生意，帶著五個黑奴改開了這家客棧。」

撒米爾答道：「不管有沒有黑奴幫忙，這個人，這位的黎波里人士，都一定是個很有創意的人。他在店名裡用上七這個數字，而七呢，不論對穆罕默德的門徒、基督的信徒、猶太人、拜偶像者、異教徒，或甚至不信者來說，都是一個聖數──由三和四這兩個數字加成所得。三具有屬天神性，四則象徵屬地的物質世界。其他有許多總和是七的事物，也因這層關係而有奇異聯繫：

地獄有七門

一周有七天

希臘有七賢

地面有七海

天上有七星

世間有七奇

……」

他正滔滔不絕數說著他對這個聖數的奇特觀察心得，我們的好友納瑟耳在店門口出現，揮手

示意我們上前。

「啊，數數的人，剛好碰上你，真是太高興了，」我們走上前去，納瑟耳老爺笑著說道：「你來得真正湊巧，真是上天保佑，正好可以幫我也幫店裡這三位朋友一個忙。」然後又語帶同情，卻更興致勃勃地說：「請進快請進！這事實在棘手。」

他領我們走下一道陰暗潮濕的走廊，來到光亮宜人的中庭，庭內擺了五六張圓桌。其中一張坐著三位旅人。

納瑟耳老爺和數數的人走上前去，桌上三人抬起頭來，向他們招呼問安。其中一位看來非常年輕，個子高躰修長，眼光清澈，頭戴鑲白邊的鮮黃纏頭巾，巾沿嵌了一顆美麗異常的祖母綠。另兩位則矮壯結實，寬肩闊背，典型的非洲貝都因人黝黑膚色。衣著、外貌，立刻顯出三人的不同。他們正在密切討論著什麼事情，從手勢看來，問題顯然很令他們頭痛，正是碰上難題時會有的姿態神情。

納瑟耳老爺對他們說：「這就是那位知名的運算大師。」又對撒米爾說：「這三位是我的友人，都是大馬士革的綿羊大戶。他們現在面對了一個問題，我從來沒遇到過這種奇事。事情是這樣的：他們合賣了一小批綿羊，在巴格達這裡收到二十一桶好酒作為貨款，桶子的大小、形狀完全一樣，但是：

七桶全滿

七桶半滿

七桶全空

現在他們要平分這個貨款，每人分到的桶數、酒量都要相同。桶子好分——每人七桶就成。數數的人，有沒有可能為這問題找到滿意的答案？

但是我知道這酒卻難分，因為不能把桶子打開，必須保留原狀原封。現在就看你的了，數數的人，有沒有可能為這問題找到滿意的答案？

撒米爾思索了兩三分鐘，答道：「要分這二十一桶酒，納瑟耳老爺，其實用不著太複雜。我想建議一種最簡單的分法。第一位分到：

三空桶
一半桶
三滿桶

加起來一共是七桶。第二位分到：

二空桶
三半桶
二滿桶

也是總共七桶。第三位也同樣分到七桶，分配方式和第二位一樣。所以根據在下的分配方式，三方都各分到七個桶子，分得的酒量也完全相同。假定一滿桶的酒算兩份，一個半桶的酒則是一份。那麼根據以上分法，第一位可得：

$$2+2+2+1$$

總共是七個單位，其他兩位則各得：

$$2+2+1+1+1$$

加起來也是七個單位。證明我剛才建議的分法既精確又公正。這問題看似複雜，其實用數字解決一點不難。」

大家聽了都滿心歡喜地接納，不但大人如此，那三位大馬士革人士也是如此。

「啊，以阿拉之名！」那位頭飾祖母綠寶石的年輕人驚呼：「這位運算家簡直太驚人了！」然後轉身向店主和氣地問：「的黎波里人，我們這桌下子就解決了我們覺得難到不行的問題。」

「各位的帳單是多少？」

「各位的帳單，連同用餐，一共是三十第納爾。」店主答道。納瑟耳想請客，可是大馬士革來的三位哪裡能肯，於是又起了一場小討論，加上彼此恭維互相感謝的言詞，每個人都在同時發話。最後終於決定：納瑟耳是客，一毛都不該付；那三位則每人出十個第納爾。於是三十個第

納爾便遞給店主手下一名蘇丹黑奴交付他的主人。一會兒之後，只見黑奴返回說道：「敝主人說他算錯了。帳單應該是二十五個第納爾，所以吩咐我將這五個第納爾還給各位。」

「那位的黎波里人真是正直可敬，」納瑟耳不禁讚道。同時拿回五個第納爾，還給三人每人一枚。剩下兩枚，他和大馬士革三人迅速交換了個眼神，便將那兩枚賞給服侍他們上菜的蘇丹黑奴。

此時，那位頭帶綠寶石的年輕人站起身，嚴肅地望向他的友人，說道：「拿出三十第納爾付帳這件事，現在使我們面對了一個嚴重問題。」

「問題？我看不出有什麼問題？」大人驚異地問。

「哦，很有問題，」大馬士革人回道：「問題大著呢，雖然看來似乎可笑，其實很嚴肅：因為一個第納爾就這麼憑空消失了。想想

如圖以最簡單的形式，如何平分二十一桶酒。

看，我們每人付了九個第納爾，所以九三二十七。再加上大人賞給黑奴的二枚，一共是二十九個第納爾。可是我們原先一共付了三十個第納爾給的黎波里人，現在卻只算出二十九枚的下落。那麼，還有一個怎麼不見了？那個第納爾跑到哪兒去了？」

納瑟耳思索了一會兒：「你說得沒錯，我的朋友。的確有問題。如果你們每人付了九個第納爾，黑奴又拿去兩個，加起來確實是二十九。原先三十個第納爾有一個失蹤了。怎麼會這樣？」

一直沒作聲的撒米爾，此時開口插嘴對大人說：「您弄錯了，大人。這帳不是這樣算的。各位拿了三十個第納爾付帳，其中二十五枚給了的黎波里人，找回三枚，兩枚當了小費。沒有任何一個第納爾失蹤，清清楚楚，毫無問題。付出去的二十七枚裡面，的黎波里人拿到二十五，黑奴是二。」

大馬士革人一聽撒米爾的解釋，立刻哄然大笑。「以先知大賢之名！」最年長的那位驚歎道：「這位數數的人果然解決了失蹤的第納爾之謎，也挽救了這家客棧的信譽。感謝歸於阿拉！」

九‧命中注定

大詩人愛以茲德老爺親自來見我們。星相家預言的奇異結果。女人與數學。

撒米爾受邀教導一位少女學習數學。這位少女的奇特處境。撒米爾告訴我們

他那位亦師亦友的師父：智者諾以林。

穆哈蘭姆聖月（正月）最後一日，日落之時，知名的大詩人愛以茲德‧阿布都‧哈密德來客棧找我們。

「又有新問題需要解決？大人？」撒米爾問。

「你猜得沒錯，朋友！」我們的訪客回道：「我面對著一個天大的難題。我有個女兒名叫泰拉絲蜜，非常聰慧又好學。小女泰拉絲蜜出生的時候，我請教過一位有名的星相家，此人擅長觀雲占星預卜未來。他告訴我說，小女這一生，頭十八年會很幸福快樂，但一過十八歲，就會遭遇一連串不幸打擊。不過他也有個法子為她解厄。他說，泰拉絲蜜必須學習數字之道，以及其中各

種運作。可是要精通數字與運算，就必須懂得大數學家花刺子模之學，也就是數學。所以我決定讓小女學習微積分與幾何，以保障她來日幸福。」

親切和藹的大人停頓一下，又繼續說：「我在朝中尋過無數學者，可是沒有一人能教導一個十七歲的年輕姑娘學習幾何。其中一位天資異稟的智者還勸我打消這個念頭，甚至問我：『你想教長頸鹿唱歌？』這位智慧的聖者更說：『長頸鹿的聲帶根本沒法發出任何聲音。那只會浪費時間，白耗力氣。長頸鹿永遠都唱不出歌。女人的腦袋呢，同樣也無法領會幾何要義。這門獨特的科學，乃是借助邏輯與比例之力，建立在理性推理、等式運用，以及明確法則的應用之上。一個女孩子家，整天關在她爹爹的內宅裡，怎麼可能學會代數公式或幾何原理呢？永遠都沒有可能！一個叫頭大鯨魚游到麥加去朝聖還更容易些呢！完全不可能的事，何必去嘗試呢？如果厄運非臨到不可，那也是阿拉的旨意。』」

大人神情焦慮嚴肅，從墊上起身，在房中來回踱步，然後面色更凝重了：「聽到這番話，我十分沮喪，心情非常低落。可是有天我去拜訪吾友大商人納瑟耳，卻聽見他不斷熱情讚譽某位新從波斯來到巴格達的運算家。我聽到了那八條麵包的故事，包括所有細節，留下極為深刻鮮明的印象。所以我四下去找這位數數的人，又特地前往瑪勒夫府上去會他。在那裡，我看見他獨創一格地解決了兩百五十七頭駱駝的問題，把牠們減成兩百五十六頭，簡直歎為觀止！您還記得嗎？」

說著，大人舉頭嚴肅地望向我們數數的人，又說：「你，我阿拉伯的弟兄，能夠教導小女，學會運算之道的精微嗎？我願意付任何酬勞，只要你說個數目。你也可以繼續在瑪勒夫大大人手下

任職，擔任他的祕書。」

「最慷慨的大人啊，」撒米爾立刻應道：「我看不出有任何理由拒絕您高貴的邀聘。不出幾個月，我就能教會令千金有關代數的運作與幾何的奧祕。那些大哲人實在錯上加錯，完全誤估了女性的智力。只要好好引導，女性的智慧絕對可以掌握科學的優美與奧祕。那些聖人智者不公平的看法，很容易就可以推翻。史上有太多例子證明，女人一樣能在數學上有出色的表現。比方亞歷山卓就有過一名女子海巴夏，不但教導數以百計的人學習運算之道，還寫了一篇文章評論代數鼻祖希臘人狄歐番圖的著作，又分析那位與歐幾里得、阿基米德並稱的希臘數學家阿波羅尼奧斯難以解讀的文本，更糾正了當時所使用的天文運算表。大人，不要怕也不要猶疑。令千金一定可以輕易理解畢達哥拉斯的學問，讚美阿拉！接下來，就只需要把第一堂課的日期、時間排定就可以了。」

高貴的愛以茲德回道：「愈快愈好！泰拉絲蜜已經十七歲了，我非常著急，想趕快把她從星相家預言的不幸中解脫出來。」又說：「不過，我要先向你提醒一聲，有件細節雖是小事，卻很要緊。小女自幼生長在內宅，從未見過家人之外的男子。上課時她只能在厚簾幔後學習，臉也必須遮著，另外還會有兩名家奴陪伴。這樣的條件，你還願意接受嗎？」

「欣然從命。」撒米爾回答：「年輕姑娘家的端莊穩重，遠比代數的公式更為重要。大哲柏拉圖在他開辦的學校門口，掛上這樣一面牌子：

不諳幾何者一律不得進入

一日，有個行為向來放蕩的年輕人跑來，非常熱切地想進柏拉圖學院。大師卻斷然拒絕，宣示『幾何之學純粹而簡單。你這傷風敗俗之徒，有辱這門清明純正的科學。』所以大哲蘇格拉底的這位最出名的徒弟，就是以這個方式，凸顯出數學絕對不可以和墮落失德同行，以免有辱它的清名。我很樂意指導令千金，雖然並不認識她，也永遠不會有幸親見她的容貌。如果阿拉允許，我明天就可以開始上課。」

大人說：「太好了。二次祈禱時刻之後，我就派僕人來接你。明日再會了。」

愛以茲德大人走後，我提醒數數的人，這個職責可能超出他的能力。「有件事我不懂，撒米爾。你自己從沒自書本學過一天數學，也沒上過一天那些智士賢人開講的課，怎麼能教一個年輕女孩數學呢？你的演算能力這麼出色，運用得如此美妙又合時，到底是怎麼學來的？我知道你明是在擔任牧人時，從綿羊、無花果樹、飛鳥身上，解開了運算的奧祕……」

「你弄錯了，我的朋友，」撒米爾寧靜安詳地回答：「我還在波斯替主人看羊的時候，認識了一位苦行老僧，名叫諾以林。有一回起了嚴重沙暴，我救了他一命。從那時起，他就是我最親近的友人。他是有學問的智者，教導我許多有用又奇妙的事。拜過這樣一位老師，我當然可以把幾何從頭教起，一直教到亞歷山卓那位令人難忘的大師歐幾里得所寫的最後一本著作。」

十‧一鳥在手

我們來到愛以茲德的府邸。脾氣暴躁的塔辣提耳質疑撒米爾的運算。籠中的鳥兒與完美的數字。數數的人頌讚大人的仁慈。我們聽到一曲輕柔迷人的歌。

四點過後不久，我們離開客棧，前往大詩人愛以茲德老爺的府邸。一名討喜又認真勤快的黑奴為我們帶路，很快便穿過穆山街坊的蜿蜒巷弄，來到一所宏偉的宮室，坐落在一處優美雅緻的大園林中央。

如此不凡的氣象，令撒米爾稱奇讚歎。園子中央矗立著一座巨塔，散放出銀色光澤，豔陽在上面灑下霞光萬道。從廣大的露台進去，穿過精雕細鏤極盡藝術之美的鐵柵門，便是愛以茲德府邸的正宅。然後是第二道中庭露台，中央是精心安排配置井然的花園，從中將房子分成兩翼。一翼是主人家成員的臥室，另一翼是公共活動空間，包括會客的沙龍間，大人經常在那裡接待哲學

家、詩人與高官大員。

雖然布置得很講究，整座府邸卻流露出一種低迷陰鬱的感覺。從外面看去，那些上門深鎖的窗戶，很難令人想像室內陳設的藝術精品。建築兩翼由一道長廊銜接，十根修長聳立的白色大理石柱撐起廊頂，柱間錯落穿插著馬蹄形拱門，基座砌著浮雕壁磚，地面是馬賽克拼花。兩道壯觀的扶梯，也是白色大理石砌成，連向另一座花園，園中大水塘的四周種滿各色香花異草。還有一大籠鳥兒，籠子也用馬賽克裝點，似乎是園子的中心擺飾。籠內各式稀有珍禽，有的鳴聲奇特、有的羽翅鮮豔，還有一些我完全不認識的品種更是美得出奇。

我們的主人從園中走過來，非常熱誠地接待我們。在場還有一位黝黑、高瘦、寬肩的年輕人，舉止之間可以看出有些傲慢無禮；腰間佩著一把裝飾富麗、象牙劍柄的短刃；目光銳利，眼神富有攻擊意味.;唐突又激動的語氣，令人非常不舒服。

「噢，這就是你說的那個運算人？」他不屑地哼了一聲，說話用字裡全是鄙視：「你真是太容易相信人了，」愛以茲德。就這麼隨隨便便，讓一個路過的乞丐接近我們美麗的泰拉絲蜜，還跟她說話？再怎麼說你也不能做這樣的事！以阿拉之名，你真是太天真了！」然後邪惡地大笑。

這等惡劣無禮的態度可把我氣壞了，真想用拳頭教訓這個混球，撒米爾卻一派安詳依然保持沉著。即使這樣的場面、侮辱的言詞，或許我們這位數數的人，只不過從中又看見一個有待解決的題目而已。

詩人為那傢伙的唐突感到不安，忙說道：「大數學家，請原諒我表親塔辣提耳急躁莽撞的評斷。他不了解你高明的數學技能，因此還不能正確地判別欣賞。他實在只是因為太關心泰拉絲

的未來了。」

「沒錯！我不知道這個陌生人的數學高不高明。我管它有多少駱駝經過巴格達，尋找糧食或蔽身的地方？」年輕人高聲大叫。然後又連珠炮似地說下去，舌頭不時打結：「阿兄，用不上幾分鐘，我就可以向你證明，你完全被這個投機份子所謂的才能給騙了。如果你不介意，我馬上就可以叫這傢伙所謂的科學完蛋。我從摩蘇爾一位大師那兒曾經學來幾招，你看著吧。」

「是是，真厲害，請出招吧。」愛以茲德答應他：「你現在就可以問這位運算家，任何難題都可以。」

「難題？有這個必要嗎？誰會把智者的科學拿來和籠中騙子的所謂科學做比較？」他粗魯地回嘴反駁：「我跟你保證，不需要使出任何難題，就可以揭穿這個無知的神祕教派騙子。根本不必麻煩用到我的記憶，就能達成我要的結果，快到你想都想不到。」

說完，他冷冷地死盯著撒米爾，手指向大鳥籠，問：「告訴我，『數鳥的傢伙』，籠中共有幾隻鳥？」

巴睿彌智・撒米爾雙臂交叉，非常專注凝神地研究起那一大籠鮮羽亮彩的飛禽。我心想，這簡直瘋狂，那有人還真的想去數出籠中到底有幾隻鳥兒？那些片刻不息、四處亂飛，從這個棲枝飛到那頭落處的一大堆鳥兒？

空氣中充滿了屏息期待的靜默。幾秒鐘後，數數的人轉身向仁慈高雅的愛以茲德說道：「懇請閣下同意，大人，立刻從籠中放出三隻鳥兒；這樣才可以更簡單、也令大家更賞心悅目地宣布答案的數字。」

這項要求聽起來還真蠢。照邏輯看，任何人若能數出一個特定數目，再多數三個又有何難呢？這項出乎意料的要求，令愛以茲德大感蹊蹺，他命令管鳥人按照撒米爾的意見去做。只見三隻美麗的蜂鳥一從籠中釋放，便一飛沖天，如箭竄入雲霄。

「好，現在籠子裡面，」撒米爾慎重其事地宣布：「一共有四百九十六隻鳥。」

「太棒了！」愛以茲德興奮地驚呼：「正是此數！塔辣提耳也很清楚！我告訴過他，我總共收集了五百隻鳥。其中一隻夜鶯送到摩蘇爾去了，現在我們又放走三隻，正是剩下四百九十六隻。」

「湊巧猜中罷了。」塔辣提耳不快地嘟噥著，手一揮，表情萬分嫌惡。

愛以茲德非常好奇，忍不住問撒米爾：「可否請你告訴我，為什麼特別青睞四百九十六這個數目呢，四九六加上三等於四九九，不也一樣很好算嗎？」

「請容在下說明，大人，」撒米爾得意地回答：「我們數學家，總是偏好一些特別出色的數字，卻避開那些無趣、平凡的數目。四百九十六、四百九十九這兩個數字擺在一起，再明顯也沒有，肯定是四百九十六占上風，這是一個完美數，因此特別值得我們青睞。」

「完美數？這是什麼意思呢？」詩人問：「怎樣的數字是完美的數字？」

「一個完美的數字，」撒米爾解釋：「等於它所有因數的總和，但不包括它本身在內。所以，比方以二十八這個數字來說，一共有五個因數：

1，2，4，7，14

這些數字都可以整除二十八，而它們加起來則等於

$$1+2+4+7+14$$

正好又是二十八，絲毫不差。因此二十八也屬於完美數一族。

數字六也很完美。六有三個因數，分別是

1，2，3

加起來也是六。

而四百九十六和六、二十八一樣，就像我剛才說的，也是一個完美數。」

那個壞脾氣的塔辣提耳，此時已無法再忍受撒米爾進一步解釋下去，他找了個理由向大人告辭，氣呼呼地離開了，口中還咕噥不停。我們數學大師的高才，看來把他打擊得不輕。只見他經過我身旁時，還狠狠射來一個極度輕視的眼神。

「我懇請你，噢，運算家，」愛以茲德大人再度致歉：「千萬不要被我表親塔辣提耳的言辭冒犯。他是個暴躁性子，自從接手德伊得地方的鹽礦後，脾氣就變得更加易怒和兇暴了。他已經遇上好幾次攻擊，還遭奴隸行刺了五次。」

聰慧的撒米爾顯然不想令大人煩心，仁愛而大度地回道：「如果我們想與鄰人和平相處，一

定要克制自己的怒氣，培養我們的善意。遇到他人侮辱，我都會盡力遵循所羅門的教誨：『愚妄人的惱怒立時顯露，通達人能忍辱藏羞。』（箴言12:16）我也永遠忘不了我那心地仁慈的父親的教導。每次他若見我激動想要報復，就勸我說：『凡對人謙卑的，真主眼中則被高舉。』」

稍停了一下，他又說：「但是呢，我其實非常感謝無禮侮慢的塔辣提耳，我心中對他毫無怨恨。因為他蠻橫的性子，我才有這機會做出新的愛心善行。」

「新的愛心善行？」大人訝異地回應：「又是指什麼呢？」

「每當我們放出一隻籠中鳥，」撒米爾解釋：「就等於做了三件愛心善行。第一件是對那隻小小鳥兒，使牠回歸當初被攫之前的自由。第二件是對我們自己的良心，第三件是對真主……」

「你的意思是，如果我把籠裡的鳥全部放掉……」

「我向你保證，大人啊，那你就做了一千四百八十八件不得了的愛心善行！」撒米爾脫口而呼，彷彿他心裡早就已經很清楚四百九十六乘以三是多少。

撒米爾這番話令寬宏大度的愛以茲德深受感動，決定將那巨大籠中的鳥兒全數放走。僕人、奴隸聽見他的命令都驚呆了。要知道這整籠珍禽，是耗費無數耐心、努力，好不容易才蒐羅而成，實可謂價值連城；包括了鷯鴣、蜂鳥、鮮羽雉、黑鷗、馬達加斯加鴨、高加索貓頭鷹，還有中國、印度來的各型天鵝，尤其珍貴。

「把鳥全都放了！」愛以茲德又高聲大喝，一揮他那隻戴著璀璨指環的手。

寬潤的籠門大開，囚擒的鳥兒飛湧而出，逃離原本困住牠們的牢籠，布滿了園中樹頂的天際。

然後撒米爾又說：「每一隻雙翼張開的鳥兒都是一本書，它的書頁開向天，牠們是真主的藏書。若奪走或破壞真主的這些藏書，是一樁醜惡罪行。」

此時，我們忽然聽見有歌聲綻放，悠悠傳來。如此地輕柔美妙，與滿天小燕子的囀啼、鴿兒的柔聲咕鳴擇成一曲。一開始曲調迷醉憂傷，充滿無限哀思、渴求，猶如一隻孤寂的夜鶯悲鳴歎息。接下來卻漸次增強，拔向繁複的快節奏、輕盈明亮的顫音，以及遲疑羞怯的愛情呼喚，一聲又一聲，與這個午後的寧靜形成強烈對比。歌如風中飛葉，在空中迴繞不去，然後又回返先前那憂傷惋歎的氛圍，猶如低聲的耳語，颯颯在花園上空盤旋。

我若能說萬人的方言，
並天使的話語
卻沒有愛心，
我就成了鳴的鑼，
響的鈸一般。

我就算不得甚麼。
我就算不得甚麼。

我若有先知講道之能，
也明白各樣的奧祕，各樣的知識，
而且能夠移山，

卻沒有愛心，

我就算不得甚麼。

我若將所有的

賙濟窮人，

又捨己身叫人焚燒，

卻沒有愛心

我就算不得甚麼。

我就算不得甚麼。

（原文典出新約聖經哥林多前書十三章開篇。其後幾節便是有名的「愛是永不止息」段落。哥林多前後書是基督教聖徒保羅寫給希臘哥林多教會眾信徒的書信，書成時間約在第一世紀中期。）

歌聲令人沉醉，猶如一股無可言喻的欣喜，席捲了整個所在。連空氣都似乎變得輕盈起來。看見我們都在專心傾聽，完全被這奇異的聲音迷醉，大人說：「這是泰拉絲蜜在唱歌。」

鳥兒一隻隻飛走了，空中充滿著牠們愉悅的自由之歌。一共只有四百九十六隻，卻好像數以千計。

撒米爾完全沉浸在靜默之中。美妙的樂符穿透了他的心靈，與他為鳥兒重獲自由而感到的喜悅結為一體。然後他抬起眼，尋找那歌聲來自的地方。

「那些美麗的歌詞，又是誰作的呢？」

大人回道：「我不知道。是一個基督徒奴隸教泰拉絲蜜唱的。現在她已經完全忘不了這首歌了。一定是某位拿撒勒詩人所作。我妻子，泰拉絲蜜的母親，是這麼告訴我的。」

十一‧除此之外

本章記述撒米爾如何展開第一堂數學課。柏拉圖的名言。真主的合一。何謂衡量？數學的各個成分。算學與數字。代數與關係。幾何與形狀。機械與星相。卡利布王做了個夢。「隱身的學生」向阿拉獻上祈禱。

撒米爾上課的房間很寬敞，屋子中央懸隔了一幅紅色厚絨幔，自天花板直垂地面。天花板繪色彩斑斕，黃金梁柱金碧燦然。地毯上散放著大型的絲質坐墊、靠墊，墊緣銘繡了可蘭經文。房中四壁都以鮮麗的藍色圖案裝飾，交織以沙漠詩人安塔耳的美麗詩文。正中央兩根大柱之間，更有金色字體襯著藍色背景，是安塔耳歡樂頌的兩句歌詞：

真主帶領他獲得靈啟

真主鍾愛的信徒

薄暮漸垂，屋中瀰漫著一縷馨柔的薰香與玫瑰的氣息。晶亮光潔的大理石窗開向花園，可以看見屋外成排茂密的蘋果樹，一直延伸到洶湧暗濛的河水。一名女黑奴侍立門邊，沒有蒙面，指甲染著鮮豔的蔻丹。

「令千金在屋內嗎？」撒米爾問大人。

「當然在此，」愛以茲德答道：「我吩咐小女坐在房中的另一頭，就在簾幔後面，她可以聽到也可以看到我們。不過我們這一邊的人卻完全看不到她。」

果然如此。整個房間的安排，沒有任何人可以清楚看到撒米爾的這名年輕女學生，甚至連身影也瞧不見。或許，她是從厚絨幕幔的小孔中窺見我們吧，我們卻完全感覺不到。

「我想，我們可以開始了，」大人吩咐，然後又以疼愛的口氣說：「泰拉絲蜜，女兒，要專心哦。」

「遵命，父親。」房中另一邊傳來一個教養良好的女聲回應。

撒米爾準備開始講課：他合腿坐下，坐在房間中央的一個大坐墊上。我謹慎地在一角找個位置落坐，盡可能讓自己坐得愈舒適愈好。於是撒米爾開始授課，首先以祈禱開場：「以阿拉之名，普慈特慈的主，頌讚歸於無所不在的宇宙創造者！真主的憐憫是我們最高的恩賜！我們敬愛祢，噢，主，懇求祢的恩典。領導我們走正直的路，走在那些祢手所祝福者的道路。」

禱告完畢，撒米爾說：「我們若在晴澄無風的夜晚舉目看天，往往會油然而生一股渺小無能的感覺，我們無法理解真主之手的奇妙創作。我們充滿驚奇的視線，望向那滿天熠熠星辰，它們如同一列發光的車旅，縱隊行過漫漫無垠的沙漠，環繞著巨大的星雲與行星，遵循著永恆的天

律法則，發自於天地空間最深之處。在此同時，卻又向我們提示一項最精確的概念：也就是『數字』的觀念。

從前，在希臘猶是異教徒的年代，那裡有一位哲學家名叫畢達哥拉斯——啊，真主是何等智慧！畢達哥拉斯的門徒問他：就人世的事來說，最首要的力量為何？這位智者答道：『數字，統攝一切。』

沒錯。即使是最簡單的思緒，也都無法不包括最根本的數字觀念，就許多層面來說均是如此。沙漠中的貝都因人俯首祈禱，喃喃唸誦真主之名，這個時候他的靈裡就充滿著一個數字：『一，合一』。是的，根據聖書記載，又有穆罕默德大先知一再教導的真理告訴我們：真主是『一』、是永恆、是永遠不變！因此，『一』這個數目字，在人的智能架構之內，正是真主的象徵。

數字，是所有理性與理解的基礎：從數字中，產生了另一項斬釘截鐵絕對重要的概念：也就是『衡量』的概念。所謂衡量，其實就是去比較對照。不過，必須含有可以做為比較基準的元素，這樣的數字才能用來衡量。比方說，天地之大，可以測量嗎？當然不能。空間是無限的、無邊的，因此沒有可以比較對照的基準。永恆，可以衡量嗎？永遠沒有可能。以人類的尺度而言，時間也始終無限、無窮。如果要計算永恆，怎可能用如此瞬息短暫之物來衡量呢？

不過在此之外，世間確有許多事物是可以衡量的，也就是說，或許我們可以使用一種計算起來更有把握的度量，去衡量那些原本並不符合我們體系尺度的事物。這項交換取代的目的，是為了使衡量的過程變得精簡，構成了我們稱之為**數學**這門科學的主要研究對象。

數學家為達成目的，必須研究數字、數字的質性以及數字的排列。數字的這項層面，稱做**算學**。一旦對數字有了認識，就可以用它們去估算，並以算式或等式的符號表示，以求得不定維度或未知面向之值。這種方式，我們叫它做**代數**。我們對實物所做的衡量，則是由具體物件或象徵符號表示。但是不論使用哪一種形式，這些具體物件或象徵符號都具有三項屬性：也就是形狀、尺寸、位置。因此我們也必須研究這些屬性，亦即**幾何**探討的對象。

此外，數學處理的對象還包括種種規範了運動作用與運動力的法則；也就是那令人肅然起敬的又一門科學：**力學**中所謂的律。這還不止；數學又將它所有奇妙資源，交給另一門科學使用。

這門科學提升心靈，激勵了我們人類，也就是**天文學**。

有些人以為，在數學的架構範疇之下，算術、代數、幾何，是三門完全不同的學問；這是個嚴重的誤解。這三門學問一起作用，彼此相幫相襯，有時候甚至可以互換。

數學，教人學會簡單、謙卑，是一切藝術與科學的根基。

請讓我轉述給妳聽：這位聞名的葉門王卡利布，一日正在宮中寬敞的陽台上歇息，夢見自己瞧見七名少女沿著一條路在行走。少女們走了好一會兒，又累又渴，在灼熱的沙漠烈日下停住腳步。就在這個時候，突然出現了一位美麗公主，拿了壺清水給這一行少女喝。好心的公主消解了她們的乾渴，少女們精神一振，繼續前行。

卡利布王醒來，不可解的夢中印象如此深刻，決定召來那位有名的占星家撒尼泊為他解夢。他想知道，自己身為一位公正且強大的世間統治者，卻在圖像、奇幻的夢境世界見到這個異象，到底代表什麼意思呢。占星家撒尼泊答道：『吾主，七名少女沿路而走，代表神聖藝術與人世科

學：繪畫、音樂、雕塑、建築、雄辯、辯正、哲學。而前來濟助她們的那位仁慈公主，則是奇妙偉大的數學。』這位智者又說：『沒有數學，藝術就無法晉進，所有科學也將萎滅。』王被這番話感動，決定在國境內所有城鎮、綠洲組成數學中心，專門研究算術之學。於是在王的敕令之下，能人、智者、善辭之士，前往各地市集、酒館、旅棧，到處傳講算術之學，教導各方貿易商人與游牧眾民。不出幾個月，全國變得更為繁榮。科學增進的同時，國家的真實財富也在成長：校中擠滿學生、商業快速擴張、藝術作品增多、碑塔建築聳立；珍奇異寶充溢城中美不勝收。葉門國將它自己大大敞開，朝向進步與財富，可是接下來卻撞見了不幸！──天命注定啊！百花盛放的豐沛創作與繁華勝景，一下子凋萎結束了。卡利布王合上雙眼離開人世，被不信的異教徒阿色列送上天回返真主那裡去了。君王駕崩，地上開了兩道墓穴，一個穴迎來了這位彪炳王者的遺軀，一個穴則埋葬了其子民的藝術科學文化盛世。接位者是一個虛榮自負、好逸惡勞的新主子，腦袋空空，乏善可陳。新王把時間都花在無謂的享樂追逐，卻不肯關注國政問題。沒有幾個月，國庫公帑遭違法揮霍，肆亂失序，學校關門，藝術家與智者受壞人、盜賊威脅，紛紛出亡走避。國家崩解，最後終於被見獵心喜的敵人攻潰意浪費在無謂的慶典與濫奢的宴會。管理不善之下，國家崩解，最後終於被見獵心喜的敵人攻潰征服。葉門人國破家亡，淪入敵人之手。

卡利布王的故事顯示，一國之民的進步，與他們數學能力的開展有所關聯。全宇宙天地之間，數學是數字與衡量之結合。而『一』正是萬物之始，是造物主的象徵。但是若無眾數目字之間恆常不變的比例與關係，一切都將不復存在。生命的種種大奧祕，都可以還原、簡約成我們可以解決的簡單組合式，由變數素或常數素、已知或未知組成。為了解這門科學，我們必須由數字

開始。我們將會看見如何檢視這些數字，藉由普慈特慈的阿拉之助！

平安！再會！」

數數的人便以這幾句話，結束了第一堂課。緊接著我們卻驚喜聽見，那位隱身在簾幔之後的

女學生發出下面的祈禱：

「噢，無所不在的真主，天地的創造者，請寬恕我們貧窮、狹小、無知的心。不要聽我們的

聲音，卻請傾聽我們難以言喻、激動模糊的吶喊；不要顧念我們的欲求，卻請恩慰我們的需要發

出的呼求。多少時候，我們往往只會妄求那些永遠不能成為我們所擁有的事物！

真主是偉大的！

哦，真主！我們為這個世界感謝祢，為我們偉大的家園、為它的遼闊、它的富裕感謝祢，我

們為自己竟能身為其中一份子的世間感謝祢，為它的包羅萬有、為它的多采多姿感謝祢。我們讚

美祢，為藍天的壯麗、為晚風的和煦、為天際的雲彩與星子讚美祢。我們稱頌祢，主，為汪洋的

大海、為溪川的流水、為永恆的山巒、為茂密的綠林、為慰藉我們雙足的鮮草地甂稱頌祢。

真主是慈悲有憐憫的！

我們感戴祢，主，為這許多令我們靈裡感受生命與愛之美的眾多欣喜事物……

哦，真主，普慈特慈的全憐憫者！求祢原諒我們貧窮、狹小、無知的心。」

十二·循環論證

撒米爾表露他對跳繩一事的迷醉。馬拉贊弧形。畢達哥拉斯與圓圈。我們與哈林姆再度相逢。六十個瓜的問題。官員如何輸了賭注。盲眼的禱告時刻宣禮員召喚信者進行落日晚禱。

我們辭了詩人從豪華府邸出來，時間已近黃昏晚禱時分。行經拉敏神壇，我們聽見一株老無花果樹的枝頭有鳥兒啁啾。「看！這裡面一定有些是今天白日釋放的鳥兒！」我對撒米爾說：

「聽到牠們重獲自由的喜悅轉成為歌聲悠揚，真是令人高興！」此時的撒米爾，卻對鳥兒的歌唱全然不感興趣，他的注意力全被附近街頭嬉戲的孩童攫住了。只見一群小孩在玩跳繩遊戲，其中兩名各握一根長約四、五肘長的細繩兩端，配合跳者的技巧能力，將繩子旋在空中悠高盪低。

「快看那根跳繩，我的巴格達友人！」我們的運算家拉著我的手臂，說：「你看那個完美的弧度。不覺得很值得研究研究嗎？」

「你在說什麼啊？那根繩子？」我叫起來：「我看不出有什麼稀奇，不過就是小孩子趕在天黑之前嬉戲一下罷了，有什麼特別之處？」

「那麼，我的朋友啊，你還真是視而不見，看不出自然的美與奇妙。孩子們抓住繩的兩端，舉起，然後又讓繩子因自身的重量自由落下。這個時候，由於自然力運作的緣故，繩子就自然形成一個弧形。同樣的弧形，我也在船帆或某些單峰駱駝背上見過，我師父智者諾以林把它們叫做馬拉贊弧形。我不知道這個弧形，是否和拋物線相類似？如若阿拉允許，有朝一日，幾何家一定會找到方法描繪出這個弧形，一個點又一個地繪出，而且他們也必會嚴密地研究它的質性。」

他繼續說道：「可是，另外還有許多更重要的弧形形狀。首先就是正圓。希臘哲學家暨數學家畢達哥拉斯認為正圓形是最完美的弧形，因此正圓與完美概念從此結為一體。而且做為所有弧形中最完美的弧形，它也是最容易畫的弧形。」

說到這裡，撒米爾卻打斷自己對弧形方才展開不久的滔滔演說，指著不遠處一名年輕人大喊：「哈林姆！」

年輕人倏然轉身，向我們走來，臉上笑容可掬。我這才看出，原來他正是我們在沙漠中偶遇的三兄弟中的一位。那時他們正為父親留下的三十五頭駱駝遺產爭執不下──實在很不好分，還外加三分之一、九分之一的難題，結果卻被撒米爾輕鬆解決，方法如此巧妙，我先前已經敘述過了。

「啊，天注定又再度帶領我們遇上偉大的運算家。我哥哥哈米德正絞盡腦汁，想要解決一項沒人能夠破解的六十個瓜的難題。」於是哈林姆帶我們走到一處房舍，他哥哥哈米德正和其他七

名商人在那裡討論。

哈米德見到撒米爾非常高興，轉身向商人們說：「這位剛進來的仁兄是位大數學家。先前多虧他的相助，我們才能解決一個看似無解的死結：也就是如何把三十五頭駱駝分給三人。我肯定同樣用不了幾分鐘，他一定也能幫我們解開我們的分歧：到底該如何計算這六十個瓜的進帳。」

於是其中一位商人，仔細地向撒米爾說分明：「哈林姆、哈米德兩兄弟各帶了兩批瓜給我到市場去賣。哈林姆拿來三十個，預備在市場上叫價三個瓜一個第納爾；哈米德也給我三十個，可是價錢比較高，要賣兩個瓜一個第納爾。照邏輯來說，只要瓜一賣掉，哈林姆就可以得到十個第納爾，他兄弟得到十五個第納爾。兩批總價加起來會是二十五個第納爾。

可是等我到了市集，心裡卻開始起了猶疑。如果我先叫賣價錢比較貴的一批瓜，就會失去顧客。但如果反過來先賣便宜的，然後再賣比較貴的，就很難賣得出去。唯一的法子，就是兩批合起來賣。

決定之後，我把所有的瓜放在一起，開始五個瓜二個第納爾地賣了起來。可是如此一來，我怎麼付錢給兩兄弟呢？如果依照原議，一位本該有十個第納爾，另一位該有十五個第納爾？可是我先賣三個瓜一個第納爾，然後再兩個瓜賣一個第納爾，還不如乾脆五個瓜一起賣二個第納爾比較容易。

我先賣三個瓜一個第納爾，然後再兩個瓜賣一個第納爾，還不如乾脆五個瓜一起賣二個第納爾比較容易。

於是就這樣五個一組，賣了十二組六十個瓜，一共賣得二十四第納爾。可是如此一來，我怎麼付錢給兩兄弟呢？如果依照原議，一位本該有十個第納爾，另一位該有十五個第納爾？可是我現在卻差了一個第納爾。我不知道該怎麼解釋這個差額，因為就像先前說過，這事明明辦得很謹慎，再小心翼翼不過。先後分開去賣：三個瓜賣一個第納爾，然後再兩個瓜一個第納爾，和五個

瓜一起賣兩個第納爾，不是同樣一回事嗎？」

「其實事情本來不會這麼嚴重，」哈米德插嘴道：「都是那個主管市場的官兒多事，可笑地亂插手。他聽說了這件事，又不知道該怎麼解釋這個差額，卻硬賭了五個第納爾，堅持說賣瓜時一定有個瓜被偷了。」

「那個官兒弄錯了，」撒米爾說：「他鐵定得拿出五個第納爾來。之所以有這個差額，是因為這個緣故：

哈林姆那批瓜三個一組共十組。每組原本該賣一個第納爾。總價是十個第納爾。

哈米德那批瓜則兩個一組十五組，每組一個第納爾，所以一共該有十五個第納爾。

請注意兩批瓜的組數並不相同。如果五個五個地賣，兩組搭配起來一共只能得十組，每組二個第納爾。這十組賣了之後，另外還剩下十個瓜，卻都只屬於哈米德那一批，而這些瓜呢，既然比較貴，原本應該兩個瓜賣一第納爾。

現在卻差了一個第納爾，原因就出在這最後十個瓜，也是每五個瓜只賣兩個第納爾。因此，並沒有瓜被偷。這一個第納爾的差額是出在兩批瓜不同定價的結果。」

上圖釐清了六十個瓜的問題。「A」代表三個一第納爾的三十個瓜。「B」代表兩個一第納爾的三十個瓜。虛線顯示五瓜一組共十二組，每組二第納爾。

說到這裡，我們必須散了，因為宣布禱告時刻的宣禮員在呼喚，喚拜詞的呼聲在空中迴盪，提醒信者前去進行傍晚的祈禱。

「快來禮拜！準備祈禱！（Hai al el-salah！Hai al el-salah）」

片刻不能耽擱，我們每人都開始依照聖書規定分別做起禱告儀式的準備。太陽已降到地平線上，正是薄暮祈禱的昏禮時分。從奧瑪清真寺的塔頂，盲眼的宣禮員以深沉的嗓音，拉長聲調呼喊著信者進行祈禱：

「真主至大，穆罕默德是真主唯一的使者。穆斯林眾人，快來禮拜吧！快來禮拜吧！要記得除真主以外，凡事皆是塵土！」

幾位商人隨同著撒米爾，各自解開自己的鮮麗小跪氈，除去腳上的帶子鞋，面向聖城方向大聲呼喊：

「阿拉，賢智又慈悲者！頌讚歸於無所不在的天地世間創造者！領導我們走正直的路，走在那些祢手所祝福者的道路。」

十三・友誼無邊

本章記述我們到哈里發的王宮，蒙哈里發親切接見。也談及詩人，還有友誼——人與人之間，以及數字與數字之間的友誼。數數的人得到巴格達的哈里發極力稱讚。

四天後的早晨，我們接獲通知：哈里發阿布・阿巴斯・阿米德・穆他辛姆・比拉——那位掌管所有虔信者的哈里發、阿拉在地上的代行者——將要莊嚴隆重地接見我們。這項消息對任何穆斯林都是一大喜悅的榮寵。不單是我，撒米爾也同樣熱切地期待著它的到來。

事情可能是這樣的：哈里發從愛以茲德大人那裡，聽到這位聲譽鵲起的數學高才展示的幾項奇招，或許因此表示有興趣認識我們這位數數的人。否則沒有任何理由可以解釋：為什麼我們會受召上朝，而面對巴格達最顯赫的一群人士。

走進哈里發富麗的宮殿，我簡直眼花撩亂目眩神迷。巨大的拱廊協調地蜿蜒迤邐，高大修長

的廊柱兩兩成對，環繞基座裝飾著精美的馬賽克鑲嵌細工拼花。可以看出這些馬賽克花樣是由紅、白兩色的細小磚片嵌在粉刷灰泥中拼成。主要廳室內的天花板以藍金兩色鬃飾，所有房間牆面都砌有浮雕突飾的壁磚，走道也覆以馬賽克拼花。格子窗花、地毯、軟臥長椅──其實宮中所有家飾──無一處不顯示出一種印度王公傳奇般的無上尊貴華麗。

大大小小的戶外花園，也都流露同樣的尊貴華麗，更有大自然之手增色，一千種不同香氣薰染，一片綠油油厚氍覆蓋；又有溪流浸潤滋浴，無數白色大理石水泉帶來清涼。萬般美景之旁，還有數以千計的奴僕忙碌幹活。

我們一到，便由瑪勒夫大人的助理引至謁見廳中。我們看見那位無上權力的君王，坐在象牙與絲絨的富麗寶座之上。這間大廳的華美令人透不過氣來，使我一時分神不知所措。全室壁面都有精美細密的銘文裝飾，出自充滿靈感啟發的高妙書法家之手，我也注意到這些銘文都引自最出色的詩人作品。室中處處花卉：瓶中、甕內、墊上繡的、地毯上編織的，還有金色大淺盤內精雕細繪的。

屋中多根豪華畫柱也吸引了我的視線，柱頭、柱身，都是摩爾藝匠最細膩雅緻的斧鑿成果，他們是雕飾大師，擅長各式花葉圖案的幾何變化：鬱金香、百合花，千姿百態，數不盡的各式花草，都奇妙地協調搭配，無法形容地美麗。

隨侍在廳上的有七位高官、兩名法官、幾位賢人智者，還有各方知名顯貴。

瑪勒夫大人負責引見我們。只見大人兩肘在腰，修長的兩掌伸出，掌心向上，如此說道：

「謹遵玉旨，聖殿之王啊，今日特別引見我的現任祕書巴睿彌智・撒米爾，以及他的友人哈拿

克・塔德・馬伊阿，現任宮中文書，進宮前來觀見。」

「歡迎兩位穆斯林兄弟！」哈里發答道，聲音親切溫暖：「我最敬佩賢智之人。在吾土的天空下，任何人善於數字之學，都保證能得到我的支持，誠然，都保證能得到我堅定的保護。」

「願阿拉引導您，吾主！」撒米爾呼道，躬身。

我一動也不敢動，俯下頭，雙臂交叉合胸。因為王不是對我發話，所以不致擅自冒昧答腔。

這位一手掌握全阿拉伯人命運的人物，似乎既開朗又寬厚。他的五官秀朗精緻，被沙漠陽光曬成棕褐色，未老就先有了皺紋。臉上時時帶笑，露出潔白的牙齒。腰間繫一條絲質腰帶，佩一把精美優雅的匕首，劍鞘嵌滿寶石。綠色纏頭巾間夾以細白條紋；綠這個顏色，大家都知道，是神聖先知穆罕默德後裔的專屬色，一切榮光與和平歸予他！

「今日接見，我有許多事需要討論。」哈里發宣布：「但是首先，我想先證實我的詩人朋友愛以茲德推薦的這位波斯數學家，確實是位傑出優秀的運算家。在此事達成之前，我沒有意願進行嚴肅的政事討論。」

聽到卓越的君王如此發話，撒米爾感到有必要為愛以茲德對自己的信心提出佐證。於是他向哈里發恭敬表示：「世間虔信人的統治者啊，我只不過是個單純的牧羊人，竟能蒙您恩准召見。」

短暫停頓一下，他又繼續說道：「即使如此卑微，我慷慨的友人們還是覺得可以讓我躋身數字人的行列，真是萬分榮幸。然而我認為，一般來說大家都頗為善算。所以戰場上一眼就能估出遠方距離，這樣的戰士是優秀的運算者。細數音節、推敲節拍、講究句子的抑揚頓挫，這樣的詩

人是優秀的運算者。將完美協調的音律運用於作樂編曲，這樣的音樂家是優秀的運算者。胸中懷抱各式不變的透視比例作畫繪圖，如此的畫家是運算者。辛勤安排一根根絨線經緯的地毯織工，雖卑微也是優秀的運算者。所有這些人，王啊，都是優秀熟練的運算者。」

撒米爾正直清朗的目光，轉而凝視圍聚在寶座四周的眾人，又說：「我無比欣喜地看見，主上啊，您身邊滿是賢能智慧又飽學的人士。我也看見在您崇偉寶座階台的庇蔭下，有著一群出色成就的學者，投入學問的研究、拓展科學的疆界。能有智者陪伴同行，王啊，我覺得是最了不起的寶藏。一個人的價值，在於他的所知所識。知識即力量。智者用例子教導人，而世上再沒有比例子更能令人深信不疑、更能有力地捕獲人心。但是，除非是為了行益，人不應當追求知識。

希臘哲人蘇格拉底，將他智慧權威的全付重量用在一件事上：『世上唯一有用的知識，是令我們變為更好之人的知識。』另一位知名羅馬大哲禁欲主義思想家塞尼加則不敢置信地疑問：『一個人如果知道什麼是直線，卻對正直毫無概念，又有什麼意義呢？』所以寬宏公正的王啊，請容我向廳中賢明又博學的諸位致敬。」

數數的人又短暫停了一下，然後繼續雄辯滔滔地說下去，態度嚴肅莊重：「我每日勞動之際，注意到那一切原不存在、卻因阿拉變為存在的事物。我學到看重數字的價值，並依照實用、可靠的法則使用它們。但是對於您剛才要求的證明，我卻感到有些為難。不過，我還是要冒昧地倚仗您出名的寬宏大度，斗膽指出：在這間金碧輝煌的接見大廳裡面，我眼處處所見，沒有別的，全在向我們展示數學，而且是可欽可佩、流暢充分的展現。這間優雅大廳的牆壁上，全都以各種詩歌裝飾，每一首不多不少都正好是五百零四字。這些字詞當中，有些係以黑色寫成，其餘的，

則是紅色。當初一字母一字母描繪出這些詩句的書家，透過這五百零四字的處理手法，充分顯示了他的才氣與想像。而且他的才氣、想像，可與當初做出這些不朽詩句的眾位詩人匹敵。」

「的確，王啊，」撒米爾繼續說道：「其中的道理很簡單。這些無可比擬的優美詩句，增色了這間光采輝煌的大廳。在其中，我看見對友情的極大頌讚。比方那裡，靠近那根柱子的地方，我可以讀到阿拉伯大詩人穆海勒希勒的知名詩篇第一行：

若我的朋友離了我，我將無比悲慘，因為我全部的珍寶都離了我

再過去此一那裡，我又看到詩人泰拉法的詩句：

人生之迷人，全在我們形成的友誼

這一切，誠然啊，都極其壯麗、宏大、沛然。然而更大更高的美，卻在這位書家洋溢的天才。因為他證顯出這些詩句稱頌的友誼，不僅僅存在於擁有生命與感覺的我們之中，也存在於數字之間。

各位一定會問了，如何在數字之中，辨認出那些相繫於數學友誼之中的數字呢？幾何又如何從一串數列裡面，分辨出哪些是如此結合的數字呢？

我會盡可能簡短地解說這項數字友誼的概念。比方，就拿二百二十和二百八十四這兩個數字

來說吧，二百二十可以被下列數目整除：

1，2，4，5，10，11，20，22，44，55，110

二百八十四呢，也可以用下列數目整除：

1，2，4，71，142

這兩個數字之間，存在著令人驚奇的巧合。如果我們將以上可以整除二百二十的十一個數字加起來，我們會得到總和二百八十四；反之，如果把二百八十四的因數加起來，竟然也正好是二百二十。

這樣的結果，令數學家得出一個結論：二百二十和二百八十四兩個數字是『友數』，彼此之間似乎相互服務、愉悅、衛護、榮耀。

然後他如此結束：「寬宏又公正的王啊，現在回頭來看這些讚美友誼的詩文，每首詩中共有五百零四個字，分別以下列方式銘繪而成：其中二百二十字是黑字，二百八十四字是紅字，正如您所見。好，二百八十四和二百二十相減，差為六十四。這個數目，既是二次方又是三次方，而且也正好是每詩行數的兩倍。

心存懷疑的人會說，這些都只是巧合。可是遵從聖先知穆罕默德教導的信者──一切祈禱

與和平都歸於先知！──卻知道除非是早已被阿拉銘記在命運大書中，所謂巧合，其實是不可能的。因此我宣布，這位書家，他將五百零四字分別寫成兩組──二百二十和二百八十四──事實上是寫出了一篇友誼的詩章，必會感動凡是具有靈性的人。」

聽到數數的人這一番話，哈里發欣喜不置。他簡直不敢相信，數數的人只不過輕輕一瞥，就數出了三十首詩各有五百零四個字，而且還算出分別由二百二十個黑字，二百八十四個紅字組成。

「你的言語，噢，數字之人，已不容置疑地向我證實了你確是一位最高才的數學家。你稱之為數字友誼的那個數字關係，真是太引人入勝了。吾心大悅，而現在也非常想知道，到底是哪位書家寫下裝飾了這間廳壁的詩文。這五百零四字竟分成友好的兩組，到底是有心的設計，還是命運的巧手──純屬於那崇高者阿拉的作為──應該很容易就可以查明。」

於是哈里發穆他辛姆召來一位祕書，問道：「你記得嗎？匝魯耳，當初是哪位書家替本殿書寫的銘文？」

「我很清楚這個人，主公。他就住在奧圖曼清真寺附近。」

「立刻把他找來，愈快愈好。」哈里發命令：「我要馬上問他。」

「遵旨！」

那位祕書像箭一般疾去，執行君王的命令。

十四·一個永恆的事實

本章繼續述說在謁見廳中發生的事。樂師與學生舞孃。撒米爾如何分辨兩姐妹伊克麗米兒與塔貝莎。一位充滿嫉妒心的大官批評撒米爾。數數的人讚譽理論家與夢想家。王宣告理論一方得勝，是只看當下需求者所不能及。

於是王的使者匝魯耳，奉命去找當初那位銘繪詩文裝飾殿堂的書家。他出宮後，廳中進來五名埃及樂師，充滿感情地演奏出最溫柔的阿拉伯歌曲與旋律。樂師們邊唱邊吹彈著豎琴、齊特琴、笛子；兩名優雅的舞孃，從她們的長相可看出大概是西班牙來的女奴，則在一座寬廣的圓形舞台上翩翩起舞，供在場眾人觀賞。

女奴必須經過仔細挑選，才能當上舞孃，而且非常受到珍視；因為她們提供美感、愉悅、滿足，令賓客深感奉承。舞孃根據她們的來處而有不同，而不同的籍貫更增顯我們東道主的財力與勢力。這兩名舞孃的外貌相似，更被視為是一大優點。若要找到這樣一對舞者，必須經過小心、

精細的挑選。

　　兩名女奴相似的面貌，令在場人人稱奇。兩女都有著窈窕的細腰、深色的肌膚，眼圈也都用化妝墨粉做相同的描畫。兩人都佩戴一式的項鍊、手鐲、頸圈。這些已經足夠令人混淆了，更何況她們連舞衣也一模一樣。

　　看了一會兒，哈里發似乎心情很好，對撒米爾說：

　　「你覺得我這兩個美麗的女奴如何？你應該也注意到她們長得一模一樣。一個叫伊克麗米兒，另一個叫塔貝莎，是一對雙胞姐妹，價值不斐。她們兩人在舞台上出現，我還從沒遇過有人能分辨出誰是誰來。仔細看看，現在右手邊的那個是伊克麗米兒。左手邊是塔貝莎，就在柱子旁邊，正把她最美麗的笑靨露給我們看。瞧那膚色，還有她身上發出的微妙香氣，簡直就像一葉龍舌蘭。」

　　「我必須坦承，全伊斯蘭地的哈里發啊，」撒米爾答道：「這兩名舞孃實在太奇妙了。讚美歸於阿拉，獨一的真神，是祂創造出美，從中才有了這麼誘人的受造尤物。詩人如此稱詠美女：

為妳的風華，詩人編織金線羅衣，
為妳的美麗，畫家創出鮮嫩不朽。
粧點妳，打扮妳，令妳更加精巧纖雅。
海獻出它的珍珠，地獻出它的金子，
園林獻出它的花朵，

男人的心啊，也將它之所欲，將它的榮光

覆於妳的青春美好。」

「但是依我看，其實並不太難，」撒米爾建議：「若要分辨出伊克麗米兒、塔貝莎兩姐妹誰

是誰，只需看她們的衣裳就成了。」

「怎麼可能？」哈里發回道：「她們兩人的服裝、衣飾沒有半點不同。兩人都是按我的命

令，戴相同的面紗、穿相同的上衣、舞裙。」

「請原諒我，慷慨寬宏的王，」撒米爾有禮地回覆：「可是裁縫不夠小心，並未完全遵照您

的命令。伊克麗米兒的裙子上有三百一十二條流蘇，塔貝莎卻只有三百零九條。兩件衣裳的流蘇

數目不同，就足以消除兩姐妹之間的任何混淆了。」

一聽到這話，哈里發擊了幾下掌，命舞蹈停下來，並吩咐從人去數舞孃衣服上的流蘇。

撒米爾的計算獲得證實。可愛的伊克麗米兒的舞衣上有三百一十二條流蘇，而妹妹只有三百

零九條。

「我的阿拉！」哈里發驚呼：「愛以茲德君的話果真沒有半分誇大，縱使他是個詩人！這位

撒米爾真是個不得了的數數才子。舞孃那麼快速地滿台旋轉，他卻能數出兩人身上的流蘇數目。

我的阿拉！真是難以相信！

但是，人的心若被嫉妒占據，他的靈魂就可能被卑劣、粗暴侵入。

穆他辛姆朝上有一名大官名叫那赫姆，是個好妒、壞心眼的傢伙。眼看撒米爾在哈里發面前

的名望，如同沙漠風捲起的沙浪般快速騰升，不禁大為吃味。氣急敗壞的他，決定抓住撒米爾的

錯處，好讓撒米爾當場出醜。因此他走上前去，慢吞吞地對王如此說道：

「我已經看到，創造者的哈里發啊，這名波斯來的運算者，我們今天下午的這位客人，真是

極富天賦，很擅長數算各種東西與序數。他能夠數出牆面上的五百多字，又指出數字之間的友

誼，談論它們的差——六十四，既是三次方又是二次方——最後又一根根數出兩名美麗舞孃衣上

的流蘇。

可是如果我們的數學家，都把時間浪擲在這種幼稚卻沒有任何實際用途的事上，那豈不糟糕

可怕。說真的，知道我們欣賞的詩句是由二百二十加上二百八十四字組成，又有什麼益處呢？我

們仰慕詩人，關心點並不在詩中有多少字，也不在於數算詩中又用了幾個黑字或紅字。我們知不

知道這美麗的舞孃衣上，到底是有三百一十二根、三百零九根，或甚至一千根流蘇，又有什麼要

緊呢。對那些富於感性、陶冶藝術與美的人而言，這一切都很可笑，意義非常有限。

聰敏人在科學支助之下，務必將自己投入人生重大問題的解決之道。而歷來智者在崇高者阿

拉的靈感激勵之下，他們建造起數學這棟令人目眩神迷的巨大殿堂，卻不是為了讓這門高貴的學

問，以這位波斯數算人的方式進行使用。歐幾里得、阿基米德，或是那位蒙阿拉榮光庇佑的大詩

人，《魯拜集》作者奧瑪‧珈音，這些傑出的眾聖先賢之學，竟被貶成只是用來數算東西的卑微

小技，依我看來，簡直罪大惡極。所以我們實在很好奇，想看看這名波斯運算人是否也能將他據

稱擁有的才能，應用到真正的問題，也就是說，我們每日日常生活面對的真實問題。」

「我想你有點弄錯了，大人。」撒米爾立刻回覆道：「如果你願意容我澄清這微不足道的小

錯誤，我會感到非常榮幸。因此我懇求寬宏大量的哈里發，我們的靈魂與主人，容許我繼續發言。」

「依我看，那赫姆的批評似乎確有幾分智慧道理，」哈里發答道：「我相信絕對有必要把事情理個清楚。所以繼續說下去吧。」

廳中一陣長長靜默。然後數數的人開言道：「阿拉伯的王啊，博學之士都知道，數學乃是從人類靈魂的覺醒而生，可是它卻不是懷著實用目的而來。當初激發出這門科學的第一個推動力，乃是人類想要解決宇宙奧祕的欲望。因此數學的發展，是從想要深入了解無限無垠的那份心力而來。即使到了現在，在幾世紀的嘗試，努力揭開那道厚重的帷幕遮蔽之後，推動我們前進的力量，依然是這份追尋無限無垠的用心。人類的物質進步，取決於抽象的考掘以及當今的科學家；而未來人類的物質進步，也將取決於這些科學之人，他們的工作追求，純屬於科學性的目標，卻從不考慮自己的理論在實際上有何應用。」

撒米爾短暫停了一下，然後又繼續說下去，臉上帶著笑容：「數學家做運算，或尋找數字間的關係，並不是帶著實際的目的去找真理。開發陶冶科學，卻只是為著實用，不啻蹂躪了科學的心性靈魂。我們今天研究的理論，以及那些看來並不實用的理論，或許在未來會有我們想像不到的意蘊。誰能預想到同樣一件謎般事物，歷千年之後能有何影響後效？誰又能以當下此刻的方程式，解決未來的未知之事？只有阿拉才知道真相。而且，今日的理論考掘，一兩千年之內或能提供寶貴的實際用途，也未可知呢。

因此請務必切記：數學，除了解決疑難、計算面積、測量容積之外，同時也擁有更崇高的目

的，記住這件事是很要緊的。因為在智慧與理性的發展上，數學是如此寶貴無價，因此若要令人感受到思想力量之偉大，以及精神靈性之奇妙，數學是最能發揮功效的方式之一。

所以總結來說，數學是最永恆不朽的一大真理，而且正因如此，數學可以將心靈提升到一個層次，與我們思考自然之神工壯麗、與我們感受永在全在真主之同在，屬於同一境界。如同我先前所說，高貴的那赫姆閣下，你犯了一個小小謬誤。我數算詩章的句數、測度星星的高度、衡量國土的面積、計算激湍的沖力……我這麼做，純粹是在運用代數的公式以及幾何的原則，卻從未想到自己可能從這些運算與研究中賺得的利益。若沒有夢或想像，科學將變為貧瘠。就沒有生命。」

王座四周的貴人與智者，都被撒米爾雄暢的話語深深打動。王走向數數的人，舉起尊貴的右手，以無上的權柄宣告：「科學夢想家的信念已經得勝，並將永遠勝過沒有哲學信念的野心科學家粗鄙投機之心。哦，阿拉之言！」

聽到此言自王的口中發出，如此公允又如此正當，那心懷敵意的那赫姆欠身鞠躬，向王致敬，然後便不發一語，低頭離開了接見大廳。

然哉，寫下這句詩的詩人：

且讓想像高升騰飛

若無幻想，人生會是如何？

十五・整齊收好

哈里發的使者匜魯耳回到宮中覆命，報告他從一位修道者那裡聽來的消息。可憐書家的居處狀況。數字方陣與棋盤。撒米爾論述魔方陣。智者提出的問題。哈里發命撒米爾述說棋戲的故事。

匜魯耳尋人的運氣不佳，未能達成使命。王希望當面詢問那位書家有關友誼數字之事，找遍巴格達卻都不見人影。匜魯耳回來向王覆命：他採用了哪些步驟，以執行哈里發的命令。報告如下：

「我帶著三名衛士出了王宮，便直奔奧圖曼清真寺——阿拉再得頌讚！一名負責照管該寺的年老修道者告訴我，我要找的人原在附近一間屋子住過好幾個月，幾天前卻已隨一隊地毯商人的車隊離開往巴斯拉去了。他還告訴我，他不知道那位書家叫什麼名字，但知道他一人獨居，很少離開簡樸狹小的住處出門活動。於是我心想，去看看他那間舊居，也許能找到什麼線索提示他的

去向也未可知。

自這位前任住戶離去，房中已無人居住，屋內每樣東西都顯示出最寒酸可憐的貧困，只有一張破床倚在角落。另外倒是有個棋盤放在粗糙的木桌上，擺了幾顆棋子，牆上還有一個填滿數字的方陣。我覺得很奇怪，一個如此窮困之人，過著如此潦倒的生活，卻還下棋，更在牆壁放上數學符號做為裝飾。我決定把棋盤和方陣都帶回來，或許可供各位可敬的智士賢人研究一下這位年老書家留下的蛛絲馬跡。」

哈里發大感興趣，命令撒米爾把棋盤和方陣都看上一看。這兩件東西，似乎更適合大數學家花剌子模的追隨者之用，卻不像一名貧窮可憐的書家所有。

數數的人將兩樣東西仔細端詳之後，如此說道：「書家留下的這個數字方陣很有意思，我們通常稱做魔方陣。如果把一個正方形拿來，均分成四或九或十六個相同大的格子，每格放進一個數字，橫行、直行、斜行，格子內的數字加起來都相等，就做成了一個魔方陣。各行相等的和，稱為這個魔方陣的『常數』；各行的格數，稱為方陣的絕對值。每個格子裡的數字都必須不同。但是若只有四個格子，就不可能造出魔方陣。

沒有人知道魔方陣的起源。在過去，玩魔方陣是好奇心重的人極喜歡的消遣。正如古人常將魔法歸於某些數字，自然也將同樣的力量賦予這些方陣。遠在穆罕默德之前的四千五百年，古中國數學家就已知道這些方陣了。印度也有許多人把它當作符咒。葉門有位智者宣稱，魔方陣可以祛防某些疾病。又根據一些部族的說法，將銀製的魔方陣掛在頸間可阻瘟疫近身。古波斯的魔法家也行醫，更宣稱可以用魔方陣治病療疾；依據的是神聖的醫界律令Primum non nocere，這個拉

丁文翻譯出來，意思是『醫治之道，首在醫治手段不要傷及病者』。

在數學界裡，魔方陣卻另有一奇妙特性。比方說，如果某個魔方陣可以再細分成更多魔方陣，就稱為『超級魔方陣』。有些超級魔方陣甚至被視為惡魔級的鬼方陣。」

撒米爾對魔方陣發表的言談，受到哈里發與朝中貴人仔細聆聽。一名眼神燦亮、鼻子扁塌、態度溫暖愉悅的年長智者，盛讚「啊，了不起的波斯來者撒米爾」，接下就宣布，他想請教撒米爾的意見。

他的問題如下：「一個熟諳幾何學的人，可以找出圓周與直徑之間的確切比率嗎？」

數數的人如此回道：「即使知道直徑長度，我們依然無法確切算出圓周的大小。事實上，是該有個確切的比率數字存在，可是到底是多少？卻不為幾何家所知。古星相家相信，一圓的圓周是其直徑的三倍，可是其實不然。希臘的阿基米德認為，如

一個九數的魔方陣

果圓周長為二十二肘，那麼直徑就一定長約七肘左右。所以我們尋求的這個比率數，應該是二十二除以七。但是印度數學家卻不以為然，偉大的花剌子模宣稱，阿基米德法則根本不合實例。」

撒米爾向那位塌鼻的年長智者做出結論：「那個數字，似乎覆裹在奧祕之內。它的特性，獨有阿拉才能揭曉。」

數數的人接著拾起棋盤，向王報告：「這個老舊棋盤，一共分成了六十四個黑白相間的方格，正如您所知道，是用來玩一種許多世紀之前即已發明的有趣棋戲。發明者是印度人西撒，他創出這項娛樂，是為讓一名印度君王開心。其中的發現經過，深深包裹在一個傳奇裡面，牽涉到數字、運算，以及特殊操作用法。」

「我很想聽聽，」哈里發表示：「一定很有趣。」

「謹遵王命。」撒米爾恭覆。

然後他便說了記載在下一章的故事。

這是一個數學家稱之為惡魔級方陣的魔方陣。方陣的常數為三十四，不僅可由加總任何直行、橫行或斜行得來；也可以用其他多重方式，加總方陣內四個數字得出。比方四角的四個數字，加起來也都是三十四。事實上一共有八十六種不同方式，都可以得到這個相同總和。

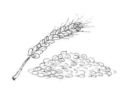

十六・策畫方針

數數的人巴睿彌智・撒米爾，在此章為眾虔信者的主公，巴格達的哈里發穆

他辛姆・比拉，述說有關棋戲起源的知名傳奇。

「從前，印度有一位王公名叫伊達瓦，是塔里加納地的統治者，但由於古代文件的記載模糊不明，他在世與統治的確切時期已不可考。不過若說許多印度史家都認為他是當時最富有、也最慷慨的君王之一，這倒是很公允的說法。

戰爭，卻帶來致命戰火，打亂了伊達瓦王的人生；令人惋惜的磨難，吞噬了君王享逸的樂趣。但是身為王者，職責所在必須保護臣民安居樂業，因此這位寬宏的仁君，被迫舉起作戰的利劍，一馬當先領著他的小小軍隊，擊退了野心冒險家瓦拉古突然的來犯與殘暴的攻擊，史上稱後者為卡利恩之王。

敵我雙方的部隊劇烈交戰，達卡辛那戰場上死屍橫野，撒布杜河奔流的聖水全被鮮血染紅。

根據史家記載，伊達瓦王極具世間少有的軍事才能。進攻之前他鎮定地策略謀畫，然後又如此技巧準確地執行；詭詐來犯的敵人原本要毀滅他王國的寧靜，結果卻遭他全數殲滅。眾多年輕戰士為了王座與王朝的安全，付出他們年輕的生命。戰場上的死亡將士之一，是阿扎密耳王子，伊達瓦王的愛子，胸口被一支利箭射穿。在戰事進行到高峰之際，阿扎密耳王子為守住戰略要地而犧牲了性命，卻為國家確保了光榮勝利。

不幸的是，他雖戰勝了瘋狂的瓦拉古，卻同時也付出許多重大的苦澀犧牲。

血淋淋的戰役結束了，王國的疆土保住了，伊達瓦王回到他在安卓拉的豪華宮室，卻嚴禁舉辦傳統的喧鬧遊行，這是印度人慶祝凱旋勝利通常必有的盛典。他回到後庭私室，再也不肯出來公開露面，除非發生真正重大的問題，攸關子民的福祉利益，才願意上朝與大臣或婆羅門智者商議。

歲月如逝流去，那場沉痛戰役的苦澀記憶卻未嘗消減，反而變得愈發沉重，將伊達瓦王更打入哀傷苦痛，消沉在悲傷懊悔裡面。縱使擁有再富麗的宮室、再多的大象戰利品、再巨量的珍寶，卻失去了世上唯一一令你覺得值得一活的事物，這一切又有何益處呢？在一名無可安慰、永遠忘不了失去愛子的父親眼中，物質的財富又有什麼價值呢？

王始終無法忘卻阿扎密耳王子戰死的那場戰役，不能將當時戰場上的消長變化從腦海中排除。可憐的君王度過日夜時光，一個時辰又一個時辰，不停地在一只大型沙箱之內，描畫出己方部隊在那場攻勢中的調度移動。這一道沙痕，代表步兵的推進；另一邊平行的溝線，是戰象的進攻。稍微下方的位置，以對稱圓圈陣勢排出的隊伍，則是一名老隊長指揮下的騎兵師旅，人稱他

蒙有月神塔卓拉的庇佑。戰場中央，王畫出敵軍在這裡列陣。敵方之所以會被逼到如此不利位置，正是王奇技用兵策略的結果，最後也因此輕易並決定性地將敵軍擊潰了。

完成了這張戰場雙方列陣圖，連同所有他能記得的細節，王又把它們全部抹去，然後又從頭來過，再度開始。彷彿藉由重新再經歷一次過去，重嘗心中所有的痛苦折磨，就可以從中得到某種快慰。

每日清晨，當年老的婆羅門僧侶們抵達王宮，前來聆聽吠陀經的誦讀，王早已在沙箱中畫了又抹去那幅他永遠都忘懷不了、也停止不了去畫的戰陣圖。

『唉，不快樂的王！』他這些憂慮的僧侶喃喃歎息：『他就如何被真主奪去了理智的奴隸一般。只有強壯又有悲憫的保護大神，才能拯救他。』

於是眾婆羅門為他們的王禱告，焚起有香氣的樹根枝椏，懇求病患者的永恆保護神幫助塔里加納的王。

終於，有一天，王接到通報：一名謙卑而貧窮的年輕婆羅門懇請要來見王。他已經求見多次，卻都被王拒絕了，王聲稱自己的靈性還未強壯到可以接見訪客。可是這一回，王同意了他的請求，命令把這名年輕的陌生人帶進宮到他面前來。

進入謁見廳後，年輕的婆羅門受到詰問，依禮由王的一名貴族進行。

『你是何人？從何處來？來此有何求於這位依照毗濕奴天神的旨意，擔任塔里加納之王與之主的君侯？』

年輕的婆羅門答道：『我名叫西撒，來自那米耳村莊，距離這座輝煌的王城約有三十天步行

路程。有消息傳到我居住的那地，說我們的王日夜受到深沉的憂鬱所苦，因戰爭的命運將我們的王子自他身邊奪去而悲痛不已。我想，我們高貴的君王若將自己關在宮中不見人，猶如眼盲的婆羅門屈服於自身的苦痛，那將是一件多麼可怕的事。因此，我想也許可以發明一種遊戲，令王分心，打開心房，接受新的樂趣，或許會是一件有用的事。這就是我特意帶來獻給我王伊達瓦的謙卑禮物。』

這位印度王公有個毛病，一如眾多歷史書上記載的所有偉大哈里發：就是好奇心極盛。一聽這名年輕僧侶要送他一份新奇遊戲，王便急著想要觀看評估這份禮物，一刻也不能耽擱。

西撒便將一塊板子拿到伊達瓦王的面前，只見板上畫分成六十四個大小相同的格子，板面上又散置著一白一黑兩組遊戲子，看不出任何特意安排。這些塑成各種形狀的物件，是以對稱方式放在盤上；還有奇特有趣的規則，規範著它們的移動。

西撒耐心地向王以及聚在四周的王公大臣解釋，這個遊戲的目的與基本規則：

『對弈雙方，都各有八枚小子，稱作兵丁，代表己方送出去阻撓敵方進攻的步兵。支援兵丁前進的則是戰象，由較大、更具威力的大子代表。戰鬥中絕對少不了的騎兵，也出現在這場遊戲裡面，由另外兩子擔任，可以像馬一樣跳越其他棋子。為加強攻擊力量，還有兩名代表諸侯領主的棋子，這是兩名受尊敬的貴族武士。又有一子象徵人民的愛國精神，稱作后；這個子可以做多種移動，比其他子都更有效率與威力。最後完成整個隊伍的是一枚主要棋子，此子單獨一子什麼事都不能做，可是一旦有其他棋子支援，卻可以變得非常強大。這個子就是王棋。』

伊達瓦對這個遊戲的規則如此感到興趣，立刻追著發明者問：

『為什麼后比王強大呢？』

『后比王強，』西撒解釋：『是因為在這個遊戲裡面，后代表著全國百姓的精神。王座最偉大的力量，全寄於它的子民的高舉。王怎能逐退敵人的來犯，如果圍繞在他身邊的人沒有犧牲奉獻的決心與承諾的付出，缺乏願意保護家國王權的精神？』

幾小時後，王很快便掌握住遊戲的所有規則，更在一場精采對弈中打敗了他的王公大臣。對弈當中，西撒不時恭謹地介入，以澄清下法，或建議另一種攻勢或守勢的布局。

玩到一個節骨眼上，王極驚異地發現，不斷變化地移子走棋之下，此時盤面竟擺出與達卡辛那一役完全相同的陣勢。

『請注意啊，』這位年輕的婆羅門說：『若要贏得這場戰役，這只貴族武士勢必犧牲不可⋯⋯』

他精確地指向那枚棋子，正是王於戰鬥最酣之際，在隊伍最前頭所放下的那一枚。聰明的西撒便這樣點明了一件事：有時候一名王子之死，是保障其子民平安自由的必要犧牲。

聽到這番話，伊達瓦王的心靈充滿興奮激昂，不禁說道：『我真不敢相信，世間竟有聰明人造出這麼有趣又具指導意義的遊戲！藉由移動這些簡單的棋子，我已經學到了一件事：身為君王，若沒有臣民的支持與獻身，這樣的君王毫無價值。我也學到⋯有時候為贏得一場重大勝利，區區一名小兵丁的犧牲，價值可能與犧牲一顆有力的棋子不相上下。』

於是王轉身向年輕的婆羅門道：『我想重重酬謝你，我的朋友，你這份精采禮物令我解脫了之前的悲痛哀愁。因此告訴我你想要什麼，只要在我所能給予的範疇之內都行，好讓我向你顯

示：對於那些配得回報之人，我會是多麼感激。』

西撒卻似乎完全不受王的慷慨提議所動。他的表情平靜，未露出任何興奮，也沒有驚異之色。年輕僧侶的無動於衷，令朝臣大為驚訝。

『英明偉大的主公！』年輕婆羅門不卑不亢地回覆：『為這份帶到您面前的禮物，我什麼都不企求，因為沒有任何事情，能比知道我已為我們的塔里加納之王解脫了無盡悲哀，更能令我滿足了。因此我已經獲得回報，其他任何獎賞都只是多餘的。』

我們的好國王，對這個答覆露出幾分輕蔑不信的一笑，因為印度人通常非常貪婪，這種不以為意的淡然極為罕見。他無法相信這名年輕人的答覆真有誠意，因此堅持道：『年輕人，你對物質事物的不屑與淡漠，實在令我驚訝。但是謙遜過了頭，就如同吹熄了燭光，令老年人陷入夜晚長時的黑暗。人生的路上險阻重重，唯有企圖心才能將他引到一個設定的目標；因此人的精神心靈，務必向這種企圖雄心屈服。你喜歡得一袋金子嗎？還是想要一箱珠寶？一座宅邸如何？或者賜你一帶給我的禮物價值相稱。你喜歡得一袋金子嗎？還是想要一箱珠寶？一座宅邸如何？或者賜你一處行省，讓你自家統治管理？千萬小心作答，因為你必得到你所要求的報償，我言出必行！』

『王都這麼說了，若再拒絕就是有違王命，而不僅是失禮了。』西撒只好回答：『如此一來，我願意為我發明的這個遊戲接受賞賜，而這賞賜的分量也應合乎您的慷慨大度。不過，我不希望得到金子、土地或宅邸。我想要小麥粒作為賞賜。』

『小麥粒？』王驚呼，完全不能掩飾他對這出人意表的要求的驚訝：『我怎麼能用如此不起眼的東西來酬謝你呢？』

『再簡單也不過，』西撒解釋道：『請賜我一粒麥子，這是為棋盤上的第一格。然後第二格兩粒，第三格四粒，第四格八粒，以此類推，每一格是前一格的加倍，一直到第六十四格也就是棋盤上最後一格為止。我祈求，王啊，為符合您慷慨大方的贈予，就請以我剛才提出的方式將小麥粒賞賜給我。』

此時不但國王本人，連同所有貴胄、婆羅門僧侶，還有其他在場每個人都忍不住哄堂大笑起來。這麼奇特的要求！事實上，所有比西撒眷戀世間物質事物的人，聽了他的要求都驚奇不置。

這個年輕人，明明可以獲得一省或一座府第，卻竟然只想要幾顆麥粒。

『呆子啊！』王大喊：『你從哪兒學來這等輕視財富的念頭？你要求的報酬太可笑了。你一定知道，單單是一把小麥穗就可以有數不清的麥粒。所以只消幾把麥穗，我就可以賜下你所要求的全部麥粒，甚至還要更多。依照你的算法，棋盤每移一格就多加一倍粒數；你索取的這個報酬，甚至連我們國中最小的村莊都餵飽不了幾天。但是好吧，既然我先前已經答應你要什麼就給你什麼，我就把你剛才要求的賜給你吧。』

於是王吩咐將朝中最能幹的數學家帶到跟前，命令他們把該付給年輕西撒的麥粒算個妥當。

王停下手中正在進行的棋局，問數學家道：『我得付給年輕的西撒多少粒麥子，才合乎他的請求？』

『慷慨大度的王啊！』他們當中最智慧的一位答道：『我們已經算好了麥粒的總數，獲得的結果完全超乎人所能想像。我們仔仔細細算過，一共需要多少擔盛裝這些麥粒，結果竟得到這樣

幾小時密切研究演算之後，這些智慧人回到廳中，將他們算好的結果呈報王上。

的結論：您必須付給西撒的麥粒，總量有一座山那麼大，底部直徑等於塔里加納城，高度比喜馬拉雅山高出十倍。即使全印度的田地都種小麥，兩千個世紀都不夠收成您所應允給年輕西撒的麥粒。』

要怎麼才能形容伊達瓦王以及他朝中顯貴的驚詫呢？這位印度王終於領悟到——或許是他這輩子頭一遭——他竟然無法實現自己許下的承諾。

根據當時史家的記載，結果西撒一如良好的臣民所當為，完全無意令他的君王為難。他公開地放棄了自己的要求，因此解除了王者一言既出的那項束縛。

『王啊，請思考智慧的婆羅門們一再重複的那項真理：世間最聰明的人，有時不僅被數字的表象蒙蔽，而且也會被表面的謙卑所欺瞞，殊不知看似謙卑的背後卻是真正的貪婪野心。因此若不能單憑自身的智慧估算出債務的分量，就輕易承擔下債務，那人就會有煩惱了。多多讚美而少少應承，才是明智的人。』

停了一會之後，他又說：『我們自婆羅門的虛無學問所學到的東西，往往比直接的生活經驗為少，但是後者給予我們的教誨，卻常常被人忽略！一個人活得愈久，就愈被道德情緒所困。一會兒悲，一會兒喜；今天狂熱，明日又變為溫吞冷淡；這一刻野心勃勃，下一刻卻懶散了無情緒——因此一個人的心境時刻改變。只有真正聰慧明智之士，飽學於性靈之律，才能將自己超脫於繁瑣困頓與無常的心緒變化。』

這番話，如此出人意料，卻又如此智慧，深深地打動了王的心。之前應允年輕婆羅門的如山

麥粒既已作罷，王現在改立西撒為他的頭號貴族。

於是年輕的西撒，以聰穎的棋戲為王解憂，又以智慧審慎的忠告進言，他將祝福傾注於眾人與眾人的王，使王座更加安定，令國家獲得更大的榮耀。」

撒米爾的棋戲起源故事，迷住了哈里發穆他辛姆。他把書記召來，下令將西撒這則傳奇記載在特製的棉紙上，並珍藏在一具銀製的櫃子裡面。

然後我們慷慨的君王，也考量他是否該賜給數數的人什麼禮物：一襲榮譽外袍，或一百錠金子。

「真主透過慷慨之人的手，向世人發話。」

這樣的慷慨，表現在巴格達的統治者身上，令人感到欣喜。廳中的朝臣都是瑪勒夫大人與詩人愛以茲德的好友。他們也贊同地傾聽著數數人的話語。

撒米爾謝謝王賜予他的禮物，便從廳中退出。哈里發將注意力轉向他的政務，聆聽他的部會大臣稟報，並作出賢明裁定。

我們在薄暮時分離開王宮。這是沙邦月八月之始。

十七・蘋果與螞蟻

數數的人接到各方徵詢。信仰與迷信。數字與數目。史家與算家。九十個蘋果的事例。科學與慈善。

在那出名的一天之後——我們首度在寶座之前觀見哈里發——我們的日子完全改變了。撒米爾的聲名大噪；我們下榻的小客棧裡，住客紛紛向我們問好，表示敬重不已。

每天，數數的人都接到幾十起詢問。有個稅吏想知道：我們阿拉伯秤珍珠的度量衡單位，一個阿巴斯等於幾個瑞妥斯，而中國的單位一克又等於多少瑞妥斯和阿巴斯。然後又有一位大夫前來請教，請撒米爾解釋如何用一根打了七次結的繩子治療熱病。不止一次，在黃昏時節，表情嚴峻的問我們數數的人：一個人必須跳過幾次火堆才能驅走惡靈。不計其數，駱駝客、香火商跑來土耳其軍士來見撒米爾，請教他在各種機率賽事中如何可以穩賺包贏。其他時候，又有女人掩在厚厚的面紗之後，來向我們的大數學家請益：她們應該在自己的左前臂上寫下哪個數字，好為自

己帶來幸運、歡樂或財富。

對於他們的詢問，撒米爾全都以耐心與親切回覆。有的人他給予解釋，有的人他提供勸言。他試著打消無知者的迷信，並向他們表示：根據真主的旨意，數字與我們心中的悲喜焦灼，兩者之間並無關連。

所有的諮詢、會面，撒米爾都是出以博愛助人之心回應，卻從不期待任何酬報。若有人獻上錢財，他也立刻回拒。某位大人堅持付酬，以答謝撒米爾替他解決了問題，撒米爾只好接過那袋錢，謝過大人，然後便吩咐分給本區的窮人。

又有一回，一名叫做阿茲茲的商賈前來，手抓著張紙上面全是數字，大發牢騷控訴他的生意夥伴，罵那人是個「卑鄙的小偷」、「無恥的大騙子」，又以各式同樣無禮侮辱的稱號罵個不停。撒米爾幫他鎮定下來。

「你當留神這些不顧後果的肆意謾罵，」他說：「因為這些言語往往會令你看不見真相。透過有色玻璃看事情，看到的東西就全是那玻璃的顏色。如果玻璃是紅的，看起來就都血紅一片。如果玻璃是黃的，所有一切就都如蜜色甘美。激烈的情緒，就像一面玻璃遮在人眼前。若對方合我們的心、稱我們的意，我們就滿了讚美，全是寬恕原宥。但若有人得罪我們、令我們不高興，我們就會嚴厲批判他的所作所為，一點兒也不放過。」

然後他便耐心地檢視紙上的帳目，發現其中有各種不同錯誤，使得總數出了差錯。阿茲茲這才明瞭原來自己錯怪了合夥人，並對撒米爾的聰敏周延大表歡喜，便邀請我們當夜與他一起逛街遊城。

我們這位新交的同伴，帶我們到了奧圖曼廣場的巴扎利卡咖啡鋪。一位有名的史家正坐在煙霧瀰漫的屋內說故事，迷住了一室的餐客，大家都聽得如醉如癡。

我們很幸運，抵達的時間正是時候，密達老爺剛好說完引子，才要進入故事正題。他年約五十，膚色黝深，落腮大鬍漆黑如墨，眼睛燦亮放光。一如巴格達所有善說故事之人，頭上綁著白色大布條，用一根駱駝毛細繩繫住。如此裝束，給了他一種古代祭司的莊嚴法相。他坐在聽得入神的眾人中間，以響亮高揚的顫聲吟哦，配著魯特琴與擊鼓的伴奏述說。餐廳內人人緊緊抓住他說的每一個字，他的手勢如此誇張戲劇，音色如此富於表現，神情如此生動有力，以致不時令人感覺他彷彿真的曾經身歷他所編造的冒險實境。當他說到一段長程跋涉的旅途，他甚至模仿駱駝疲累緩慢腳步的節奏。另外有些時候，他則扮出一名貝都因人沙漠尋水，只要能有一滴可飲之水的那種深切疲竭之情。有時他更讓自己的頭與雙肩下垂，彷彿是一個完全陷入絕望的人。

從他口中，我們似乎可以看見阿拉伯人、亞美尼亞人、埃及人、波斯人，還有古銅色肌膚的漢志人游牧民族，全都栩栩如生。真是令我們無比欽佩啊，這位聰穎智慧的說書人，那黯然憂鬱的眼神，完全投射出荒涼野地殘酷光景背後的深刻情緒！說書人的身子從一邊搖向別一邊，然後又回到中間，時而雙手掩面，時而投臂向天，就在他以言語撕裂畫破空氣的當兒，樂師們同時也揚起一陣如雷巨響的嘹亮急奏。

故事說完，掌聲震耳欲聾。然後聽客們開始交頭接耳，彼此談論故事中最戲劇化的片段。

我們新結識的這位商人阿茲茲，似乎在這群吵雜的眾客中十分受歡迎，他移步到屋子正中央，刻意慎重而緩慢地向那位說書史家說道：「今晚我們中間，眾阿拉伯弟兄啊，很榮幸來了那

位知名的巴睿彌智·撒米爾，波斯大運算家，朝廷高官瑪勒夫大人的祕書。」

幾百雙眼睛立刻轉向撒米爾，他的光臨的確令這間餐廳的眾位賓客備感光榮。

說書的人恭敬有禮地向數數的人招呼問安之後，便以一種不疾不徐、不高不低的清晰聲音說道：「朋友們！我曾說過許多好壞君王與善惡精靈的絕妙故事。今晚，為向這位來到我們中間的出色運算家致意，我要再講一個故事，故事裡面有個問題，至今還未找到答案。」

「好極！好極！」聽眾歡呼。

在敬頌阿拉之名後——所有讚美、榮光都歸於祂！——說書史家便開始了他的故事。

「從前，大馬士革有個農人，頗有生意頭腦，他有三個女兒。一日，他告訴一名法官，他的女兒不但聰慧，而且蒙天所賜擁有極不尋常的想像力。但這位法官是個好妒又吝嗇的傢伙，聽到一名農人竟如此讚美自己的女兒大感不悅，因此回應道：『這是第五次你告訴我了，而且是用這等誇大的口氣，你女兒是多麼地有智慧。我倒要傳她們到我的庭上來，親眼看看她們到底是不是像你所誇的那般聰明。』

於是法官命人將三個女孩子帶到他面前來。然後對她們說：『這裡是九十個蘋果，妳們拿到市場上去賣。老大法娣瑪，妳拿五十個；老二康達兒，妳拿三十個；最小的希雅，妳拿餘下的十個。如果法娣瑪七個賣一個第納爾，妳們兩個小的就必須也用同樣價錢去賣。如果法娣瑪每個賣三個第納爾，妳們也得如價照辦。總之，無論妳們怎麼做，妳們每人各自不同數目的蘋果最後都得賣得一樣的價錢。』

『可是，我不能把我的蘋果送掉一些嗎？』

『絕對不行，』這個壞心的法官說：『條件規定就是這樣：法娣瑪一定得賣掉五十個，康達兒三十個，希雅賣剩下的十個。而且妳們三個都得以同樣的價格去賣妳們的蘋果，最後妳們三個也都得賺回同樣的進帳。』

三姐妹進退兩難，這當然是個荒謬不合理的困境。她們怎麼可能解決這個難題呢？雖然她們都用同樣的價錢去賣蘋果，五十個蘋果賣得的總價，當然會超出三十個或十個的售價。

女孩兒們不知道該怎麼解決這項挑戰，只好去見區內一位聖者。聖者在許多張紙上寫滿計算之後，結論如下：

『好，姑娘們，這答案就像水晶一般，再透亮也沒有了。就照法官的吩咐，去賣這九十個蘋果吧。妳們每人都會得到相同的進帳。』

聖者給三姐妹的指示，乍看似乎並不能解決九十個蘋果的問題。但姐妹們還是照吩咐去了市場，並分別依指示把她們各自的蘋果賣了。也就是法娣瑪賣五十個，康達兒賣三十個，希雅賣十個，而且都用同樣的價錢賣掉——而最後每一位也都獲得相同數目的進帳。故事說完了。我現在就要請我們的運算家幫我們解釋，那位聖者到底是如何解決這個難題。」

說書人的話音還沒停歇，撒米爾就立刻向聚在場中的眾位客人說道：

「以故事方式呈現的題目，總是特別有趣。因為故事可以把背後真正的數學邏輯問題，包裝掩飾得這麼美好。那位大馬士革法官用來為難三姐妹的難題，解答如下…

一開始，法娣瑪七個蘋果賣一個第納爾。如此這般賣了四十九個，留下一個不賣。

康達兒也用這個價格先賣二十八個，可是留下兩個。

希雅同樣用這個價錢賣掉七個，但留住三個。

然後法娣瑪再把剩下的一個用三個第納爾賣掉。遵照法官定下的規則，康達兒也把她剩下的兩個蘋果各賣三個第納爾。然後希雅也把她剩下的三個蘋果各賣三個第納爾。

因此：

法娣瑪

第一輪：49只蘋果共賣得	7個第納爾
第二輪： 1只蘋果共賣得	3個第納爾
總　和：50只蘋果共賣得	10個第納爾

康達兒

第一輪：28只蘋果共賣得	4個第納爾
第二輪： 2只蘋果共賣得	6個第納爾
總　和：30只蘋果共賣得	10個第納爾

希雅

第一輪： 7只蘋果共賣得	1個第納爾
第二輪： 3只蘋果共賣得	9個第納爾
總　和：10只蘋果共賣得	10個第納爾

所以，三姐妹每人的蘋果都賣得十個第納爾，解決了大馬士革那個好妒法官提出的難題。

願阿拉懲處壞心人，獎賞好心人！」

密達老爺聽了撒米爾提供的答案欣喜萬分，驚喜地大喊，雙手舉向天：「以穆罕默德的二次再臨之名！這位年輕的數數人真是天才！這是我頭一次遇見有人不必動用複雜的演算解釋，就能完美地破解法官提出的難題！」

餐館在場眾人猶如一人，都同聲加入說書先生的欣喜喝采。

「好極了！太精采了！願阿拉也讚賞這位年紀輕輕的智者！」

撒米爾請喧鬧歡聲的眾人靜下來，繼續說道：「諸位朋友，我一定要抗議，我實在不配得智者的榮銜。只不過幫著減少一些無知，這樣的人實在還稱不上是智者。與真主的科學比起來，人的科學有何價值，算得了什麼呢？」

在任何人趕得及回答之前，撒米爾又開始說起下面這個故事：

「從前，有一隻螞蟻出門，正爬過地面行走，半路遇到一座糖山。這個發現令小螞蟻欣喜萬分，立刻搬走一粒糖返回蟻穴。『這是什麼玩意啊？』隔鄰的螞蟻紛紛問道。『這個啊，』虛榮的小螞蟻回道：『是座糖山。我在半路發現的，決定帶回家來給你們大家瞧瞧。』」

「說畢，撒米爾以一種迥異於他平日安詳神態的激烈表情說道：「這就是傲慢人的智慧——只不過找到一粒碎屑，就把它稱為喜馬拉雅。科學是一座巨大的糖山，我們只不過從這座大山找來區區小口滿足自己而已。」

然後他又以極大的堅定果決表示：「對人類唯一有價值的科學，乃是真主的科學之學。」

一名葉門水手問道：「偉大的運算家，那麼什麼是真主的科學呢？」

「真主的科學，乃是仁慈與慷慨。」

此刻，我忽然記起那日在愛以茲德老爺園中，當鳥兒全被釋出籠外，泰拉絲蜜所唱的那首令人讚佩的絕妙歌詞：

我若能說萬人的方言，
並天使的話語
卻沒有愛心，
我就成了鳴的鑼，
響的鈸一般。
我就算不得甚麼。
我就算不得甚麼。

子夜，我們離開餐廳，幾位人士自告奮勇提著他們的燈籠，陪我們走過黑暗的夜晚與蜿蜒的巷弄。很快我們就不知自己身在何處。我仰頭望向天空，就在那裡，高高的漆黑夜幕之中，燦亮的列隊星子中間，那熠熠放光的耀眼明星，絕對錯不了正是天狼星。

阿拉！

十八・危險珍珠

本章敘述我們又來到愛以茲德老爺的府邸。與眾詩人、博學之士一場大會。向拉哈爾的大君致敬。數學在印度。「麗羅娃蒂珍珠」的動人傳奇。印度人撰寫的數學文獻。

次日時間尚早，一名埃及人就來到我們簡樸的小客棧，送來一封詩人愛以茲德的請柬。

「可是此刻離上課時間還早，」撒米爾耐心地表示：「我恐怕我的學生還沒準備好。」

埃及人向我們解釋，大人想在上課之前，先把我們這位波斯人介紹給他的一群友人，所以若不致造成我們不便，可否移駕盡早光臨。

這一回為謹慎防範起見，我們帶了三名黑奴同去，都是強壯、果決的勇士。因為我們擔心那個令人害怕又好妒的塔辣提耳既把撒米爾視為仇敵，或許會企圖謀刺，在半路襲擊我們。

還好一路無事，一小時後我們抵達了愛以茲德老爺的豪華府邸。那名埃及僕人帶我們走過無

盡的長廊，進入一間富麗的接待室，藍色的房間，金色的壁楣。我們靜靜地跟著他，我心裡卻不免帶有幾分忐忑，不知道這突然召見是為什麼緣故。

在那裡我們看見泰拉絲蜜的父親，身邊還圍聚著一些詩人與博學之士。

「平安與您同在！」

我們互相問安。屋子的主人以親切友好的態度招呼我們，請我們坐下。我們將自己安置在柔軟的絲質坐墊上，一名黑奴為我們拿來水果、酥派糕點、玫瑰水。

我看出其中有名賓客似乎是異邦人，一身服飾極其奢華講究。熱那亞絲緞的白色袍褂，用一條鑲滿珠寶的飾帶束腰，腰間一把璀璨短刃，嵌滿了藍寶石與青金石。纏頭巾是粉紅色的絲質，飾以黑色飾線與多顆寶石。精美的戒指在纖長的指上閃閃發光，更凸顯手背的橄欖膚色。

「高貴的數字人啊，」愛以茲德老爺開口向撒米爾說道：「我知道你一定感到訝異，為何在寒舍召集這場聚會。不過我必須告訴你，這是為了向我們高貴傑出的客人克魯遮．穆拔列克大君致敬，也就是拉哈爾與德里的主公。」

撒米爾領首，向這位身繫珠玉腰帶的年輕大君致意。

從金鵝客棧住客的閒談中，我們已聽說過這位印度王公，他離開自己富饒的領地出這趟遠門，乃是為要履行身為虔信穆斯林一生當中務必完成的一項職責——也就是前往伊斯蘭之珠麥加聖地朝觀。此刻他只是途經巴格達停駐幾日，很快就要帶著無數助理、僕從啟程前往聖城。

愛以茲德老爺繼續說道：「克魯遮大君提出了一個問題，我們非常熱切期望你能為我們釐清：印度人對數學的提升增進有何貢獻？又有哪幾位印度幾何學家，曾對幾何這門學問的研究有

傑出貢獻？」

「慷慨大度的大人啊！」撒米爾答道：「您交付的任務，我覺得既需要學識也需要平靜沉著才能答覆——學識，是因為如此才能知悉科學史上的細節；平靜沉著，則是因為如此才能發揮鑑別力進行分析評估。然而大人啊，即使是您最微小的意願，我也一定盡力恭敬從命。因此就讓在下為在場諸位顯赫的貴客，述說一下我對恆河之鄉數學發展的微薄認識，以做為對克魯遮大君的小小敬獻。」

於是他便開始述說：「在穆罕默德之前的九至十個世紀，印度有位知名的大婆羅門名叫阿拔斯坦巴。這位聖智之人寫了一本《算數經》，以教導眾僧侶建造神壇、設計寺廟。書中有無數數學算例；但是若說這本著作曾受畢達哥拉斯理論的影響，那是絕無可能的，因為這位印度智者並非遵循希臘式的研究調查方法。他在書中提出各式定理、命題，規範出數學方法。比方為說明祭壇的造法，阿拔斯坦巴建議畫一個直角三角形，三邊各長三十九英寸、三十六英寸、十五英寸。

為解決這個問題，他使用了一般認為是希臘人畢達哥拉斯所發明的定律：

以三角形斜邊為邊所繪的正方形平方面積，等於以另外相鄰兩邊為邊，分別所繪的正方形平方面積之和。」

然後撒米爾轉身向愛以茲德老爺，後者正專注聆聽，撒米爾繼續說道：「若用圖解來說明這個知名命題，應該會比較簡單。」

愛以茲德老爺向僕人示意，一會兒就有兩名黑奴搬進一個大沙盤來。撒米爾可在平坦的沙面上畫出圖形，為拉哈爾來的大君描繪出他的計算。撒米爾用一支竹棍在沙上畫著。

「這是一個直角三角形。最長的一邊稱做斜邊。現在讓我們在三邊各畫一個正方形，可以比較容易證明：在斜邊上所畫出的那個最大的正方形，其面積正好等於另外兩個小正方形之和，因此證實了畢氏定理的正確。」

印度王公問道，這同樣原則是否可適用於所有三角形。

撒米爾嚴肅地回答：「對所有直角三角形都永遠適用、恆久不變。我必須嚴正表示，一點也不怕自己可能說錯：畢氏定理表達了一個永恆的真理。甚至在陽光臨照到我們身上之前，甚至在地上有空氣讓我們呼吸以前，斜邊的平方就是等於另兩邊的平方和。」

印度大君完全被撒米爾的解說迷住了，他向詩人愛以茲德熱情說道：「幾何是多麼奇妙啊，我的友人！一門多麼出色的科學啊！在幾何的學習裡，我們看見了兩件事，甚至可以感動最卑微、最不用頭腦去思考的人──也就是清晰與簡

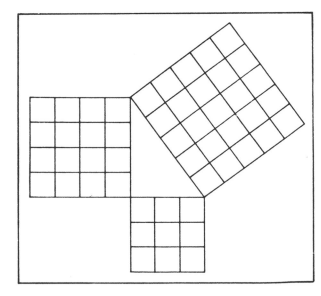

潔。」

他又以左手輕觸撒米爾的肩頭，問他：「那麼這位希臘人提出的原理，也曾出現在阿拔斯坦巴的《算數經》裡嗎？」

撒米爾毫不遲疑地回應。

「哦，是的，我的王！」他說：「你會發現這則所謂的畢氏定理，也包括在《算數經》中，只是以一種稍許不同的方式出現。正是經由閱讀阿拔斯坦巴，僧侶們學得如何建造祈禱室，將直角轉成為相應的正方形。」

「那麼印度還出過任何其他知名的算學著作嗎？」

「相當多部，」撒米爾答道：「我要特別提一下那部奇書《日輪悉檀》，內容十分精采，可惜作者不詳。書中非常簡單地寫下了十進位數的原則，並顯示零這個數字對運算者無比重要。而重要性不亞於這部書的，還有另外兩位婆羅門智者阿耶別多和婆羅摩笈多的著作，今日仍然極受數字人的景仰。前者的專文共分成四部分：論天體之和諧、論時間與時間的衡量、論球體，以及論運算法則。不過阿耶別多文中的錯誤也不少——比方書中主張金字塔的體積，可由底面積的一半乘以其高而得。」

「這個說法不對嗎？」印度大君問道。

「完全錯誤。」撒米爾回道：「我們若要求得一座金字塔的體積，必須用底部面積的三分之一，而非二分之一，乘以塔的高度。」

坐在王公旁邊是一位衣著華麗、高高瘦瘦的人士，紅色的毛髮雜在他的灰鬍之間參差顯露，看外貌不似印度人氏。我猜他應是個獵虎力士，可是我弄錯了；原來是位印度星相術士，隨同王公前往麥加朝聖。他頭戴一頂藍色的纏頭巾，連續三次，頗有些鋪張炫耀的意味。此人名叫薩都，似乎對撒米爾所言甚感興趣。

在某個節骨眼上，這位星相術士薩都決定加入討論。他以生硬的外國口音問撒米爾道：「請問這是真的嗎，聽說印度有位深諳星相奧祕與天地間最神祕與之學的人士，也曾研究過幾何？」

沉吟了一下，撒米爾拿起他的竹杖，清理掉沙面，寫下一個名字：

博學者婆什迦羅

然後恭謹地說：「這是印度最知名的一位幾何家的大名。婆什迦羅知曉星子的奧祕，深研天地間最神祕的奧妙。他生在底康省的比東姆，是穆罕默德之後五世紀的人。他第一篇文字的篇名是Bijaganita。」

「Bijaganita？」藍纏頭巾的人士問道：「Bija是種籽之意，而ganita，在我們最古老的一種方言裡面，意思是指『數算』或『衡量』。」

「正是如此，」撒米爾點頭：「這個篇名的最佳翻譯，正是『數算種籽之藝術』。除去這篇Bijaganita，博學的婆什迦羅還寫了另一部有名著作《麗羅娃蒂》，這個書名，我們都知道，乃是他女兒的名字。」

藍色纏頭巾的星相家插嘴問道：「聽說這背後還有一個圍繞著麗羅娃蒂的傳奇。你知道嗎？」

「我的確知道，」撒米爾答道：「並且，如果我說說這個故事……」

「樂聞其詳，」拉哈爾的大君叫道：「讓我們聽一聽麗羅娃蒂的傳說！我敢保證這故事一定非常吸引人！」

此時愛以茲德老爺做了個手勢，就有五六名家奴在房中出現，向賓客分別送上填料烤雉、奶糕、水果，以及各式點心飲料。我們享用完美食美點，又依例潔淨了手，便請數數的人開始講故事了。

撒米爾抬頭環視在場眾人，開始講道：

「以阿拉之名，祂是有智慧又有恩慈的！那位知名的幾何大家，博學者婆什迦羅，有一個女兒名叫麗羅娃蒂。愛女出生之時，身為星相家的父親探察天相，依據星座配置，看出她命定終身不得出嫁，不會有好青年上門求親。婆什迦羅無法接受愛女竟注定有此命運，前去請教當時多位最出名的星相家。溫柔甜美的麗羅娃蒂，當如何才能找到一個丈夫，有個幸福美滿的婚姻呢？

一位星相家忠告婆什迦羅把女兒帶到遮維拉省，那裡地勢近海。當地有座石頭雕成的廟寺，內有一尊佛像手上執有一星。這位星相家斷言，只有在遮維拉，麗羅娃蒂才能找到丈夫，可是這椿婚姻若要幸福圓滿，婚禮就一定要依照時辰筒上標示的特定日期舉行才成。

果然有一名富有的年輕人向麗羅娃蒂求婚了，令她芳心為之驚喜。這位求婚者為人誠實、奮發向上，又出身高階的種姓身分。於是大喜之日訂定，時辰也定好了，眾親友都前來參加婚禮。

印度人測量決定每日辰光的方法，是借用一只圓筒，放在一個裝滿水的瓶子裡面。圓筒上端開口，底盤中央有一小洞。隨著瓶中的水慢慢溢入筒內，筒在瓶中緩緩下沉，直到某個預先設定的時刻，筒內完全浸滿了水。

婆什迦羅極其小心地將時辰筒放好就位，就等水位到達預先標定的高度。可是他的女兒，卻被女人家常有的那股無法壓抑的好奇心所驅使，想要觀看水位在圓筒內上升的模樣。於是她傾身去看，沒想到衣服上的一粒珍珠卻鬆了，掉進瓶中。不幸的命運發生了：這顆珍珠被水力所推壓，竟然正好堵住了圓筒底端的小孔——正如星相家所預言！新郎與眾賓客只好退席，準備在考查星相之後另擇吉日重新回來成婚。幾周之後，這位向麗羅娃蒂求婚的年輕婆羅門貴族青年卻不見蹤影，婆什迦羅的女兒也永遠未嫁終生，是個小姐。

婆什迦羅明白了，天注定的命運，若再抗拒亦屬無益，於是賢智地對女兒說：『我要寫一本書，使妳的名字流芳後世，妳將永遠活在男人的心田記憶之中，比妳那運氣不佳的婚姻所可能生出的兒女的壽命更為長久。』

婆什迦羅的著作享有盛名，而麗羅娃蒂之名也在數學史上成為不朽。數學家所稱的麗羅娃蒂，是指用以演示十進位數以及整數運算法。書中精細地研究四種不同運算法——仰角、平方、立方，以及平方根的求取。接下來又鑽研如何求得任何數字的立方根。然後又著手對付分數，使用那個以最小公倍數為公分母的知名法則。婆什迦羅清晰地一一解析這些問題，並使用一種高雅甚至浪漫的風格陳述。這是書中一個例子：

受盡鍾愛的麗羅娃蒂啊，妳的雙眸比溫柔的羚羊眼眸還要柔和，

請告訴我：一百三十五乘以十二的積是什麼數目。

書中另一處有趣的問題，則涉及一群蜜蜂的計算：

請告訴我，美麗的女孩兒，這一群蜂兒總共是幾隻呢。

一群蜜蜂飛來，五分之一飛到卡達美巴的花兒上駐足，

三分之一飛到希琳達的花兒上停歇。

這兩個數字之差的三倍蜜蜂，又飛過可麗塔珈的花兒，

最後單餘一隻蜂兒留在空中，受到一株茉莉與一樹盛放的香氣吸引。

答案是十五隻。婆什迦羅在他的書中展示，最複雜的問題，也可以用生動、甚至優雅的形式

呈現出來。」

撒米爾在沙上不斷畫著，從麗羅娃蒂書中揀挑出一些奇特題目顯示給拉哈爾的大君看。

抑鬱不樂的麗羅娃蒂啊！

我口中念著這位不幸女孩兒家的芳名，不禁想起我們這位大詩人的詩句：

如大海環繞大地
妳也亦然，我的姑娘
環抱著全世界的心
以妳珠淚的深洋

十九‧水手的抉擇

克魯遮大君對數數的人讚不絕口。撒米爾解決三名水手的問題，並發現了圓形徽飾的祕密。拉哈爾大君的慷慨提議。

撒米爾如此推崇印度科學，以及它在數數史上的地位，令克魯遮大君印象深刻。年輕的大君說，他認為數數的人實在非常智慧，有能力教導一百名婆羅門學習婆什迦羅的代數之學。

「那個不幸的姑娘麗羅娃蒂，就因為禮服上一顆珍珠而失去了她的新郎。她的故事真是迷人又動聽。」他又說：「婆什迦羅的數學題目，更流露出數學書中經常欠缺的詩意精神；數數的人也敘述得這麼流暢有力。然而這樣一位卓越傑出的數學大家，卻未提及那有名的三個水手題目，真是令人遺憾。這故事許多書中都有，可惜無人找到解答。」

「寬宏大度的大君啊，」撒米爾回覆：「我未曾提到這個題目，原因很簡單，只因我對此事以及它聞名的難度，只有很模糊的概念。」

「我倒很知道此事，」大君回道：「而且很高興能夠在這兒重新述說這個數學問題，許多代數家曾為它全神貫注呢。」

於是克魯遮大君便說了下面這個故事：

「有一艘船滿載了香料，正從斯里蘭卡回航，半路忽然遭到暴風雨猛烈襲擊。多虧船上三名水手的英勇，在暴風雨中以無比高超的技巧操控風帆，船才未被兇猛的海浪吞噬。

為酬報三位英勇的水手，船長贈給他們某一數額的錢幣。數量約在二百到三百枚錢之間，全數先收在一只櫃子裡面，就等次日船抵港口，稅吏人員就可以為這三名水手分錢。

可是當夜其中一名水手醒來，心想：『如果我現在就拿走我的一份，也許會比較好。那樣，我就不必為錢而和我的兩個夥伴爭執了。』於是未對其他兩位水手發出一言，他爬起來找到錢櫃，把錢分成三等份。可是卻無法完全整除，還餘下一枚分不出去。『就因為這一枚多出來的討厭錢幣，』他想：『我們明早鐵定會起爭執。還是把它扔了為妙。』所以他將那一枚扔進海裡，然後悄悄回到床上。

在此同時，他把自己的那一份報酬帶走，留下其他兩人份仍在櫃子裡面。

一小時後，第二名水手也起了同樣的念頭。他跑到櫃子那裡，因為不知道另一名夥伴早已拿走一份，所以他也將錢分成三等份。再一次，又多出一枚錢。為避免第二天早上發生任何不和，這第二位水手便做了和前一人同樣的事，把那枚多餘的錢扔進海裡。然後他回到床上，同樣也帶著他認為應該屬於自己的那一份錢。

第三名水手的想法也完全一樣，但是他同樣不曉得另兩位兄弟早已採取過類似行動。一大清

早起來，他也跑到櫃子那兒去，將錢分成三份。分好後又多出一枚，於是他也將它扔進海中。然後這第三位水手拿了他認為屬於自己的三分之一，高高興興地回到床上。

次日，船靠了岸，稅吏人員發現櫃中有一把小量的錢。他將錢平分成三等份，給了每人一份。可是再一次又未能完全整除。剩下的那一枚錢，稅吏留下來當作自己提供這項服務的費用。

當然，每名水手都對這項『額外』的分配沒有任何抱怨，因為每個人都以為自己早已拿到原本應得的那一份。

好，問題就在這裡了：到底一開始，櫃中原有多少錢幣？每位水手又各自得了多少枚錢？」

大君述說的這則故事，令在場貴賓大感興趣，眾人議論紛紛。數數的人見到這個狀況，覺得自己應該對這個問題與解答給予一個完整的解釋。因此他開口道：

「錢幣的數額，如您所言，是在二百到三百之間，那麼在第一個水手將它們平分之前，原本一定是二百四十一枚。

然後第一名水手將它們分成三等份，扔了一枚入海：

241／3＝80枚，餘1

他拿走他的三分之一，回到床上，櫃中留下：

241－（80＋1）＝160枚

第二名水手隨後也將櫃中的一百六十枚分成三等份，多出的一枚也被他扔進海裡……

160／3＝53枚，餘1

他把他的三分之一放進口袋，回到床上，櫃中留下……

160－（53＋1）＝106枚

第三名水手再將一百零六枚分成三等份，剩下一枚又被他投入海中……

106／3＝35枚，餘1

他也帶著他的三分之一回到床上，櫃中留下……

106－（35＋1）＝70枚

這個數字，就是當船入港停靠之際，櫃中留下的錢數。稅吏人員依照船長的指示，將這些錢

幣分成三等份，餘下一枚。

70／3＝23枚，餘1

稅吏把二十三枚給了每人一份，留下那一枚犒賞自己：

第一名水手	80＋23	103
第二名水手	53＋23	76
第三名水手	35＋23	58
稅吏		1
大海		3
總額		241

因此，當初原本的二百四十一枚錢幣就如以上的分配。

解決了這個問題，撒米爾就住口不發一言。

拉哈爾大君從衣裳口袋拿出一只圓形徽飾，轉身向數數的人說：「因為你清楚又簡單地解答了三名水手的題目，我看出你可能也有能力解釋更錯綜複雜的數字問題。」

大君繼續說道：「這枚徽飾，是某位虔誠的藝術家所銘刻。他曾在我祖父朝中任職過一段時間。他在徽上刻了一道謎題，及至目前為止，都沒有任何法師或星相術士能夠破解。徽章兩面都有數字，一面是一百二十八，由七顆小紅寶石環繞。另一面則分成四部分，分別是四個數字：

7，21，2，98

大家都可看出，這四個數字的和是一百二十八。可是一百二十八拆成這四個部分，又是什麼意思呢？」

撒米爾由大君手中取過那只圓形徽飾，靜靜地仔細端詳了一番，然後開口：

「這枚圓徽的銘刻者，大君閣下啊，是位深深沉浸在數字神祕思想裡的人士。古人相信某些數字具有魔力。數字三被視為具有神的力量，數字七則是聖數。圍繞著數字一百二十八的七顆紅寶石，顯示出這位銘刻者專注於一百二十八與七這兩個數字之間的關係。一百二十八此數，如我們所知，可以拆成七個二的相乘式：

2×2×2×2×2×2×2

而數字一百二十八，同樣也可以拆成四個部分：

7，21，2，98

四個數字之間，顯示出下列質性：第一個數字加七，第二個數字減七，第三個數字乘七，第

四個數字除以七，你會得到下列結果：

7＋7＝14

21－7＝14

2×7＝14

98／7＝14

這枚圓徽，一定是被當成護身法寶使用，因為它含有基於數字七而發展出的關係。而七這個

數字，過去被視為神聖之數。」

拉哈爾的大君聽了撒米爾的解說，不禁欣喜雀躍。他不但將圓徽慷慨贈撒米爾做為酬報，還又

附贈了一袋金幣。大君閣下真是慷慨又好心。

然後眾人便魚貫進入一間大沙龍，在那裡愛以茲德老爺以盛宴招待賓客。就是這樣，點點又

滴滴，撒米爾的聲譽增長，證明他今生注定會功成名就，超過他當初貧窮出身時所能夠想像。

有些賓客卻無法掩飾他們的失望之情。至於我，地位低微，一點也不重要。

二十・十的力量

撒米爾教授第二堂數學課。數字與數字的概念。數字符號。數字系統。十進位數字。零。我們又聽到那位隱身學生的柔美聲音。文法家多拉達引誦一首詩。

宴飲用畢，數數的人在愛以茲德老爺示意下起身離席。第二堂數學課的既訂時間到了，而他那位隱身的徒兒也正在等候她的老師。

撒米爾向大君與席間各位貴人告退，便在一名奴僕隨同下，前往專為上課準備的房間。我也起身與他同去，因為我想好好充分利用這項特殊許可，一起去上撒米爾為年輕的泰拉絲蜜所開的課。

當天有位賓客，文法家多拉達，他是詩人家中好友，也對這堂課表示興趣，因此一同向大君告退，跟著我們同去。他是個中年人，性情快活，相貌堂堂而富表情。

我們穿過一處優雅的迴廊，鋪滿了波斯地毯。然後由一位美得出奇的索卡西亞女奴引路，進入撒米爾要授課的那間課室。幾天前遮住泰拉絲蜜的大紅地毯，這一回已經換成藍色，毯中央有一星形的七角形。

文法家多拉達與我二人，坐到靠近開向花園的一處窗口角落。撒米爾則和第一回一樣，在屋子中央的一只絲質大墊上坐下。他旁邊是一張黑檀木小桌，上面放著一本《可蘭經》。索卡西亞女奴與另一名有著柔和笑意雙眸的波斯女奴，則在門旁就位。一名埃及男奴倚柱而立，是泰拉絲蜜的護衛。

祈禱之後，撒米爾緩緩開講。

「我們不知道數字這個觀念是在何時首先出現。大哲們的這項潛心研究，歷時久遠，可以回溯到時光雲霧遮蔽不明的極早年代。

有人查考過數字之學的演進過程，發現即使是原始人類的心智，也擁有一種特殊官能，或許可稱之為數字感。這個能力，容許人可以用一種純屬視覺的方式，查知某一組事物是增是減──也就是說，是否發生了數量上的改變。

但是數字感卻不可與數數能力混淆。只有人類的智力，才能達到我們稱之為數字感的這種抽象層次。

數數能力，卻可以在許多動物身上觀察得見。比方有些鳥類，就會數牠們留在巢中的鳥蛋數目，能夠分辨二與三兩種數量，有些黃蜂更可看出五到十之間的不同。

北非部族知道彩虹內所有顏色，並為每一色都起了名稱，卻沒有『顏色』一詞。同樣地，許多原始語言雖有字眼稱呼一、二、三等數字，可是卻沒有『數字』這個詞的本身。

那麼數字的觀念從何而來呢？

我們不知道如何回答這個問題，尊貴的小姐。沙漠裡的貝都因人，看見遠處有車旅緩緩前行，駱駝背上負著人客與貨物漸漸走來。共有多少隻駱駝呢？我們必須用數目字來回答這個問題。四十隻，或許？還是一百隻？要給予一個答案，貝都因人必須執行一件特殊的事：他一定得做『數算』。為了要能『數算』，這個貝都因人得將序列內的每樣物事，都與某一特定符號連結起來：一、二、三、四如此這般，依序類推。他的數算若要達到某個結果——或者換句話說，達到某個數字或數目——貝都因人需要發明一種『數字系統』。

在古代的詩歌裡，還可以找到這一型系統的痕跡。

最古老的數字系統是採用五進位法，這個系統以五做為一組。每五成組稱做一個quine。因此八就是一個quine再加上三，寫成13。我們必須弄清楚的是，在這個數字系統裡面，左位的這個數字之值，等於它換放到右邊時的五倍。依照數學家的用語，這個系統是以五為底的進位制。

迦勒底人有一種數字系統，是以六十為底。因此古巴比倫時代1.5這個數字符號，代表我們今天的六十五。

曾經也有一些人用過以二十為底的進位系統。在這個系統裡面，我們的數字九十，會寫成4.1——也就是四個二十加上十（原文似有誤，二十進位的4.1應等於十進位的81，十進位的90應寫成諸如4.A的方式，A=10）。

然後，終於來了一個以十為底的數字系統，更方便顯示比較大的數目。十進位系統的源起，來自於我們兩手的指頭數。可是在某些交易上，我們卻發現明顯地偏好以十二為底的用法，也就

是以一打、半打、四分之一打等等為一組的數目系統。十二擁有更多的除數，這一點顯然遠勝過十。

以十為底的系統，也就是十進位系統，如今已被世人普遍採納。從數著自己十個手指頭的沙漠牧民土阿雷族，一直到查著計算表的數學家，都是用十來數。徵諸各民族之間的巨大差異，在十進位這件事上卻竟有這等普世現象，真是令人驚訝：沒有任何宗教、道德規範、政府形態、經濟規畫、哲學構造、語言或字母，可以誇稱自己擁有這般普遍的通用性。數數這件事，是世間少數幾件眾人沒有任何異議之事。大家都認為這種數法既簡單又自然。

如果我們注意到野蠻部族和小孩子的行事方式，就會發現我們的手指頭的確是我們數字系統的基礎。使用著我們的十隻手指，我們開始十個一數，而我們整個系統也就建立在以十為一組之上。

黃昏時分，牧羊人必須確定所有羊隻都已進入羊圈；這時的他，恐怕很有可能必須數到十以上，因為羊隻或許不止十頭。於是隨著羊群走過他的面前，他就用一個指頭數上一隻，每數十隻之後，就扔下一顆石子。等到羊全都數完了，那堆石子就代表他一共數過了幾隻手，或十羊一組共有幾組。第二天，他還可以回去再數一次那堆石子。然後日子過去，某位具有抽象思考能力的人發現，這種方法同樣可以應用到其他有用的事物上去，比方水果、小麥、日子、距離、星星等等。再以後，我們不再使用石子，開始改用各自分明並且可以常存常在的記號，一個屬於書寫型的數字系統就誕生了。

所有人在說話的時候，都是使用十進位系統。於是其他系統遂被遺忘了。可是把這個進位系

統改裝成書寫式的數字，此一重要時刻的到來，發展卻非常緩慢。總共花了人類好幾世紀的時光，才發現了一個可以把數字寫下來的完美方案。為要能代表數字，人必須想出特別的記數符號，稱作數字符號或數符，每個符號分別代表一、二、三、四、五、六、七、八、九這九個數字。至於另外那些符號如 d、c、m，則意味著一旁的數字係代表十、百、或千等等以此類推的數值。因此9,765這個數目，在一位古代數學家筆下是這樣寫的⋯9m7c6d5。腓尼基人是古代最精細講究的貿易者，則用上標記號而不是字母做同樣的意思表示⋯9ᵐ7ᶜ6⁵。

一開始，希臘人並不使用這套記數符號。卻為每個希臘字母賦予一個數值，然後再附一個上標記號。於是第一個字母 α 代表一；第二個字母 β 是二；第三個字母 γ 是三；如此這般一直到十九。只有六是例外，自己有個符號⋯σ。然後再把這些數字字母配對組合起來，形成二十、二十一、二十二等等。

希臘系統裡的數字 4,004，是由兩個不同數字符號代表，2,022 和 3,333，則分別由三和四個不同的數字符號代表。

羅馬人流露出的想像力較少，他們只使用三個字母──I、V、X（1、5、10）──來組成最前面十個數字，然後再將它們搭配上 L（50）、C（100）、D（500）、M（1,000）。因此以羅馬式數字符號寫成的數字，簡直可笑地複雜，連最簡單的算術也都無法適用，最小的運算也成了極苦的酷刑。羅馬數字可以做加法，但是寫法卻很呆板，最後一個字母相同的數字符號，都必須放在同一直行上下對齊，因此數字符號之間必須被迫留下空格。

於是數字的科學，便是以這般狀況存在了許多年，直到四百年前，一名印度人想出了一個特

別記號：『零』；此人的名字可惜已經失傳。他的辦法如下：任何數目裡面，若有任何位數缺

席，他就用『零』這個記號補上。多虧有這項發明，所有那些特殊記號、字母、上標記號，從此

都不再需要了。現在只留下九個數字與零。單單用十個符號，就能書寫出任何數目；這項無限的

可能，的確是『零』帶來的首次偉大奇蹟。

阿拉伯幾何學者採用了這位印度人的發明，他們更發現，如果在一個數字右邊加上一個零，

這個數字就會自動升高，移到次一級更高的十進位數。於是零又更上層樓，成為可以立刻把某一

數目乘以十的絕妙工具。

走在這條漫長而光輝照耀的科學路上，我們隨時不可或忘詩人兼星相家奧瑪‧珈音給我們的

智慧忠告，願阿拉讚譽他！他教導我們：

切勿讓你的才智，引起鄰人的苦惱不幸。

提高警覺監視自己，絕不可令自己陷於狂怒暴烈。

若你祈望平安，面對傷害你的命運之際，

就當笑容以對。不要對任何人行惡事。

我就以這位知名詩人的勸戒，結束這篇數字與數字符號的短短回顧。如果阿拉允許，下一次

我們將考查數字的主要運作，以及它們的質性。」

撒米爾住口不言。第二堂課結束了。

噢主給我力量，讓我的愛可以結果、能有用處。

賜我力量　永不輕看貧困，或屈膝於無禮傲慢。

賜我力量，拔高我靈我魂，超然凌駕日常瑣細。

賜我力量，心懷有愛，在祢面前弓身低首順服。

我不過是一截無用的小雲，在天際間漫遊徘徊，

噢輝煌壯麗的太陽！

若你所欲，或如你所喜，請取去我的無是微小，

以千般色彩染繪它，用金黃使它生輝照亮，

在風中搖曳它，施千種奇妙將它鋪展天際……

然後，若你意欲以夜幕之垂，結束這場嬉玩，

我就會消失匿身，化散在黑暗之中，或者

消弭於晨光黎明的笑靨裡，在那透明純粹的新鮮空氣之間。

「太美妙了！」文法家多拉達結結巴巴地說。

「是啊，」我對他說：「幾何真是奇妙。」

「我才不是說幾何，」他異議：「我可不是來這兒聽那沒完沒了的什麼數字和數符。我對那些一點也不感興趣。我是指泰拉絲蜜的聲音，真是美妙……」

我吃驚地望著他，望著他的出言魯直，因此他又不懷好意地加上一句：「我原本希望，上課時那丫頭會露個臉。他們說，她美得如同齋戒月（九月）的第四個月亮，十足是伊斯蘭一朵鮮花。」

說著，他起身，低聲唱著：

如果妳慵懶無事，或無人顧惜照料，
閒弄壺兒飄在水上，飄啊飄來向我。
坡上的草兒綠，林中的花正放。
妳的思緒，應自妳幽黑雙眸飛來，如同鳥兒飛離窩巢；妳的面紗，也應落在我的腳前。
來吧，到我這兒來！

我們帶著點深思期待的心情，離開了那間滿室光輝的房間。我注意到撒米爾的指上，不見我們抵達那日他在客棧戴著的那枚指環。難道，他把那枚珍貴精美的戒指失落了？

索卡西亞女奴警戒地四下張望，彷彿懼怕什麼看不見的精靈的符咒。

二十一‧出現在牆上的預兆

我開始謄寫醫藥文獻的工作。隱身的徒兒學業大有進展。撒米爾被召去解決一個複雜的問題。瑪茲米王和呼羅珊監獄。走私者阿三。一首詩、一個難題以及一則傳奇。瑪茲米王的裁斷。

我們在哈里發這座壯麗之城的生活，一日日變得愈來愈忙碌。瑪勒夫大人指派我抄寫波斯大醫學家累塞斯的兩部作品，書中有許多醫藥知識。我讀到多項重要的醫學觀察與意見，包括猩紅熱的療法，還有各種小兒病、腎病，以及一千種磨人病痛的醫治。我這麼忙於任務，以致不再有時間去聽撒米爾在愛以茲德老爺府邸的授課。

從我這位友人那裡，我聽說那位隱身的學生在過去幾周已有長足進步。現在她已經精通四種數字運算，對歐幾里得的前三本著作也很嫻熟，還可以解答分母為一、二、三的分數了。

一日午後將盡，我們正要開始享用簡單的晚餐，包括餡餅、蜂蜜和橄欖，忽聽到街上傳來一陣土耳其兵士的巨大喧嘩；人馬沸騰、呼喊喝令、咒罵叫囂、混亂騷動。我嚇得站了起來。發生了什麼事？我以為客棧被軍隊包圍了，那位壞脾氣的警察總長要採取什麼激烈行動呢。但是這陣突發的騷亂並未打亂撒米爾的思緒，他完全不以為意，繼續用炭筆在木板上畫幾何圖形。這人是多麼不尋常啊。即使是死亡天使忽然現身，帶來那不可避免的宣判，恐怕他也會無動於衷，照樣畫他那些曲線、角形，研究各種數字符號與數字的質性啊。

「看在阿拉的份上！」我不耐地叫出：「別打擾到撒米爾！這一切騷動是幹什麼啊？難道巴格達發生暴動了嗎？還是蘇萊曼寺倒塌了呢？」

「爺，」老撒結結巴巴地道：「有一支土耳其衛隊剛剛來到。」

「以阿拉之名！什麼衛隊？老撒？」

「瑪勒夫大人的隨扈衛隊。大人有令，要把巴睿彌智·撒米爾立刻帶到他那裡去！」

「可是為什麼要這麼吵鬧呢？」我大聲抗議：「這事並不那麼不尋常啊。自然又是我們偉大的友人與保護者瑪勒夫大人有了什麼數學問題，需要我們這位智慧的朋友緊急幫他解決。」

我的預測，準確度不下於撒米爾的運算。果不其然，片刻之後，在護衛隊的軍官隨同之下，我們來到了瑪勒夫大人的宮廷。

我們發現大人在接見室裡，三名助理圍繞在側。他手上拿著一張寫滿數字與計算的紙。又有什麼新問題出現了嗎，令哈里發的這位賢顧問如此沮喪？

「問題非常嚴重，」大人對撒米爾說：「我發現自己面對著這輩子所遇的一大難題。讓我先

把細節告訴你，問題是怎麼起來的。因為只有在你的協助之下，我們才可能找到解決。」

然後大人告訴我們下述事情。

「前天，我們尊貴的哈里發正要出發前往巴斯拉小駐三周，獄中卻發生了一樁可怕的火災；囚犯們困在牢內，經歷了一場無可形容的可怕磨難。我們寬宏的君王立刻決定，將所有囚犯的刑期減半。一開始，我們根本不在意這件事，因為王的命令看起來相當容易就能確切執行。可是第二天，眾虔信者之王的車隊已經走了很遠之後，我們才發現他這道最後一刻的王令其實相當棘手，似乎沒有任何理想方法可以解決。

這些被判入獄的犯人當中，有一個巴斯拉來的走私犯阿三，他被判終生監禁，現在已經服了四年的刑。如今在王令之下，他的刑期應該減到所餘刑期的一半。可是他到底會活多久，我們根本不可能知道。一個無法計算的時間，我們怎麼能減成一半呢？」

撒米爾思索了一會兒，開口說道，極度謹慎地選擇用詞：「你這問題，在我看來的確非常棘手，因為它不但牽涉到數學，也與律法的詮釋有關。此事關乎人事公義，不下於關乎數字之事。我無法做出任何嚴密分析，除非先去造訪這名不幸囚犯阿三的牢房。或許阿三人生的那項未知數X，早已在牢房的牆壁上由命運注定好了。」

「你這話聽來真是非常奇異，」大人答道：「我看不出這些瘋子、犯人寫滿在監獄牆上的東西，會和這樁難辦的問題有任何關聯。」

「大人啊！」撒米爾呼喊：「在監獄牆壁上，可以發現許多有趣的書寫、公式、詩文、銘記，不但影響我們的心神，也引領我們有憐憫之心。那個富裕省分呼羅珊的統治者瑪茲米王，當

他聽說有個定讞犯曾在獄中牆上留下具有魔法的字眼，就召了一名勤快的文書來，命他前去將那陰暗四壁上的所有字、數、詩、文，全部都抄下來。文書花了好幾個星期的工夫，以極大的耐心抄寫，才完成王交派的奇特任務。最後終於大功告成回去覆命，帶回一頁又一頁的符號、晦澀的字句、無意義的圖案、褻瀆不敬的話語，以及看不出用意的數字。這些寫滿一張張紙的不可解書寫，有任何方法可以破解或翻譯出來嗎？國中有一位智者被王召來，宣稱：『陛下，這些紙上寫的全是詛咒、異端邪說、猶太密宗卡巴拉咒語、傳奇，甚至還包括一道數學題。』

王答道：『詛咒與異端，我沒有興趣。猶太密宗的字句也打動不了我。我完全不相信什麼神祕的法力、咒語，或隱藏在人造符號背後的祕法。不過我卻對詩歌或傳奇感興趣，因為這些是高貴的抒發吐屬；人可以從中尋得慰藉，無知者可得教誨，權勢者能得警戒。』

『可是一個被判了刑的絕望人，並不能激發鼓勵人啊！』

『即便如此，我還是要看看這些書寫。』王答道。

於是智者隨意拿起文書抄寫的一頁，念出上面的文字……

『幸福不易，因幸福材料匱乏。

不要在不幸人面前談論幸福。

人若無所愛，當愛其所有。』

王沉默不語，彷彿失落在深深的思緒裡，智者為轉移王的心緒，繼續又念……『啊，這是獄中

刑犯潦草寫在牆上的一道數學題：

將十名兵士排成五行，每行四名。

這個題目，乍看不可能，其實很簡單就可以解決，正如這幅圖所示：圖中有五列，每列有四名兵士。

智者繼續念道：

這故事是說年輕的子張，一日去見偉大的孔老夫子，並請問他：『崇高的大師啊，一名法官在量刑判決之前，應當斟酌考慮幾回？』

『今日一回；明日十回。』孔夫子答道。

子張聞言嚇一大跳，完全不能理解。

夫子耐心地解釋：『在查考案情之後，法官若決定赦免，考量一次就夠了。然而法官若要判下任何刑罰，卻應該斟酌十次。』

夫子又以極深的大智慧做結語：『赦免之

時猶疑，固有可能鑄成大錯；定罪之時毫不猶疑，在上天眼中則犯下更深重的過錯。』

（此段不見出典，可能是作者杜撰假托夫子之言，但其中旨趣似與《孔叢子》刑論第四「大辟疑赦」，或《孔子家語》篇七刑教第三十一「刑輕赦重，疑則赦之」精神相當接近。）

瑪茲米王不禁滿心欽佩：獄中潮濕的牆壁上，竟能發現這等寶藏；那些可憐的牢犯，竟能寫下如此眾多美而發人深省的字句。顯然在這些困坐地底牢獄、目睹苦澀時光一日日逝去的犯人當中，有著一些深具學養與才智之人。因此王下令修正所有判決，結果發現其中確有許多不公不義的案例。於是便藉著文書抄寫回來的資料揭露真相，立刻釋放無辜囚犯，糾正許多司法錯誤。

「即便如此，」瑪勒夫大大回應道：「但是在巴格達的監獄中，你可能不會發現什麼幾何圖形、道德傳說或是詩文。不過，我還是希望看到你能考查出什麼東西來。因此我特准你前去監獄探訪。」

二十二‧一半又一半

本章記述我們造訪巴格達獄的始末。撒米爾如何解決了阿三終生監禁所餘刑期的減半問題。時間之一瞬。有條件的自由。撒米爾說明刑期的要義。

巴格達那間大牢，看起來像是一座波斯或中國的城堡要塞。進去之後，我們穿過一處小中庭，中庭中央矗立著知名的希望之井。就是在這裡，不幸的人犯聆聽到自己被判的刑罰，永遠地放棄了救贖的希望。這座壯麗輝煌的阿拉伯大城深處，卻有著一批深囚在地牢的人，他們所受的悲慘煎熬，沒有人能夠想像。

不幸的阿三，牢房位於整座監獄最深之處。我們由一名獄卒領路，兩名警衛陪從，往下走入地牢。一個身形巨大的努比亞黑奴執舉巨大火炬，為我們照亮幽森的黑牢深處。

走下一道狹窄的通道，寬度勉強可容一人通行，我們來到一處陰黯潮濕的階梯。地牢深處，是一間狹小囚室，阿三就關在裡面。沒有一絲光線穿透整個黑暗，沉重惡臭的空氣令人每一呼吸

就想要嘔吐。地面覆了一層腐臭的泥漿，淋隘的四面牆內，甚至連半張可容這受詛之人伸臂直腰躺一下的簡陋床鋪都沒有。

在努比亞巨大黑奴手執的火炬照明下，我們看見這個不幸的阿三，半裸著身，粗厚糾結的鬚髮蓋過肩膀，屈蜷在一塊石板上，雙手雙腳都繫著鐐銬。

撒米爾專注沉思，靜靜地看他，不發一語。實在很難相信，這不幸的傢伙竟能在這麼悲慘、如此不人道的環境中緊緊抓住生命不放，不發一語。熬過四個年頭依然活了下來。

污髒滴水的牢房四壁，寫滿了文字、圖形、奇異符號，都是歷任囚犯留下的塗鴉。我們數數的人，如何憑細地檢視，以極大的專注觀看、翻譯，不時停下來做長時間的耗力運算。撒米爾仔藉著這些咒詛、褻瀆，決定阿三還有多少年好活呢？

當我們終於離開，把那棟可憐人犯在內、飽受折磨的人間地獄留在身後之際，我真是鬆了一大口氣。我們回到豪奢的宮中接待大廳，瑪勒夫大人在眾臣、祕書、各級達官貴人、朝廷智者學人的簇擁下現身。他們都在等待撒米爾的到來，想知道數數的人會使用何種公式，解決無期徒刑的減半問題。

「我們都在等你，數數的人啊，」大人親切地說：「我祈求你快快為我們說出答案，不要有任何遲延。我們都急著想遵行我們偉大哈里發的命令。」

撒米爾恭敬地走私欠身致敬，問了安，便如下說道：

「巴斯拉來的走私犯阿三，四年前在邊區被捕，判處無期徒刑。而這個刑期，剛剛才由我們有恩慈又體恤的哈里發、眾虔信者的統治者、阿拉在地上的僕人，賢明又公正地發布赦令下命減

半……

讓我們先將 X 的值，設定為阿三就逮服刑的那一刻起，他人生還剩下的歲月。因此這個無期徒刑，判處阿三必須在獄中度過 X 年，也就是終生在監。好，現在蒙聖旨之意，這個刑期減半了。我們必須指明：如果將 X 代表的時間長度分割成一段段時間，就表示每一段在獄服刑時間，都必須有一段長度相當的出獄自由時間與之對應。這一點是非常重要的。」

「一點都不錯！」大人熱切地叫道：「我完全可以理解你的邏輯。」

「好，既然現在阿三已經服了四年刑期，那麼他似乎也應該獲得等長的自由時間，也就是四年自由。事實上讓我們想像一下，若有一個好心的魔法師，可以預見阿三的人生到底還有多少剩餘歲月，而且可以告訴我們：『這個人當年被捕之際，只剩下八年可活。』在這種情況之下，那個 X 就會等於八，也就是說，阿三等於被判了八年在監，現在則被減為四年徒刑。可是現在阿三已經坐了四年牢，事實上已經服完了他的刑期，因此務必被視做一個自由人了。然而，如果命運注定這名走私犯要活上比八年更久的時間，就表示 X 的值比八大，他被捕之際的餘生，就是由三段時期組成：一段是已經在獄服刑的四年時光，一段是另外四年自由時間，還有第三段，也必須分成兩半：在獄服刑時期與獄外自由時期。所以結論就很容易了：不管這個未知數 X 的值到底為何，這個被判處無期徒刑的人都必須立即獲釋，先享受他應得的四年自由，一如我剛才的說明。

他有絕對權利擁有這段自由時間，如此才合乎王法規定。

許最簡單的方法，就是把他關上一年，次年再放他一年自由。因為有了哈里發的這道赦令，他可一等這段時間到期，他就必須重返牢籠，待在那裡，繼續服他此時所餘人生的一半長度。或

以一年被關，一年自由，如此這般享得哈里發慈悲憐憫賜下的好處。可是這樣一個解決之道，只有在這個被詛咒的人正好死在他某段自由時間的最後一天，才有可能是最精確的解決方式。

讓我們再想像一下，阿三在牢裡關了一年之後，被釋放自由了，卻在自由期間的第四個月上忽然死了。那麼這段人生歲月——一年又四個月，他被關起來鎖了一年，然後卻只自由了四個月。但是這就不對了，計算有誤，因為他的刑期就不是減半了。

因此更簡單的辦法，就是把阿三每關一個月，又在下月放他自由。可是這樣的解決之道，同樣也可能導致類似錯誤，也就是如果他服了一個月的刑期之後，還來不及享受一整個月的自由就先死了。

那麼看來，你會說，最好的解決方法，不就是關他一天，第二天再放他同等長度的一天自由嗎。然後如此這般來回反覆進行，直到他生命結束。可是這法子，還是不能滿足數學上對百分百精確度的要求，因為阿三依然有可能在獄中待上一天之後，幾小時便死了。如果改成把他關一小時，然後又自由一小時，來來回回這樣下去，直到他生命最後一小時那一刻呢？還是有問題，除非阿三死在他某個自由時刻的最後一分鐘。否則，他的刑期還是未能減半，不符合哈里發的敕令。

最精確的數學解決方案會是這樣：把阿三關在獄中，但只有瞬間之長，然後下一瞬間又放他自由。但是這在獄的瞬間時刻，必須小到無法再行分割，同理也適用於他接下來的瞬間自由。你怎能把一個人關起來，卻只關上無法再分割的一瞬，然後在下一瞬又放他自由？所以這主意必須放在一旁，因為根本不可能執行。大人啊，總而言之

事實上，但是這樣一種解決是不可能的。

我只能看出一個可行之道解決這個問題。請在法律監督之下，恩准阿三有條件的自由。這是唯一可以容許他同時既服刑、又擁有自由的方法。」

大人下令，立刻依撒米爾的建議執行。於是就在當天，原本囚禁獄中的阿三蒙賜有條件的自由。而且從那日起，阿拉伯司法長官在施處刑罰之際，便經常採取這種賢明寬大的判決。

我們這趟探監之旅傳遍全城。第二天，我問撒米爾，他從牢房牆壁上採集到了什麼樣的細節與運算？又是什麼靈感令他想出如此富創意的解決方式？這是他的回答：「只有親自到過地牢的人，在那陰黯四牆之內待上短短片刻，才知道如何解決這類數字問題——而數字，在其中扮演了可怕的角色，促成人間慘狀。」

二十三・都有關係

大貴人蒞臨造訪我們。克魯遮大君之言。大君之邀約。撒米爾解決了一個新問題：邦主的珍珠。猶太神祕哲學的神祕數字。我們前往印度一事定案。

我們寄居的寒微地段，正享受一個陽光燦爛的早晨，撒米爾卻接獲一個意外造訪——克魯遮大君玉駕光臨。大批豪華車駕僕從擠滿了街道，好奇的人頭紛紛探出屋頂、陽台觀看。老幼婦孺，全都張口結舌、驚奇呆視這壯觀盛大的排場。首先是三十名騎兵旗隊，高踞在黃金佩飾、絲絨鑲金邊披戴的一流阿拉伯駿馬背上。騎士們頭戴白色纏頭巾與盔帽，陽光下閃閃發亮；身穿絲質披風與衣袍，阿拉伯彎刀自鞣皮帶上懸露而出。手上高舉著飾有大君藍地白象盾章的大旗在前，身後則是弓箭手與斥候尖兵，也同樣騎在馬上。

隊伍最後，就是我們威風凜凜大權在握的大君，由兩名祕書、三名御醫、十名青年扈從隨侍。大君穿著一襲猩紅袍，上面飾有一排排的珍珠，紅、綠寶石在纏頭巾上閃耀。老撒從客棧中

望見這支陣容如此壯盛的隊伍，幾乎要失常了。他將自己投倒在地面，開始狂呼：「怎麼回事？我這是到了哪裡？」

我趕緊派一名抬水人過去，將我這可憐的老友送進中庭，先讓他恢復鎮定再說。店裡的大客間實在太過狹小，容不下這等耀目貴客。撒米爾似乎也有點被這榮幸的蒞臨震懾住了，趕緊出到前庭迎接貴賓。

克魯遮大君帶著隨扈人等進來，友好親切地向數數的人問安致意，並對他說：「尋覓財富的，是貧窮的聰明人；尋覓智者的，卻是更高貴的富人。」

撒米爾答道：「我的主公，我知道您的大哉之言乃是發自深刻的友情所感。在您寬大的心胸之前，我擁有的渺小知識實在微不足道。」

「我來訪的主要動機，其實更出於切身所需，而非基於對科學的愛慕。」大君答道：「自從上次有幸在愛以茲德大人府上親聆閣下所言，我就已在考慮徵聘你在我朝中出任合適要職。我希望任命你為我的祕書，或者更理想，擔任德里觀測台的主官。你願意接受嗎？我們不出幾周就要往麥加去了，再從那裡我們會直接回返印度。」

「我慷慨的大君！」撒米爾答道：「可惜我此刻不能離開巴格達。我有責任在身，必須留在此間。我只能在愛以茲德大人的千金已經完全掌握幾何之美之後，才能離開這裡。」

大君笑答：「如果你婉拒的理由是出於那項職責，我倒有個法子可以解決。愛以茲德大人告訴我，年輕的泰拉絲蜜進展快速，不出幾個月，甚至就可以教導最具聰明才智的男子，破解那椿出名的印度邦主珍珠難題呢。」

我意識到我們這位高貴訪客所說的話，似乎令撒米爾感到驚訝，因為他彷彿有些困惑。

大君繼續說：「說到這個題目，其實是我祖上一位卓越先人首先提出來的。許多運算者都被難倒了，我會很高興一探究竟。」

因此撒米爾依大君所請，開始講述這個題目，以他那和緩又平穩從容的方式述說。

「說起來，這其實不是一個問題，卻是一則有趣的算學遊戲。情況是這樣的：有位印度邦主在臨死病榻上留給幾個女兒一些珍珠，遺言如此分配：大女兒可得一顆，以及餘下珍珠的七分之一。二女兒可得兩顆，以及餘下珍珠的七分之一。三女兒可得三顆，以及餘下珍珠的七分之一。然後以此類推，一直分到最小的女兒。最年幼的幾個女兒去向法官申訴，抱怨這個複雜的分法極不公平。根據傳說所述，這位法官大人很會解題，立刻指出她們弄錯了，老父規定的分法其實公正無比，每個女兒都會得到數目完全相同的珍珠。

所以，到底總共有幾顆珍珠？邦主又有幾個女兒？

解法其實並不太難。請看：

答案是一共有三十六顆珍珠，邦主有六個女兒。老大得到一顆，以及所餘三十五顆的七分之一，也就是五顆。所以她一共得到六顆珍珠，還剩下三十顆。

二女兒得兩顆，以及所餘二十八顆的七分之一，四顆。她總共得到六顆珍珠，還剩二十四顆。

三女兒得三顆，以及所餘二十一顆的七分之一，三顆。她總共得到六顆珍珠，還剩十八顆。

四女兒得四顆，以及所餘十四顆的七分之一，兩顆。她總共得到六顆珍珠，還剩十二顆。

五女兒得五顆，以及所餘七顆的七分之一，一顆。她總共得到

六顆珍珠，還剩六顆，也就是最小的女兒老么所得的珍珠數量。」

撒米爾結論道：「一如您所見，這問題雖然巧妙，事實上卻並

不那麼困難。不需要任何精研細算就可解決。」

此時，大君的注意力被房間牆上連寫了五遍的一個數字攫住：

一四二八五七。

「那數字有何特殊意義嗎？」他問道。

「那是所有數學之中，最奇特的數目之一，」撒米爾答道：

「這個數字與其倍數之間，存有許多不尋常的巧合。

讓我們把它乘以二：

$$\begin{array}{r} 142{,}857 \\ \times\ \ \ \ 2 \\ \hline 285{,}714 \end{array}$$

請注意，答案的位數組成，與被乘數完全一樣，只是次序稍有

不同，左邊的一四調到了右邊。

讓我們再用三來乘：

知名的印度邦主珍珠題圖解

請再度注意，答案是多麼奇特。每個位數都幾乎相同。只有原本在最左邊的一，現在跑到最

右邊；其他數字都完全留在原位不動。

再用四來乘，雖然數字移動了位置，先後次序卻保留原樣：

乘以五情況也相同：

$$
\begin{array}{r}
142{,}857 \\
\times \qquad 3 \\
\hline
428{,}571
\end{array}
$$

$$
\begin{array}{r}
142{,}857 \\
\times \qquad 4 \\
\hline
571{,}428
\end{array}
$$

$$
\begin{array}{r}
142{,}857 \\
\times \qquad 5 \\
\hline
714{,}285
\end{array}
$$

再看看乘上六會發生什麼狀況：

```
  142,857
×       6
─────────
  857,142
```

這一回，兩組三位數互換位置。

再乘上七，完全不同的事發生了：

```
  142,857
×       7
─────────
  999,999
```

現在再讓我們用八來乘：

```
    142,857
×         8
───────────
  1,142,856
```

所有數字都在答案中出現，只除了七不復見。被乘數的七，現在拆成了兩部分：六和一，六

在右，一在左。

現在再讓我們用九來乘：

$$\begin{array}{r} 142{,}857 \\ \times \qquad 9 \\ \hline 1{,}285{,}713 \end{array}$$

仔細瞧瞧這個答案。唯一不見的數字是四。它跑到哪兒去了？啊，它似乎也拆成了兩部分：

一在左，三在右。

我們還可以進一步用十一、十二、十三、十四、十五、十六、十七、十八等數字一直乘下

去，看看一四二八五七這個數字到底有多奇特。

所有這一切，使得一四二八五七成為整個數學裡面最最神祕的數字之一。這是穆斯林托鉢苦

行僧諾以林教導我了解的⋯⋯」

「諾以林？」大君驚呼，眼睛一亮：「你真的認識那位人中之智，最智慧的大賢？」

「他是我的師尊，」撒米爾答：「我今天運用的所有數學原理，都是從他那裡學得的。」

「偉大的諾以林是家父一位朋友，」大君解釋道：「後來因為一場不公義的殘酷戰爭，他不

幸喪失一子，從此離開城都，再也不回來了。我試過很多次去找他的下落，卻一點蹤跡也無。最

後只好放棄，以為或許他已在沙漠中故去，被豹子吃了。你有沒有可能告訴我，究竟在哪裡可以找到他呢？」

「我出發來巴格達之前，把他留在波斯的庫依，請三位友人照顧。」

「那麼，待我們從麥加回程之際，應該去庫依尋出那位偉大的大師，巴睿彌智‧撒米爾，」大君回道：「我希望能將他請回我的王宮。你可以幫我們完成這項極具企圖的使命嗎？」

「我王，」撒米爾答道：「如果是為要以任何方式，幫助我的師尊、我人生的嚮導，我一定會與你同往，若有必要，一路追隨至印度。」

就是這樣，由於數字一四二八五七的緣故，我們前往眾邦主之國的事情就這麼說定了。這的確是個具有神奇力量的數字。

二十四‧我找到了！

壞脾氣的塔辣提耳。狄歐番圖的墓誌銘文。亥厄洛的問題。撒米爾完全不受敵人危險威脅的影響。哈珊隊長命人捎來的書簡。八與二十七的立方根。對微積分的熱愛。阿基米德之死。

塔辣提耳的威脅陰影，時時煩擾著我的心神。這個壞脾氣的傢伙，前陣子出城離開巴格達好一陣子，前晚卻被人看見與一群殺手同行，暗暗出沒在我們街坊的巷道。顯然他是準備來一場突襲，出其不意地攻擊渾然不察的撒米爾。後者則依然忙於研究，完全未意識到危險猶如黑影，已時刻跟在身後。

我向他談起塔辣提耳，提醒他要謹記愛以茲德老爺已經給我們的預警。

「這種懼怕心沒有任何根據，」他卻答道，一點也不在意我的警示：「我不相信這類威脅。

當前此刻正引起我注意的事，是破解下面這道題目，出現在知名希臘幾何家狄歐番圖的墓石銘文

之內。

　狄歐番圖的墓文透露出他的年齡，卻是藉由一道算術性質的巧妙敘述，非常奇妙值得一究，內容是這樣的：

　上天賜予他六分之一人生的童年，十二分之一的青春時光。

　一個沒有子嗣的婚姻，耗去他七分之一的歲月。

　然後又是五年過去，他才有了第一個孩子。

　這個孩子長到父親壽數的一半就死了。

　狄歐番圖又活了四年，將喪子之痛掩埋在對數字的研習裡面，然後交出了他的生命。

　仔細研讀此銘，會發現他活了八十四歲。不過狄歐番圖這漫長的一生，可能太忙著解決撲朔迷離的算學了，竟然從未想到替亥厄洛王的問題找出一個答案，因為這道題目不在他的著作裡面。」

　「那是道什麼問題？」我問他。於是他告訴我如下：

　「亥厄洛是敘拉古的王，派人運了一批金子到他的金匠那裡，要他們製作一頂王冠，他希望可以上獻給大神邸比特。等亥厄洛王收到完工的金冠，他查驗冠的重量，確與當初發下的金子一般地重。可是冠的顏色，卻令他猜想金子裡面可能攙進了銀。他把這個疑心，帶到大幾何家阿基米德那裡請他解決。

阿基米德證實：金子放到水裡，會失去千分之五十二的重量，而銀子在水中則會減少千分之九十九的重量。因此他將王冠放入水中，發現重量確有差異，顯示金子裡面真的攙了銀。

據說阿基米德費了好久時間思索亥厄洛的問題。有一天他正在入浴，忽然想到解決方法，便跳出浴池急急奔赴宮中大喊：『Eureka! Eureka!』意思是：『我找到了！我想到了！』」

真寺回程路上，都會夾容棧看我們。

自從聽說了三十五頭駱駝的事情，就從沒停過地讚美我們這位數數人的高才。每周五他從清真寺回程路上，都會夾容棧看我們。

「我從沒想到，」他宣告：「數學竟會如此奇妙驚人。您對駱駝問題的解決方法，真是令我激動興奮到不行。」

我將他領上陽台，從那裡可以俯看街道，撒米爾則仍在忙他的。我告訴隊長，滿懷恨意的塔辣提耳威脅著我們的安全。

「看，他就在那兒。」我說，指向噴泉一旁：「那個和他站在一起的，都是些危險的黑道殺手。只要一有時機可乘，他們就會撲上我們。塔辣提耳對撒米爾心懷很重的恨意，我擔心，他的性子太激烈易怒，恐怕會採取復仇手段。我已經好幾次看見他暗中窺探我們。」

「你在告訴我什麼啊？」哈珊隊長驚呼：「我真不敢想像，會有這等事可能發生？一名這種惡棍，竟敢騷擾我們數數的人這等智者？以先知之名，我立刻就去阻止這件事。」

他走後，我回到自己房中躺下，靜靜地吸了一會兒菸。

正說著，來了一名訪客，哈里發的衛隊隊長哈珊。他是個魁梧的大個子，很好相處又樂於助人。

不管塔辣提耳可能會多麼兇暴，哈珊隊長都不是可以隨便小歔之人，而且他立刻替我們採取

行動。一小時後，我接到他送來下列信息：

事情全部解決。三名殺手已就地處決。

塔辣提耳挨了八下鞭刑，付了二十七金幣罰鍰，

並不得逗留都城，受令立刻離開，

我已經派人押他到大馬士革去了。

我把隊長的信拿給撒米爾看。有了這項消息，我們現在總算可以平安地住在巴格達了。「很

有意思，」撒米爾答道：「實在出奇，這信竟使我記起了數字八與二十七之間，有一個奇特的數

字關係。」

我吃驚地看著他，竟是這種反應！他卻繼續說道：「除了數字一之外，只有八和二十七這兩

個數字，始終等於本身的立方值。你看：

$$8^3 = 512$$
$$27^3 = 19,683$$

五一二的三個位數，加起來是八，而一九六八三的五個位數，加起來則是二十七。」

「你真是令人驚異！我的朋友！」我叫起來：「就只會忙著算你的立方，你竟完全忘了，自己正遭受危險的殺手威脅！」

「數學啊！我親愛的巴格達友人，如此吸引我們的注意力，以致常常令我們陷入忘我，忽略了周遭身處的危境。你記得偉大的幾何家阿基米德，他是怎麼死的嗎？當敘拉古城破，被羅馬統帥馬塞盧斯擊潰，阿基米德正全神貫注地在沙盤上畫解著一道題，完全忘卻了身邊正在發生的戰火與死亡。他只對真理的追求感興趣。一名羅馬兵士發現了他，命令他即刻前去，這位智者卻告訴他等一下，待他解完手上正在做的題目。兵士堅持他即刻前去，粗暴地抓住他的手臂。『小心！注意你踩到的地方！』我們的大智者向士兵喊道：『別抹掉那些圖形！』見他竟不立刻聽命，士兵大怒，打了他一記，立時送了這位當時最智者的命。

馬塞盧斯先前曾嚴格下令，務必保全阿基米德的性命。聽說大師竟然死了，不禁大慟，難掩傷痛之情。在大師墓前，他下令立一塊石，上面勒刻了一個三角形內有一個圓圈。於是就以這個圖形，紀念知名大幾何家的一大重要定理。」

「我還能怎麼回答他？

撒米爾說完了，走到我面前，將一手覆在我的肩上：「你不覺得，我的朋友，應該將這位敘拉古城的智者，列入為幾何殉身的烈士之列嗎？」

阿基米德的悲劇結局，卻提醒了我那名又詐又妒的危險人物塔辣提耳。

我們真正不用再擔心那個壞脾氣的鹽商了嗎？難道，日後他不會從大馬士革被流放回來，再

對我們造成更多危害嗎？

靠窗而立，雙臂交叉，撒米爾密切地注視著市集上　來攘往的人群，表情帶著些許悲傷。我決定打斷他的思緒，將他從憂鬱裡拉出來。

「這又是怎麼了？」我問他：「你在難過嗎？你在思念自己的家鄉嗎？或者，你只是在計畫著什麼新的運算？是數學之思還是故國之思？」

「我的巴格達友人，」他答道：「鄉愁與運算，兩者之間其實並非毫無關係。我們有一位最富靈感詩思的大詩人，就曾這樣說過：

鄉愁，也可以用數字計算。
它是用距離，乘以愛的係數。

然而，我卻不認為鄉愁能化為公式，用數字衡量。當我還是小孩子的時節，曾聽母親多次唱著下面這首歌：

鄉愁，是首老歌。
鄉愁，是個影子。
只有時間可以帶走鄉愁。
恰在時間帶我離去之時。」

二十五・面試開始

撒米爾又被召進宮。奇特的意外場面。艱鉅的對決：一對七。神祕指環重現。撒米爾受贈一張藍色氈毯。一首詩歌攪亂了一個滿滿的心。

齋戒月後的第一個夜晚，我們剛來到哈里發宮中，一名與我共事的老文書就通知我們，哈里發正安排一個奇特的意外場面，等著我們的友人撒米爾。

一場令人畏懼的大考驗就要來到。數數的人要在哈里發御前，面對七名數學家，與他們展開競賽，其中三位前天剛從開羅來到此間。還能怎麼辦呢？面對要來的挑戰，我只能試著鼓勵撒米爾，告訴他一定要對自己的能力有絕對信心，而他的能力早已證明過多次了。他卻反過來提醒我，他師父諾以林說過一句格言：「對自己缺乏信心的人，不配得他人對他的信心。」

於是懷著沉重的心，又憂又疑，我們進入宮內。

巨大的謁見廳內，火燭高照，滿廳都是朝臣與顯貴。哈里發右首坐著年輕的克魯遮大君，是

座上的貴賓主客。隨侍大君在場的是八名印度米籍醫生，身穿富麗的金絨長袍，頭戴奇異的纏頭巾。王座左首坐著朝臣、詩人、法官，以及巴格達社會最顯赫高貴的成員。高台上面，絲質坐墊之上，端坐著七名智者，正是數數人的考官。哈里發一個示意，匝魯耳大人便扶著撒米爾的臂膀，肅穆地將他引到金碧輝煌大廳的中央，一處算是講台模樣的地方。

在場眾人臉上都充滿了期待，雖然不是所有的人都祝福數數的人成功勝利。

一名身形巨大的黑奴敲響一面沉重的銀鑼，連敲三次。所有纏頭巾都俯首低下。奇異的儀式要展開了。我的思緒，我必須坦承，簡直陷在一攤漩渦昏亂打轉。

一名大祭司手持聖書，以緩慢沉穩的聲調念出《可蘭經》中一段祈禱文：

以阿拉之名，賢智又慈悲者，所有世界的創造者，我們讚美祢，噢主，懇求祢的神助。領導我們走正直的路，走在那些被稱揀選並保佑祝福者的道路。

當最後一字在宮中迴廊響繞之際，王向前走上兩步，停下，說道：「我們的友人與盟友，克魯遮大君，拉合爾與德里的主公，要我為他隨行的眾位學者提供這個機會，以親眼見證瑪拉夫大人的祕書、這位波斯數學家巴睿彌智‧撒米爾的才智與技巧。若不依我們貴客的所請，實在有失禮之嫌。因此，全伊斯蘭最賢能、最知名的智者當中，我們請來了七位，向撒米爾，這位數數的人，提出一系列與數字科學有關的題目。如果撒米爾能夠答覆這些難題，我在此承諾，我要賜他

一個重大獎賞，使他成為全巴格達最受人欣羨的人。」

此時，只見詩人走向哈里發：「所有虔信者的王啊！」詩人說：「我在此有樣東西，原屬於撒米爾，是一只在我家中被我一名家奴發現的指環。我希望在他面對這場最重要的考驗之前，能先把指環交還給他。它也許是某種護身之物，或許能賦予他一些超自然的助力，我不希望剝奪他這個機會。」

短暫停頓了一下，高貴的愛以茲德又繼續說道：「我鍾愛的女兒泰拉絲蜜，我人生所有珍寶之中的真正至寶，要我准許她將這張小地毯送給她的數字之學老師，也就是這位波斯數學家。她在毯子邊緣繡了一些花紋裝飾。王上若您恩准，可否讓撒米爾在接受伊斯蘭七位最知名智者的考試之時，把這張毯子鋪在專為他準備的坐墊下方。」

哈里發下令，立刻把指環與小坐墊都拿到數數的人那裡去。愛以茲德老爺大人一如平日的真摯友善，親自將裝著指環的小盒子遞給撒米爾。然後又在大人示意下，一名年輕奴隸現身，捧來一張藍色小毯子放在撒米爾的綠色坐墊下。

「這一切，都是有魔力的符咒，帶來好運的護身符。」我身後有聲音低低說道，是一個身穿藍色短袍的瘦削老頭：「看來，這個波斯年輕人倒是很懂魔法。依我看，那張藍毯有些神祕。」

「那些在場的大多數人啊，他們怎能知道，撒米爾的運算才情，乃是他本身智慧的果實？那些沒知識的無知人，若有任何事情超出他們的理解，總將他們不知不解的事物歸諸於魔法之力。那些然而在場的那些大人物，他們的智慧、學養，必然高明到足以理解眼前正在發生之事純屬智慧之事。撒米爾正要接受的考驗，乃是由最精於這門學問的人士進行；而這門學問，又正是我們阿拉

伯人一向最出色擅長之學。他能夠通過這項考驗嗎？

收下了指環與小毯，撒米爾似乎被深深地撼動了。甚至隔著一段距離，我也可以看到此時此刻，有什麼事情深深震撼著他。他打開小小盒子，明亮的眼睛立時蒙上霧氣。我後來發現：連同指環之外，溫柔的泰拉絲蜜還放進一張紙條，撒米爾看到上面寫著：「勇氣。信任真主。我為你祈禱。」而毯子呢，難道真有什麼魔力附在上面嗎，一如那藍袍老者所以為？

不，不是魔法。那張毯子，在眾大人與眾智者眼中，只不過就是件小小禮物。其實上面卻繡著詩句，而且是以那種古時專門抄寫《可蘭經》之用的古雅字體庫法體繡成，只有撒米爾才認識，並知道如何解讀。那些詩句深深觸動了他的心房，後來我譯了出來。泰拉絲蜜沿著毯緣，把它們繡得好像只是飾邊圖案的蔓藤花紋：

我愛你，我親愛的。原諒我的愛。

你安慰了我，一隻驚慌迷路的小鳥。

我的心受到觸動，袒露無遮，向風雨四時敞開。

請以你的慈悲包覆它，我親愛的。

若你不能愛我，我親愛的，原諒我的痛。

我會回到我的歌中。我會留駐坐在暗中。

我會以我的雙手，遮住我全然赤裸的卑微。

愛以茲德老爺，當時察覺到這份雙重的愛的信息嗎？走筆至此，我不太知道自己的腦海中為

什麼強烈出現這個念頭。如我先前所說，撒米爾後來才把這個祕密告訴了我。

只有阿拉知道真相！

一股巨大的沉默，籠罩在場全體顯貴。在哈里發富麗的謁見廳中，就要展開一場伊斯蘭天空

下，前所未有過的不尋常重大考驗。

阿拉啊！

二十六‧值得一書

我們遇到一位知名的神學家。人生要來之事的問題。凡是穆斯林務必知悉聖書。可是整本《可蘭經》到底共有多少個字？又有多少字母？撒米爾用了個小計。

被指定首先發問的智者，莊嚴地起身。他已年過八十高齡，我心中激起無比敬意。如同先知一般，他有著長長的白鬍鬚，直垂到他寬闊的胸前。「這位高貴的老人是誰？」我低問坐在我旁邊的一位醫生，後者有一張曬滿陽光膚色的瘦臉。

「他就是馳名的大賢，德高望重的莫哈德卡‧易卜哈吉‧阿布那‧拉瑪，」他答覆：「他們說，他知道超過一萬五千句關於《可蘭經》的格言。是位神學與雄辯學的教授。」

智者莫哈德卡用一種奇怪的方式咬字，一個音節、一個音節地吐出，彷彿有意測量自己的聲音。

「我要請教你，數數的人，這是件關乎吾等穆斯林的頭號大事。一個人身為伊斯蘭的信仰者，在研讀歐幾里得或畢達哥拉斯之前，務必先對自己所信的宗教有深厚認識，因為真理若與真信分離，生命就不可想像。人若不能就那些要來之事與救贖大事詳加思考，若不知阿拉的金言與戒律，就不配稱做一個賢智的人。所以我要請你，不容任何遲疑，從阿拉之書《可蘭經》中提出十五件與數字有關的事項。這十五件中，一定要包括下列幾項，而且全部都要精確不差，沒有任何出入：

1. 《可蘭經》共有幾章

2. 共有幾節

3. 共有幾個字

4. 共有幾個字母

5. 經中共提到幾位先知」

他又繼續說道，聲音愈發低沉：「除了我要你說出的這五個數字之外，我還要你告訴我們，另外十個與數字有關的章節。請開始吧。」

這些話說完之後，室中一片深深靜默，大家都屏息等待撒米爾開口。年輕的數數人以無比的鎮靜，如下回答：

「賢明又令人尊敬的大德啊！《可蘭經》中共有一百一十四章，其中七十章是在麥加口述而

成，四十四章則是在麥地那啟示完篇。這些篇章又分成六百一十一段，內含六千二百三十六節，

第一章有七節，最末一章八節。最長的一章是第二章，共含兩百八十節。《可蘭經》共有四萬六

千四百三十九字，三十二萬三千六百七十個字母，其中每一項都包含了十種特別的美德。我們的

這本聖書，一共提及二十五位先知，而耶穌，馬利亞之子這位先知，書中一共提過十九次。其中

五章，是用五種動物名稱為章名：黃牛、蜜蜂、螞蟻、蜘蛛、大象。第一百零二章的章名是〈數

字的回應〉（一般譯為「競富」、「積財」或「增值」）。該章的特點，就在於它那五節裡提出

的警告：不要陷入無謂的數字爭議，因為這一類的爭執對人的靈性進展毫無助益。」

說到這裡，撒米爾短暫停頓了一下，又說：「以上便是阿拉書中談及數字之處，以答覆您的

詢問。但是在我提出的答覆中，卻有一個錯誤，我必須趕快指出。就是我一共給了您十六個，而

不是十五個例子。」

「我的阿拉！」坐在我身後的藍袍老者驚呼：「怎麼能夠有人知道這麼多數字，這麼多事，

而且完全只靠口背心誦？真是不可思議！他甚至知道《可蘭經》一共有多少字母！」

「他只是很用功，」老者的鄰座低聲咕噥，這人是個胖子，下巴有個疤痕：「用功罷了，又

全部都背下了。我從很多人那兒聽說過這事。」

「單靠記憶力哪成，」老者低聲說道：「像我連自己那些表親的年歲都記不住。」

周圍這些耳語令我非常不快。可是事實是，莫哈德卡證實了撒米爾提供的所有事項，甚至連

聖書中的字母總數都分毫不差。

他們說，這位大神學家莫哈德卡自願選擇居於貧困；這一定是真的。阿拉奪去許多賢人智者

的財富，因為財富與賢智很少能夠兩全。

撒米爾已經精采地克服了這場艱鉅挑戰的第一關，可是還有六關要過。

「願阿拉旨意如此，」我心想：「讓其餘幾關也像第一關般度過吧，然後一切都能圓滿結束。」

二十七‧歷史正在創造進行中

智慧的歷史學者向撒米爾提出考題。看不見天空的幾何學家。希臘數學。對埃拉托塞尼的讚譽。

第一道挑戰已細密通過，第二名智者接班繼續詢問撒米爾。這是位知名的史家，先前曾在西班牙的哥多瓦開壇講課，教授過二十年的歷史。出於政治原因，他遷到開羅居住，在那裡受到哈里發的保護。他是個矮個子，古銅色的臉龐，一把橢圓鬍鬚，兩眼呆滯無神。下面便是他對數數的人所說的話。

「以阿拉之名，智慧又慈悲的真主！有些人以為，一位數學家的價值，在於他運算的能力，或應用一些陳腐運算規則的技巧。他們都錯了。在我看來，真正的數學家，乃是徹底了解多少世紀以來數學發展進程之人。研究數學史，乃是對歷來那些天才大家致上敬意；這些天才透過自身的智慧，拔高、榮顯了過往文明的地位，揭露了自然中某些最深邃的奧祕，又透過科學，設法增

進了我們悲慘可憐的人類狀況。遍布在整個史頁上的，是我們光榮可敬的祖先，他們做成了數學這門科學，我們也傳揚他們身後的功績名作使之不朽。因此我希望向數數的人提出一個問題，是關於數學史上一個有趣事例。有位知名的幾何大家，因為自己看不見天空而自殺，請問他叫什麼名字？」

撒米爾思索片刻便答道：「他名叫埃拉托塞尼，是昔蘭尼加的數學家，先在亞歷山卓城受教育，然後又進入雅典學院，在那裡他學習到柏拉圖的教義。埃拉托塞尼後來受任命為亞歷山卓大學那座大圖書館的館長，並擔任這職務直到去世。除了在科學、文學上都擁有令人稱羨的淵博學問之外──這已足以使他名列當時最智慧者之列──埃拉托塞尼又是位詩人、演說家、哲學家，更有甚者，還是個多項全能的運動家。只消提到他曾贏過奧林匹克運動會的五項運動全能大獎就足夠了。當時的希臘，正享有科學與文學黃金年代，是史詩詩人的國度，詩人們慷慨陳詞發表大作，配樂演出，在四方君主與偉大領袖的盛宴、聚會上吟哦。

應該要指出的是，即使在希臘多位最負盛名、學養的人士當中，埃拉托塞尼也被視為奇葩，是一位不世天才。他扔標槍、寫詩、打敗最棒的跑者、解決天文問題。他有多部作品流傳後世。

他獻給埃及王托勒密三世一個表：這是一塊金屬板，上面蝕刻著質數（素數），那些有倍數的非質數（合成數）則刻一小洞標示。後人因此把這位智慧天文家尋找質數的方法，稱之為埃拉托塞尼篩。

但是某次出外在尼羅河岸上，他眼睛染患疾病以致失明。這位以無比熱情鑽研天文學的大家，竟從此不能再見天空，或讚賞夜晚星空下穹蒼間無可比擬之美。天狼星的藍色光芒，再也照

不透翳蔽了他的雙眼的黑雲。他被這樣的不幸擊倒，無法忍受失明的重擔，這位聖者將自己關在圖書館內，把自己活活餓死了。」

那眼睛黯淡無神的大賢史家轉向哈里發，靜默了一會，宣布道：「我非常滿意這位身兼希臘詩人、天文學家、運動家，以及敘拉古最知名大家阿基米德密友的埃拉托塞尼。阿拉應得讚美！」

「以天堂樂園美妙的噴泉之名！」哈里發興奮地大喊：「我剛才知道了多少事情！我們又有多少事情不知道啊！那位知名的希臘人，那位研究星辰、寫作詩歌、展現運動奇技的天才，真是值得我們最深的讚佩。從現在起，每當我仰看天空，在多星的夜晚，每當我見到天狼星座，我就會想起這位智者的悲劇結局。他在群書寶藏環繞之中卻不能讀，親自寫下了自身的死亡之詩。」

然後他輕觸大君肩頭，又說：「現在，且看我們第三位智者，是否能夠問倒我們數數的人！」

二十八‧錯謬的希望

難忘的考驗繼續進行。第三位智者向撒米爾發問。錯謬的歸納。撒米爾向我們演示：明明正確無誤的事證，竟可以推衍一個錯謬的法則。

第三位提問的智者，是知名的天文學家阿布‧哈珊‧阿里，在哈里發特別邀請之下從西班牙阿爾卡拉來到巴格達。他的身材很高，骨骼突出，滿面皺紋，右腕上帶了一只金手環，據說上面刻有黃道十二宮的圖像。天文學家先向哈里發與眾王公貴人行禮致意，然後便轉身向撒米爾。深沉的嗓音，似乎在大廳中迴盪。

「你方才的兩項作答，顯示出你有很好的底子。你談到希臘科學，以及我們聖書裡的細節，都是以同樣的才學精確掌握。然而在數學這門科學裡面，最有趣的部分是在推理：經由推理，導向真理。區區組合了一堆事實，遠遠仍不能形成一套知識；一如沙漠中的海市蜃樓，決非真實綠洲。所謂知識，務必觀察事實，然後從中演繹推衍它的法則定律。靠這些法則之助，我們便可以

處理其他事實，或改進人生狀況。所有這些都很真實，都是真理。可是，我們又如何抵達真理？

於是問題出現了：

在數學裡，我們有可能從明明真實的事實中，卻推得一個謬誤的法則嗎？我希望聽到你的答

覆，運算者，請用一個簡單例子說明。」

撒米爾陷入深思，稍待了一會兒，然後抖擻精神，做出如下回答：「且讓我們假設，有位數

學家出於好奇，想要求得一個四位數字的平方根。我們知道一個數字的平方根，乃是如果自行相

乘，即可得出原先那個數字的另一個數字。這是一道不證自明的數學定理。

再讓我們進一步假設，這位數學家挑選了三個數字進行實驗，他選出以下數字：二○二

五、三○二五，還有九八○一。

讓我們先從二○二五開始。經過適當的運算，我們發現它的平方根是四十五，也就是說四

十五乘四十五，等於二○二五。可是我們也發現四十五這個數字，可以用二十加二十五取得，

正好是二○二五這個數字從中切開的左右兩個各半。同樣地，三○二五也是如此，照樣可以如

此證明。它的平方根是五十五，也可以用三十加二十五取得，這兩個數字剛好又分別是三○二

五的左右兩半。同樣的事也發生在九八○一，它的平方根是九十九，也就是說：九十八加一。基

於以上這三個例子，一位粗心大意的數學家或許就以為可以宣告如下法則：

若要求得一個四位數數字的平方根，可將此數從中切為兩半，再將左右二數相加。答案和即

是原四位數的平方根。

這個定理顯然大錯特錯，卻是由三個真實的例子推得。因此在數學裡面，顯然不可能只用簡

單觀察就求得真相。即便如此，我們仍要特別小心，以避免這一類錯謬的歸納出現。這是非常重要的。」

天文學家阿布‧哈珊顯然很滿意撒米爾的答覆，他宣布從未聽過可以用這麼簡單又有趣的演示，就清楚說明了數學的謬誤論證。

哈里發一個示意，輪到第四名智者起身，準備提出他的考題。他的名字是扎巴爾‧窪弗利德，是位詩人、哲學家與星相家。在他的原鄉西班牙的托雷多，一向以善說故事聞名。我永遠忘不了他那令人景仰的風采，或他那安詳和藹的目光。他移到講壇邊緣，向數數的人招呼致意，然後開始說道：「為了讓你明白我的提問，首先我必須先向你說一個古波斯的傳奇。」

「哦，快請說，雄暢善言的大賢！」哈里發說：「我們都急於聆聽您的智慧之語，對我們聽者猶如金珠落地、聲聲入耳。」

托雷多的智者，聲音堅定沉穩，如同一支車隊行旅的穩健行進步伐，說出了下面這則故事。

二十九‧獨力成功

我們聽到一則古老的波斯傳奇。物質與精神。人世問題與超人世的問題。最出名的一則乘式。哈里發強烈斥責伊斯蘭顯貴的褊狹之心。

「有一位統治全波斯與伊朗大平原的君王，他聽聞某個托鉢苦行僧曾經宣示：真正的賢人智者，一定知曉並能分辨人生的精神與物質。這位有權勢的哈里發名叫阿斯帖，世人一向稱他為尊貴祥寧之王。

一日，他召見波斯全境三位最智慧的人，給他們每人兩枚第納爾，對他們這樣說道：『這座宮殿裡有三間一模一樣的屋子，屋內空無一物。你們每一位要分別負責將其中一間裝滿。可是從事這項任務之時，所花的費用絕不可超過你剛才得到的金額。』

這個問題真的很難。每位智者都必須把空屋裝滿，卻不得花費比這小小兩個第納爾為高的金額。於是，三位智者開始著手阿斯帖王交付的艱難任務。

一段時間之後，他們回到謁見大廳。王急於聽他們對問題的解決，輪流詢問他們。

第一位如此報告：『我主我王，我花了兩枚第納爾，將整間屋子從地面到天花板都堆滿了。我買了好幾袋乾草，屋內現在完全滿了。我的法子很實際。

『好極了！』阿斯帖王驚奇大呼：『你的法子真是充滿想像。我認為你很能意識到人生的物質面，而且能從那個有利觀點著手，處理生活呈現給你的問題。』

第二名智者向王屈身行禮後，給了如下答案：『我一共只花了半個第納爾，就達成我的任務。請讓我向您說明：我買了一根蠟燭，點在空屋裡面。現在，王啊，您可以親自來看，屋內完全滿了——充滿了光。』

『妙極了！』王大聲驚歎道：『你的法子太聰敏了。光代表人生的精神面。而你的精神心靈，依我看來，很能從精神一面，面對人生的存在問題。』

然後第三名智者這樣說道：『地的四極之王啊！一開始，我本來想讓房間保留原封不動。因為我們很容易就可以說：那屋裡根本不空，因為顯然充滿了空氣與黑暗。可是我不想讓自己看來有懶惰狡猾之嫌，所以決定一如我兩位同伴一樣，也該有所行動。於是我從第一間拿來一把乾草，又用第二間的蠟燭把它點燃，然後又把火滅了。現在房間中完全充滿了煙。如您所見，如此一來又未費我半文錢。您交給我的錢分毫不少，房間卻已經滿了——滿了煙霧。』

『真是可圈可點！』尊貴祥寧之王阿斯帖驚呼道：『你實在是波斯最智慧的人，或許更是全世界的最智者。因為你知道如何結合物質與精神，達成完美的結果。』」

托雷多的聖者說完了故事，轉身向撒米爾，以友善的態度對他說道：「我希望你，運算者啊，可以證明你也能夠如此結合物質與精神，一如我故事中的第三名智者。不只能解決人的問題，還能解決精神靈性的問題。我的問題是這樣的：世上最知名的一個乘法作為是什麼？所有歷史都提到過它，但凡有文化的人也都知之甚詳，而且這個乘式只用了一個因數！」

這個問題令全場顯貴貴出乎意料。有人甚至不掩飾他們的不耐。我旁邊一位法官就很不高興地咕噥：「這問題簡直太過分！」

撒米爾思索片刻，這樣答道：「唯一只使用了一個因數的乘法，又為所有史家與文人皆知者，乃是馬利亞之子耶穌，用餅與魚所做的繁增相乘（新約聖經記載：耶穌以五餅二魚餵飽五千人，眾人吃飽後，剩下的零碎盛起來，又裝滿了十二籃。乘法與繁增同字）。在那個乘法裡面，只有一個因數：就是真主旨意的神蹟力量。」

「再好也沒有的答覆！」托雷多聖者說道：「這是我所聽過最好的答案，數數的人完全無可駁辯地答覆了我提出的問題。讚美歸於阿拉！」

在場的真主信者當中，有些人心地比較不夠寬容，只見他們震驚地彼此面面相覷，人群傳出竊竊低語。哈里發高聲地打斷他們：「安靜！你們所有的人！我們應該要尊崇耶穌，馬利亞的兒子，祂的名字在阿拉的聖書中提過十九次。」

他轉向第五位賢智者，和氣地說：「我們在等你來發問了，納西夫·拉哈大人。你是下一位。」

王一聲令下，第五位智者站起身。此人身材肥胖髮色花白。頭上沒有纏頭巾，卻戴一頂綠色小帽。他在巴格達非常有名，因為他在清真寺內授課，向學者們開示先知話語當中比較隱晦不明之處。我曾有兩三次見過他從澡堂出來。他的語氣緊張，帶了幾分挑釁意味。

「智者的價值，必須以他的想像力深度衡量。隨機挑出的幾個數字，詳細記誦的史實細節，都只能引起片刻的興趣而已；一段時間之後，就完全被人忘懷。你們當中，有多少人記得《可蘭經》一共有幾個字母？知識本身，並不能令一個人變為智慧。因此我要用下面這個問題，來測試我們面前這位波斯運算者的價值。這個問題，不能單靠記憶力或任何能力本身解答。我想請巴睿彌智‧撒米爾告訴我們一個故事，一個簡單的寓言。故事中應該有一個三除以三的分配，雖提出卻未獲真正執行；另外還要有一個三除以二的分配，獲得執行卻沒有任何餘數。」

「好極了這個點子！」藍袍老者低聲竊語：「我們總算可以擺脫沒有人懂的運算，卻要聽個故事了。」

「可是我敢說，那個故事還是會有數字。」我身旁那位醫生不以為然地咕噥：「你等著看吧，我的朋友。所有問題最後還是回到運算、數字、這個或那個題目。」

「我可希望不會。」老者說。

第五位智者竟提出這種要求，真有點把我嚇壞了。撒米爾怎麼可能在片刻之間就杜撰出這樣一個故事，裡面要有一個雖提出卻未執行的分法，還有更困難的，一個三除以二卻不剩任何餘數的分法。這怎麼可能呢，邏輯規定：三除以二當然一定會餘一啊？可是我將自己的焦慮放在一

旁，完全信任吾友的想像力以及阿拉的慈心。

數數的人搜索記憶，一會兒之後，開始說下面這個故事。

三十‧三物以類聚

數數的人講了一個故事。老虎建議如何三分三。胡狼主張三分二。如何在強者的數學中求得商數。小綠帽大人稱讚撒米爾。

「以阿拉之名，有智慧又有憐憫的！」

某次，一隻獅子、一隻老虎、一隻胡狼結伴，離開牠們居住的陰暗洞穴，一起踏上友好的長途旅程，到各地漫遊以尋找盛產柔嫩可口的羊隻之地。

走在大森林的中央，那隻令人畏懼的獅——牠自然是這個小群體的首領——感到後面兩隻獅爪有些疲累了，於是一甩牠巨大的獅頭，放出一聲獅吼。如此兇猛，連最近旁的林木也不禁搖晃顫抖。

嚇壞了的老虎與胡狼面面相覷。首領發出的那一聲恐怖獅吼，不但把林中的寧靜打破，同時也向這另外兩隻徒從意味著──粗略地可譯成：『我餓了！』

『我了解您的不耐，』胡狼焦慮地對獅子說：『可是我敢向您保證，這林間有一條沒有人知道的祕路，只要沿此路走去，很快就會到一個小村落，幾乎已經是個廢墟，但是那裡卻有豐富的獵物，就在我們的利爪非常可及的範圍之內……』

『那就讓我們快去，胡狼！』獅子大吼：『立刻帶我到這個美妙的地方去！』

到了黃昏，在胡狼領路之下，三名旅者抵達一處低矮的山頭，從那裡望下去，可以看見寬廣碧綠的平野，平野中央有三隻溫良的動物正在吃草：一羊、一豬、一兔，完全未意識到已有危險近身。

一看有這麼容易上手鐵定跑不了的獵物，獅子一搖牠豐沛的獅鬃，顯然非常滿意，獅眼放光，充滿了貪婪地轉向虎說，口吻相當和氣：『啊，我優秀的老虎！我們看見那裡有三隻絕佳又可口的小品：一羊、一豬、一兔。你呢，是個大專家，現在要負責為我們仁來分牠們仁。公平、公正地分，務必合乎兄弟情誼，把這三隻動物分給三個獵者吧。』

虛榮的老虎聽見這番邀請恭維，受寵若驚，先是假意地謙讓一番，連吼幾聲，表示自己哪裡夠格擔下這項重任，然後這樣回答：『哦，大王，您慷慨建議的分配非常簡單，很容易就可以達成。羊呢，是最上品又最可口的，可以滿足一整批沙漠雄獅的飢餓，當然該由您獨享，絕對是您的美食。那隻豬呢──骨瘦如柴，又髒又不像樣，連那隻肥羊的一條腿都比不上──自然只能給我，因為我謙虛為懷，少少一些就已心滿意足。而最後，那隻又小又可憐的兔子呢，沒多少肉，完全不配一位王者的味蕾，就賞給我們的朋友胡狼，酬謝牠為我們領了這麼有價值的一條路。』

『白癡！十足的自我！』獅子大怒，吼聲令人畏懼：『誰教你這種分法？愚蠢的傢伙！誰曾

看過三除三會除出這樣一種結果？』

獅子舉起巨掌，一把揮向毫無疑心提防的老虎的腦袋，如此之猛，老虎立刻倒在幾英尺之外死了。然後獅子轉向胡狼說道──此時後者目睹這三除三的悲劇除法已經嚇得發昏：『好，現在，我親愛的胡狼，我一向看看重你的智力。我知道你是個最最足智多謀的聰明傢伙，我也知道只有你才能這麼智巧地解決最困難的問題。因此我託付你來做這個除法。明明是這麼簡單的小事，那隻愚昧的老虎卻不能滿意地解決，你剛才也看到了。所以現在好好地瞧上一瞧吧，胡狼吾友，那三隻令人垂涎的動物：羊、豬、兔。我們兩個，有三頓食物要分。所以做你的除法分配吧。我很想知道我的那一份，到底會分得多少。』

『我不過是您謙卑可憐的僕人，』胡狼逆來順受地嗚咽道：『自然只能盲從聽命。正如一位智慧的運算者，我要將這三隻動物以二來除，非常簡單的分配！最確定又最公平的數學分法如下：那隻美好的肥羊，配得入您大王之口，因為毫無疑問您是萬獸之王。

那隻開胃的豬，牠的輕柔呼嚕您可以從這裡聽見，也當然只能給您皇家的味蕾享用，因為有識者都知道：豬的肉可以讓獅子增強體力、精力。而那隻長著兩只大耳朵、易受驚嚇的怯懦小兔，也是專供您咬嚼的美味，因為在最佳美的盛宴上，最鮮美可口的菜餚總是由王者享用。』

『無雙無匹的胡狼！』獅子大喊，為剛剛聽到的分配法陶醉不已：『多麼智慧又和諧啊，你說的話總是如此悅耳！是誰教你這項絕技，將三除以二分得如此確定又完美？』

『那當然是多蒙您方才向老虎施行的公理正義，牠竟然不知道如何用二來除三。當其中一方是獅子，另一方卻只是區區胡狼，在強者的數學裡，我一向都這麼說的：那商數可是再清楚明白

也沒有了。至於弱者呢，當然只能得餘數而已。』

於是從那一日起，既已建議如此分配，這隻野心而卑下的胡狼靈機一動，打定了主意⋯⋯自己只能以寄生蟲的姿態，接受獅口飽餐之餘的殘食，才能平安苟活。

可是，牠還是打錯了主意。

兩三周之後，又怒又餓的獅子，被胡狼卑躬屈膝的奴相給弄煩了，一火起來乾脆把牠也宰了，一如先前殺了老虎一般。

這個故事的道德意義是：務必要說出真相，說上一千零一次。因為真主的懲罰，比罪人自家的眼皮離他自己還要更近。」

「所以，最賢明又智慧的裁判！」撒米爾結論道：「以上就是一則最簡單的寓言，在其中有兩個分配的除法。第一個是三除以三，提出卻未執行；第二個是三除以二，執行了卻沒有餘數。」

數數的人說完了，全場一陣深深的靜默。所有在場的人，都以熱烈的興味靜候那位嚴肅智者的裁定。

納西夫‧拉哈大人神經質地調整了他的綠色小帽，又撫了撫他的鬚，才似乎語帶保留地說出判決：「你剛才說的故事，完全合乎我的要求。我承認我從沒聽過這樣的故事。而且在我看來，這確是一個有價值的好故事，連希臘人伊索都不能說得更好。以上就是我的意見。」

撒米爾的故事，蒙小綠帽的智者大人批准，也令在場所有達官貴人聽得很高興。克魯遮大君，我們哈里發的貴客，高聲向全場賓客宣布：

「我們剛才聆聽的故事，含有一個重要的道德寓意。那些在朝中逢迎拍馬的討厭人，爬伏在權勢者的地毯上；或許一開始，能靠著他們的奴性得到點什麼，但最終還是會受到懲治，因為真主的處罰總是近在手邊。待我回敝國後，我要把這個故事告訴我所有的朋友與認識的人。」

哈里發也認為撒米爾的故事相當精采，並指示將這則三除三的分配寓言，收錄在他的檔案裡面。這個故事的道德教訓發人深省，配得以黃金字母記載在高加索區雪白蝴蝶的透明翅上。

第六名智者立刻站了出來。

他是來自西班牙的哥多瓦，在那裡住了十五載，因為惹惱了君王而必須出逃。他是個中年人，圓圓的臉龐風趣開朗。他的愛戴者說：他最擅長以幽默的詩文譏嘲暴君，技巧甚是高明。然而六年之久，他只是在葉門擔任一名嚮導。

「統轄世間的哈里發！」他向哈里發說道。

「我剛才聽到一則出色的寓言，由衷感到萬分滿意。這則如何以二除三的故事，在我看來包含了一個偉大的教訓、一項深刻的真理。這項真理，如正午的日頭一般清楚確定。我實實在在地覺得，道德箴言若以故事或寓言的形式呈現，往往最為生動。我也知道一個故事，裡面沒有除法、沒有平方根、沒有分數，可是卻含有一個邏輯問題，只能以純粹數學推理論證的方式解決。我會以故事的方式來述說，然後，就要看看我們這位優異的運算家如何破解其中的問題。」

於是哥多瓦的智者，便說了下面這個故事。

三十一・白紙黑字

哥多瓦的智者說了一則故事。達依姿公主的三名追求者。五只圓木片難題。撒米爾如何解釋一名聰明求婚者的推衍邏輯。

「知名的阿拉伯史家馬庫多，在他二十二卷的鉅作裡面，談到七海、大河、名象、星辰、山岳、中國的帝王、一千種各類事物，可是卻完全未曾提及那位『猶豫不決王』卡辛姆的獨生女兒達依姿，甚至連她的名字都沒提過一次。沒關係。儘管如此，達依姿依然永遠不會為人忘記，因為在阿拉伯的文字創作裡，她的名字出現在四十萬首詩中，數以百計的詩人迷戀地歌頌她的美貌。單單是用以描寫她那雙美眸的墨，如果轉換成油，就足以點亮開羅城半個世紀。你也許會想，我誇大其詞了。可是，我並沒有，因為誇張乃是一種謊言。不過，還是讓我開始說我的故事吧。

當達依姿公主芳齡十八歲又二十一天那日，有三名王子來求娶她為妻，他們的名字也流傳在

傳奇裡面，分別是阿勒汀、賓尼發、柯莫贊。

卡辛姆王猶豫不決，下不了決定。這三名富有的求婚者當中，他如何選出一位可以和他愛女成婚的對象？如果由他去選，會產生下列無可挽回的致命結果：他，身為國王，雖會獲得一個女婿，但另兩名失望的追求者卻會含恨成為敵人。這是個棘手的決定，對這位敏感而謹慎的王來說，他只想與子民安居，與鄰國和平相處。他去問達依姿公主，可是公主宣告她只嫁給最聰慧的人。

她的決定令卡辛姆大喜，因為她只看到一個簡單方法，可以解決這項似乎不可能的抉擇。他召來朝中最智慧的五位智者，吩咐他們用嚴格的考題測驗三名王子，以決定三人之中到底誰最最聰敏。

任務完成，智者五人小組回報卡辛姆王，三位王子實在都是最最聰慧之人。他們都精通數學、文學、天文、物理。他們也都能解決困難的棋題、參透幾何的精妙，以及各式複雜的謎題。

『我們實在看不出有任何方法，』智者說：『可以明確決定該中意哪一位。』

他們令人洩氣地失敗之後，王決定請教一名穆斯林托鉢苦行僧，後者素以熟諳魔法與神祕學而知名。

托鉢苦行僧向王報告：『我只知道一個法子，可以決定三人之中哪位王子最為聰敏──用五只圓木片來測試。』

『那讓我們快試吧！』王叫道。

於是三名王子被召進宮，托鉢苦行僧給他們看五只簡單的圓木片，對他們說：『這裡是五只圓木片，二黑三白。大小都相同，只有顏色有異。』

然後一名青年侍從仔細將三名王子的眼睛蒙上，讓他們看不到。年老高僧隨意挑出三只圓木片，分別綁到三名求婚者的背上，邊綁邊說道：『你們每人身後都綁了一只圓木片，你不知道它的顏色。現在你們可以輪流作答，找出自己身上圓木片的顏色。說對的人就會被宣布為勝利者，可以獲得我們美麗的達依姿公主為妻。首先被問到的，可以看另外兩人的圓木片；第二個作答的，卻只能看第三人的圓木片；第三個作答的，就只能自行判斷而不能看其他兩人的圓木片。說出正確答案的人，為證明他並不是湊巧碰對，也必須用清晰明白的論證，說明他推理的過程。

好，現在誰要第一個來？』

『我先來吧。』柯莫贊王子立刻表示。

青年侍從將王子眼上蒙著的布條取下，柯莫贊王子看見兩名對手背後的圓木片。高僧將他帶到一旁聽取答案，可是卻錯了。他只好宣布自己敗北，黯然退下。他已經看到另外兩人的圓木片，卻依然無法斷定自己那只圓木片的顏色。

『柯莫贊王子已經失敗了！』王高聲說，以通知另外兩位。

『那麼接下來讓我來吧，』賓尼發王子說。第二位王子臉上的眼罩一被取下，就看到第三位王子背上的圓木片。他向高僧示意，在後者耳中輕聲說出答案。高僧搖搖頭。第二位王子也錯了，也被允許立刻退下。現在只剩下一位阿勒汀王子。

王一宣布第二位追求者也失敗了，阿勒汀王子立刻走上前，眼睛還蒙著布條，就高聲說出自己背後那只圓木片的正確顏色。」

故事說完了，哥多瓦的智者轉向撒米爾，說道：「阿勒汀王子不但說出了答案，同時更十足

把握地說出推論，得出他對這五只圓木片難題的解答，因此贏得美麗的達依姿的玉手，可以娶她為妻。好，現在我希望你告訴我，他的答案是什麼；其次，他又怎麼能如此確定，立刻就說出他自己那只圓木片的顏色。」

撒米爾垂頭思索了一會兒，然後抬眼給了下面的解釋，聲音清晰堅定：

「阿勒汀王子，您這個奇異故事中的男主角，對卡辛姆王說：『我的圓木片是白的。』說的同時他也知道自己的答案是正確的。那麼，他是用什麼樣的推理，帶領他推出這個結果呢？他首先考量：先前那兩名求婚者必然看到的情況。

第一位王子柯莫贊，雖看到兩位敵手背後圓木片的顏色，卻給了錯誤的答案。他為什麼錯了呢？是因為他無法確定。可是如果他看到的是兩只黑色圓木片，他就不可能答錯，更不會有任何懷疑。他會對國王報告：『我看見兩名對手各戴一只黑色圓木片，既然一共只有兩只黑圓木片，那我的圓木片必然是白的。』

可是柯莫贊的答案並不對，表示他看到的圓木片不都是黑的。如果不都是黑的，就有兩種可能。不是兩只皆白，就是一黑一白。如果說，他看到的是兩只白色圓木片，阿勒汀王子推論：那麼我身上的那只一定就是白的。可是如果柯莫贊看到一白一黑，那麼我們另外兩人是誰戴著黑色圓木片？如果是我，阿勒汀推論，那賓尼發也必會知道答案。

事實上，賓尼發會這樣推斷：我看見第三位王子身上戴著黑色圓木片。如果我的也是黑的，那麼第一位王子柯莫贊就會看見兩只黑色圓木片，就不可能答錯；可是他卻答錯了，表示我的圓木片一定是白的。可是，第二位王子賓尼發還是猜錯了，所以他一定也是因為無法確定。阿勒汀

王子推論：賓尼發王子之所以不能確定，一定是因為我背上的圓木片不是黑的，而是白的。所以阿勒汀王子推論如下：根據第二項假設，我的圓木片必定是白的。」

「這就是阿勒汀推論的經過，」撒米爾陳述道：「他為何能夠如此確定地答覆：『我的圓木片是白色的。』」

哥多瓦的智者聽了，向哈里發宣布：撒米爾對五只圓木片的解答完全正確，才華實在橫溢。

他的推理簡潔明晰，而且無懈可擊。智者又表示：他斷定所有在場眾人，也都聽明白了這個題目。日後任何時候，沙漠之中車隊若停下來歇息，必然也能談講這個題目。

我前方的紅色坐墊上坐了個葉門大爺，皮色黝黑、長相邪惡，渾身上下佩戴了許多珠寶。他向身旁的友人低語：「你聽到了嗎？塞耶格隊長，那個哥多瓦傢伙說，我們應該都已經聽懂了那個什麼黑白圓木片的故事。我可是非常懷疑。我自己就一個字兒都聽不懂。你不覺得嗎？只有不知哪門子瘋癲怪僧，才會想出這種勞什子主意，把個什麼黑圓木片、白圓木片，放到三名求婚者的背上去。我看，倒不如到沙漠裡來場駱駝追逐大賽，豈不更實在嗎？賽駱駝，一定會有明確的人選勝出，事情就可以完滿地解決了，不是嗎？」

塞耶格隊長沒作聲，似乎不想理會那個愚蠢的葉門人——竟想用沙漠中的駱駝賽跑，來解決一個愛的題目！

哈里發和氣地宣布，撒米爾已經通過第六場測驗。

那麼我們的朋友，這位數數的人兒，是否也能在第七場也就是最後一輪依然成功呢？他會以

同樣的才華克服這項考驗嗎？只有阿拉知道真相！

最後，每件事似乎都朝著我們原先希望的方向發展。

三十二·妥協斡旋

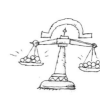

一位黎巴嫩星相家向撒米爾提問。最輕的那顆珍珠之題。星相家引誦詩歌讚美撒米爾。

第七位聖者，也是最後一位要來詢問撒米爾的考官，是一個幾何大家兼星相學家，名叫莫希汀·伊哈拉·巴那畢克撒卡，是伊斯蘭全境最響亮的名字之一。他生於黎巴嫩，大名刻在五間清真寺內，他的著作甚至連基督徒也捧讀。伊斯蘭國度的天空下，簡直不可能再找到另一位比他更具清明才智、更博學多聞的人了。

博學的巴那畢克撒卡，聲音清澈又確切，如下說道：「我真的非常歡喜，能聽到直至目前為止所聽到的每一件事。這位卓越的波斯數學家，已經一而再地證實了他無可質疑的才華。因此我想，在這場精采考試任務裡，向他提出一個有趣的問題，這是我年輕時從某位佛教大和尚那裡聽來的，此人對數字非常精通。」

哈里發顯露出極大的興趣，喊道：「那快讓我們聽上一聽吧，我阿拉伯的兄弟！我們會以最高的興味聆聽你的問題。我們這位年輕的波斯人，直到目前為止，都已經顯示他在運算這門領域居於不敗地位，我希望他也會知道如何解決一位老和尚的謎題。」

黎巴嫩來的智者，看見他的話已引起王及在場所有人的注意，便開口如下說道，目光強烈敏銳地注視著數數的人：「我這個題目，最恰當的名稱應該是『最輕的那顆珍珠之題』。」

他繼續說道：「印度貝拿勒斯有位商人，擁有八顆珍珠，形狀、大小、色彩全都一模一樣。八顆珍珠當中，有七顆連重量都相同，可是第八顆卻稍微輕些。這位商人如何能找出哪一顆是比較輕的呢？他可以用秤來量，可是只准秤兩次，而且不可使用任何砝碼。這就是我的問題了，哦，數數人，願阿拉引領你，找出一個簡單而完滿的解答。」

聽到如此陳述的問題，坐在塞耶格隊長旁邊一名金色衣領的白髮老大爺，喃喃低語道：「多麼優雅簡練的一流題目啊！這位黎巴嫩人真是個天才。讚美歸於黎巴嫩，香柏木的國度！」

巴睿彌智・撒米爾以他慣有的短暫思考之後，便用緩慢而堅定的口吻答道：「我覺得，這道佛教徒的題目並不難解。只要循著一條清楚的推論理路，肯定可以引導我們走向解決之道。

讓我們來看一下。共有八顆珍珠，形狀、色澤、大小、光彩全都一模一樣。我們也得到保證：除了一顆珍珠比較輕之外，其餘七顆連重量也全都相同。唯一可以找出哪顆珍珠比較輕的法子，只有用秤來量，而且必須是一個刻度極細的天平，有著長長的秤臂與輕輕的秤盤。還有一件：這天平必須精準無誤。如果我將珍珠拿來，兩兩放在秤上，左右秤盤各一，自然很容易，最後一定會發現重量稍輕的那顆珍珠。但如果這顆珍珠，在秤到最後一對的時候方才現身，就一共

得量上四次，而題目卻規定我只准量兩次。因此最簡單的解法，我覺得似乎是這樣的：

且讓我們將珠子分為三組：A、B、C。A組三顆，B組也有三顆，C組則為餘下的兩顆。

然後只需要秤兩次，我就能發現哪一顆是較輕的珠子，既然其他七顆的重量全都一模一樣。

讓我們先把A、B兩組放到秤上，左右兩盤各放一組。會發生兩種情況：A、B兩組重量相

同，或一組比另一組重。

第一種狀況下，既然A、B兩組同重，我們可確定那顆比較輕的珠子必不屬於這兩組，它必

是C組兩顆的其中一顆。我們只消再把那兩顆拿來一秤，左右各放一顆，那麼天平就會在這二次

秤量時，顯示出哪顆珍珠是比較輕的了。

在第二種情況之下，假設A組比B組輕，或反之亦然。那麼就很明白了，輕的那顆珠子必在

兩組中較輕的那一組。於是從那一組再任取其中兩顆，分別放在兩個秤盤裡面，做第二次秤量。

如果兩盤等重，那麼這同一組的第三顆，我們放在一旁木秤的珍珠，就是較輕的那顆。如果兩盤

不等重，那麼較輕的珍珠所在的那個秤盤，就會傾斜升高。

如此一來，那位佛教大師的問題就解決了。在此將我的解決方案，呈給我們卓越高貴的貴

客，黎巴嫩來的聖者。」

星相大家巴畢克撒卡稱讚撒米爾的解答確是無可挑剔，他並如此說道：「只有一位真正的

數學家，才能提出如此完美的推理。我方才聽到的解答優美又簡潔，真是一篇真正的詩章。」

於是黎巴嫩星相家向數數的人致敬讚禮，他引頌奧瑪‧珈音的詩歌，那是一位最上等的波斯

大詩人，也是出名的大數學家：

若你曾將一枝愛的玫瑰，貼近你的胸懷……

若你曾將你的謙卑祈禱，奉向唯一且公義的至高真主……

若你曾舉你杯，曾向生命致過一日禮讚……

你就未曾白活，未曾虛度……

撒米爾深受這讚語感動，低首致謝，右手放在胸前。

三十三・看法完全一致

哈里發穆他辛姆要獎賞撒米爾。黃金、財物、宮室，撒米爾都不要。卻只請求能賜他一位玉人為妻。黑眼珠與藍眼珠的難題。撒米爾用推理找出五名女奴的眼珠顏色。

撒米爾完成了黎巴嫩智者提出的考驗，哈里發與兩名顧問低聲商議之後，向他說道：

「根據你對所有考題的答覆，你已經證實自己配得我應允賜你的獎品。因此我給你一個選擇：你是想要兩萬枚金幣第納爾呢，還是喜歡在巴格達有座宮殿？你願意擔任一省總督呢，或是你情願在我的朝中就任高官要職？」

「哦，慷慨的王啊！」撒米爾答道，深深受到感動：「我不尋求財富，也不要名銜或禮物，因為我知道這些事物其實並無價值。它們雖可以為我帶來名聲威望，我卻不受吸引。因為我的心靈，不尋求世上財物的短暫榮華。但是若蒙您恩准，要讓我成為所有穆斯林欣羨的對象，如同您

先前允諾，那麼我的要求乃是：希望能獲得年輕的泰拉絲蜜的玉手，娶愛以茲德・阿布都・哈密德老爺的女兒為妻。」

數數人這驚異的要求，引起一陣無可形容的騷動，全場大嘩。從我聽見的周遭議論紛紛的言詞裡，我知道所有在場的人都深信撒米爾不大正常。

「那人發神經了，」我身後那個瘦削的藍袍老者喃喃道：「瘋子。我說。他拒絕了財富，他轉身不要名位。他拒絕了這一切，卻只要一個他從未見過面的年輕女孩兒！」

「他真的是神智不清，」有疤的那個胖男人也湊上一句：「沒錯，在發譫妄語了。他竟然要求娶人家女孩子為妻。說不準，那女兒可能很嫌惡他呢！我的真主！」

「會不會是那張藍地毯的魔咒？」塞耶格隊長低聲問道，不見得沒有幾分壞心眼：「那張藍地毯，使他著了魔吧？」

「藍地毯！還真的呢！」老者叫道：「世上哪有可以贏得女人心的符咒啊！」

我注意聽著這些議論，一面假裝在想別的事情。聽到撒米爾的請求，哈里發皺起眉頭，表情看來相當嚴重。他把愛以茲德老爺召到面前，兩人又低聲密議了好一會兒。他們的商議會產生什麼結論？愛以茲德老爺會答應把女兒嫁給他嗎？

一會兒之後，在全場一片深沉靜默中，哈里發開口說道：「我不會反對你與美麗的泰拉絲蜜幸福聯姻，哦，撒米爾。而我可敬高貴的友人愛以茲德老爺，我剛才也已問過他了，他也願意接受你做女婿。我了解你是一位有品格的君子，教育良好，又深具虔誠信仰。誠然，美麗的泰拉絲蜜的終身已經許給大馬士革一位爺，他現在正在西班牙作戰。但如果泰拉絲蜜自己希望改變她的

人生路徑，我也不會從中阻撓。啊，這是命定寫下的！箭一離了弓射出，就快樂地呼喊：『我自由了！我自由了！』事實上它卻是在欺騙自己；因為它的命運已被弓手對準目標，方向早已安排命定。我們這朵年輕的伊斯蘭之花，同樣也是這種情況！泰拉絲蜜拒絕了一位富有又高貴的爺，他明日就可能榮任高官或總督。她卻願意接納一個無名無利寒微的波斯運算者做自己的丈夫。這是早經命定寫就的！唯願這是阿拉所希望的旨意！」

哈里發頓了一下，又有力地繼續說道：「不過，我只設下一個條件。你必須在所有聚集在此的眾人之前，解開一道奇怪的問題。這道題目是由開羅來的一位大僧所設，如果你能正確破解，你就可以和泰拉絲蜜成婚。如果不能，你就必須永遠放棄這個瘋狂的夢想，而且不能從我這裡得到任何東西。你接受這些條件嗎？」

「哦，所有虔信者的主啊！」撒米爾堅定地回答：「就只請您告訴我，要我解決的題目是什麼吧……」

於是哈里發說道：「題目，簡單地說，是這樣的：我有五名美麗的女奴，最近才從一位蒙古王公那裡購得。這些年輕迷人的女子，其中兩人的眼珠是黑的，其他三名則是藍的。兩個黑眼珠的，對任何問題總是答以實話；可是三個藍眼珠的，卻生來就是愛撒謊的，從來不答真話。不一會兒，這五名女奴都會被帶到這兒來，臉上都用厚紗蒙住，因此你不可能看見她們的臉龐。但是你必須找出，不容有任何犯錯的空間，她們誰的眼睛黑、誰的眼睛藍。五人當中，你可以向三人提出問題，每人一題。你必須從這三個回覆推出正確答案，並解釋你推得答案的確切過程。而你對她們提出的問題也必須簡單明白，完全在這些女奴能夠答覆的合理範圍之內。」

一會兒之後，在眾人好奇的密切注視之下，五名女奴出現在謁見廳內，臉上都用厚重面紗蒙

住，猶如沙漠中的幽靈。

「五個都到齊了，」哈里發有些語帶驕傲，得意地宣布道：「她們當中，有兩人正如我所告

訴你的，眼睛是黑的，而且只說實話。另外三個的眼睛則是藍的，而且總是說謊。」

「豈有此理！」瘦老者吶吶抱怨：「想想看我運氣多背啊！我叔叔的女兒是個黑眼的，黑透

了——可是她整天老是扯謊，從不說實話！」

他這話在我聽來，似乎極不得體。這是非常嚴肅的場面與時刻，不適合開任何玩笑。還好，

沒人注意到這莽撞老傢伙的惡劣語言。撒米爾知道自己正面對決定性的關鍵，或許是他整個人

生的最高點。巴格達的哈里發，已經給了他一個奇特又艱鉅的難題，其中可能充滿陷阱。他可以

向其中三名女奴自由發問，但是她們的答覆，又如何能顯示她們的眼睛到底是黑是藍呢？她們當

中，又該問哪三個呢？他又怎麼知道，他沒問的那兩名女奴的眼睛，會是什麼顏色呢？她們當

整個安排之中，只有一事確定：那就是兩個黑眼女奴總是說實話，另外三個藍眼女奴卻一定

說謊話。但是，這樣就夠了嗎？而且撒米爾詢問她們的問題，還必須簡單自然，完全在被問女孩

可以充分理解的範圍之內。然而，他又怎能確定女奴的答覆是真是假？這實在是太困難了。

五名戴著面紗的女奴一字排開，站在豪華大廳的正中央。全場一片靜寂，達官貴人都懷著高

度的熱烈興味，等著看撒米爾如何解決他們的王提出的這道奇特問題。數數的人走向排在右首的

第一位女奴，靜靜地問她：「妳的眼睛是什麼顏色？」顯然是用中文，一個在場無人能夠理解的語言。我自然完全不懂。聽她這樣回

女孩的答覆，顯然是用中文，一個在場無人能夠理解的語言。我自然完全不懂。聽她這樣回

答，哈里發下令：下面兩個答覆一定要用阿拉伯語，簡單而精確地作答。

出現這意想不到的挫敗，事情對撒米爾來說愈發艱難了。他只剩下兩個問題可以問，但針對他第一個問題所作的答覆，卻可說完全浪費了。

但這意外似乎並未令他氣餒，他走向第二位女奴，問她：「妳的同伴剛剛的答覆是什麼？」

第二名女奴答道：「她說：『我的眼睛是藍的。』」

這答覆完全無法釐清任何事情。第二名女奴說的，到底是實話還是假話？第一個又是如何呢？那是她真實的答覆嗎？

接下來，撒米爾詢問隊伍中間的第三名女奴。

「我剛剛問過的那兩個女孩，她們的眼睛是什麼顏色？」

第三個女孩，也就是最後一個受到詢問的，答覆如下：「第一個女孩是黑眼睛，第二個是藍眼睛。」

撒米爾停頓了一會兒，然後不慌不忙地走向王座，說道：「所有虔信者的主啊，阿拉在地上的影兒，我對您的問題有解答了，而且完全用嚴格的邏輯推衍而得。右首第一名女奴的眼睛是黑的，第二個是藍的。第三個也是黑的，其他兩個是藍的。」

一聞此言，五名女奴全都揭開面紗，顯出帶著笑靨的臉容。整間大廳揚起驚歎聲。撒米爾以無瑕的聰慧才智，完全無誤地說中她們五人的眼睛顏色。

「所有的讚美歸於先知！」王驚呼道：「這問題已有數百名智者、詩人、文士試過，最後卻是這位謙虛的波斯人，唯一有能力正確解答。你是怎麼推得答案的？說給我們大家聽聽，我們想

看你怎能如此確定你的答案。」

數數的人於是做了如下說明。

「我問第一個問題的時候——妳的眼睛是什麼顏色——就知道那個女奴的答案必定只有一個，就是『我的眼睛是黑的。』因為如果她確是黑眼睛，她就會說實話，但如果她是藍眼睛，她就一定會說謊。所以只會有一個答覆，就是『我的眼睛是黑的。』我也只期待聽到這樣的回答。可是女孩卻用大家都聽不懂的語言回答，反而大力地幫了我的忙。我假裝聽不了解，又問第二個女奴：『妳的同伴剛剛給的答覆是什麼？』並得到了第二個答覆——『我的眼睛是藍的。』這個答案證明，第二個女孩在說謊。因為既如我先前表示的，這不可能是第一個女孩的答覆。因此，如果第二個女奴在說謊，她就是個藍眼睛的。在解決這個問題上，王啊，這是個重要關鍵。五名女奴之中，至少有一名，我已經以數學邏輯的肯定，確認了她的眼睛顏色。也就是第二名女奴，她沒說實話，因此她是藍眼睛。

我第三個也就是最後一個問題，是向行列中間的那個女孩發問：『我剛剛問過的那兩個女孩，她們的眼睛是什麼顏色？』她給了我這個答覆：『第一個女孩是黑眼睛，第二個是藍眼睛。』既然我早已知道：第二個女孩確實是藍眼睛，那麼聽到第三個女孩給予的答覆，我還能做出什麼結論呢？非常簡單。第三個女孩確實是藍眼睛，因為她證明了我已經知道的事實，也就是第二個女孩子的確有雙藍色眼睛。她的答覆也告訴我，第一個女奴是黑眼睛。既然第三位女孩並沒說謊，說出了事實真相，那麼她自己也應該有雙黑色眼睛。從這裡開始，下面就很簡單了，只要用排除法就知道另兩個女孩有著藍眼睛了。

我可以向您保證，王啊，在這個問題上，雖沒有任何等式或代數符號出現，還是可以經由純粹數學的嚴密邏輯，推得完美的解答。」

哈里發的困難題目就這樣解決了。可是對撒米爾來說，很快地，還有另一個更大的考驗在等著他：泰拉絲蜜──他在巴格達夢想的珍寶。

一切頌讚歸於阿拉，祂造了女人、愛與數學！

三十四‧生命與愛的題目

我將撒米爾的故事作結，那位數數的人。

一二五八年，伊斯蘭曆問候月（七月）第三個月亮那日，大批韃靼人與蒙古人馬在成吉思汗的一位孫子領軍之下，攻打巴格達城。

愛以茲德老爺在近蘇萊曼橋處，奮力作戰不幸陣亡。哈里發穆他辛姆被擄為囚，遭蒙古人斬首。巴格達城破，被大肆劫掠，又殘忍地夷為平地。輝煌壯麗的名城，五百年來文藝之都、科學重鎮，成了一堆瓦礫廢墟。

幸運眷顧了我，並未目睹這場破壞文明的野蠻罪行。三年之前，當慷慨大度的大君克魯遮大君去世之際——願阿拉賜他安寧！——我已經與泰拉絲蜜和撒米爾一同去了君士坦丁堡。

我每周都去拜訪撒米爾，偶爾不免欣羨他和妻子、三個兒子一家五口幸福和樂的生活。每當我見到泰拉絲蜜，我就想起詩人的詩句：

歡唱啊，鳥兒，唱出你最純潔的歌聲！

照耀啊，陽光，照出你最甜蜜的光輝！

射出你愛的箭矢啊，愛之神！

願妳的愛得祝福，女士！妳的喜悅是大的！

毫無疑問，在所有問題之中，撒米爾解答得最好的一題，就是生命與愛的題目。

我就在此打住吧，既不用數字也不以公式，這位數數人的故事。

題解說明

聰明的撒米爾在書中給的解答，雖然一看就能懂，但其實每個問題背後的解題方式也同樣合乎邏輯，都經過一定的推演過程。

然而其中有些題目，乍看之下，似乎不具備嚴密的「數學」性質，也就是說，都只是冰冷無趣的「數字」演算。因此我們感到有必要以附錄方式提出說明。有些題目在此只稍做陳述，有些則進行全面的數學式解題，但是不論解說是否詳盡，相信都可以幫助大家更了解我們數數人撒米爾提出的精采答案。

「三十五頭駱駝」題

關於這三十五頭駱駝，其實很簡單。

根據題目規定，三十五頭駱駝的遺產，必須以下列方式分給三個兒子：

老大繼承一半，也就是十七頭半。

老二繼承三分之一，也就是十二又三分之二頭。

老么繼承九分之一，也就是三又九分之八頭。

所以遵照立遺囑人的這個心意分配，最後會剩下駱駝沒分完，因為：

17 (1/2) + 11 (2/3) + 3 (8/9) = 33 (1/8)

請注意老大、老二、老么所得的三部分，總和加起來並不等於三十五，而是三十三又八分之一。

因此，會有**餘額**。

而餘額呢，則等於一又十八分之十七頭駱駝。

這個分數：十八分之十七，等於二分之一、三分之一、九分之一三個分數之和，亦即先前三個除式所得的分數部分：二分之一、三分之二、九分之八，分別不足一的差額。

也就是說，如果可以再多給老大二分之一頭駱駝，他就總共可得十八頭。再多給老二三分之一頭駱駝，他就總共可得十二頭。再多給老么九分之一頭駱駝，他就總共可得四頭。每人都分得一個整數。

但是再請注意，即使三兄弟都再多得到不滿一頭的駱駝，最後還是會剩下一整頭駱駝沒分出去。

所以，怎樣做才能達到這個皆大歡喜的目的呢？

上面這個增加持分的做法，前提是總數必須是三十六、而非三十五頭駱駝（也就是說，被除數要多加上一）。

但如果被除數真是三十六，最後會剩下**兩頭**、而不是一又十八分之十七頭駱駝。

因此結論就出來了：立遺囑人當初想錯了。

一個整數的一半，再加上它的三分之一，再加上它的九分之一，並不會等於原本的整數。

請看：

$(1/2) + (1/3) + (1/9) = 17/18$

要令原本的整數**變為完整**，還差了十八之一。

這道題的**整數**，原本是三十五頭駱駝。三十五的十八分之一，等於十八分之三十五。也就是說，這個分數值等於一又十八分之十七。

因此以上除式，依照立遺囑人的遺願，會剩下一個餘數一又十八分之十七。

我們的撒米爾發揮他的天才智慧，將未滿一頭的十八分之十七配給三位繼承人（於是每人都多得到一些），而多出來的那個整數，就留給他自己了。

「珠寶商與房錢」題

這個題目的難處，在於下列本質，其實不難了解：

——在旅舍房錢與珠寶進帳之間，並沒有一定比例。請看：

如果珠寶商的珠寶賣得一百，就得付二十塊房錢。如果賣了兩百，房錢卻是三十五而非四

十。

顯然，這題目的因子之間缺乏一定的固定比例。

照理，依合理的邏輯思路，比例應該是這樣的：

賣到一百⋯⋯⋯房錢二十

賣到兩百⋯⋯⋯房錢四十

但是兩造的約定卻不是這樣，而是：

賣到一百⋯⋯⋯房錢二十

賣到兩百⋯⋯⋯房錢三十五

遵照這個比例關係，現在賣價為一百四十，房錢到底應付多少，就得使用一種稱為「插代遞

補」（interpolation）的方式計算。

「四個四」題

「四個四」題的定義如下：「利用四個四，加上數學符號，寫成數學式以表示一特定的整數

值。不可使用四之外的任何數字、字母，或內含字母的代數符號，如log、lim等等。」

在多位演算者的耐心努力之下，已經證實的確可依上述定義，寫出從零到一百的所有整數

值。

有時必須用到階乘符號（！），或開根號。可是立方根就無法使用，因為是三。

階乘：一數之階乘，係指由數字一開始，一直乘到此數本身的所有自然數相乘之積。

因此，四的階乘表示法為4!，等於一乘以二乘以三再乘以四，也就是二十四。

利用四的階乘，很容易就可以寫出如下數學式：

$$4! + 4! + (4/4)$$

其值為四十九，因為演算值等於二十四加二十四加一。

再看：

$$4! \times 4 + (4 \div 4)$$

值為九十七。

某些數學家的解法，多少有些勉強。比方其中一個法子就動用到兩個平方根，一個除式，再加上一個加式，才表示出數值二十四。在此我們卻另有一個比較簡單的解法，只需使用階乘即可：

$$4! + 4(4 - 4)$$

有了二十四，再求二十五就很簡單了…

$25 = 4! + 4^{4-4}$

接下來二十六也就不難了…

這個數式的第二個部分值為一。

簡直是漂亮到不行！這裡出現了零這個冪數。我們知道：每個數值的零次方都等於一，因此

$26 = 4! + (4+4)/4$．

「二十一個酒桶」題

這個題目另有一個解法，和書中提出的那個同樣高明，解法如下…

第一位合夥人分得：一個整桶，五個半桶，一個空桶

第二位合夥人分得：三個整桶，一個半桶，三個空桶

第三位合夥人分得：三個整桶，一個半桶，三個空桶，和第二人同。

這個問題可用算術法演算破解，解法請見E. Fourrey, Récréations arithmétiques, Paris, 1949, pp. 160。

「棋盤與麥粒」題

這道題目，無疑是最出名的趣味數學題之一。依照伊達瓦王所做的承諾，小麥粒的總數，必須等於六十四格組成的等比級數之和：

$1 + 2 + 4 + 8 + 16 + 32 + 64 + 128 + \cdots\cdots$

而這個總和的計算公式非常簡單，小學就學過了。

應用這個公式，我們可得總和 S 的值如下：

$S = 2^{64} - 1$

也就是把二自乘上六十四次。這個長長的算式最後終於算完，結果為：

$S = 18,446,744,073,709,551,616 - 1$

再把後面那個一減去，結果為：

S = 18,446,744,073,709,551,615

這個巨大的二十位數，就是伊達瓦王答賜給西撒的麥粒總數——那位發明了棋戲的傳奇人物。據估計，若把整個地球從南到北都改為麥田，每年收成一次，必須花上四百五十個世紀，才能達到這個天文數字級的麥粒總數！

根據十七世紀英國知名數學家華理斯所說，這巨量的麥粒可裝滿一個每邊長九點四公里的立方體內。依照那個年代的單位，這位印度王必須付出的代價是855,056,260,444,220鎊。

超過八百五十五兆！這可不是一個區區小數。

純為打發時間，如果我們來數這巨山般的麥粒堆，每秒鐘數五粒，日夜不停地數，一共要花上十一億七千萬個世紀！

「蜜蜂」題

撒米爾所說的這個故事，是印度幾何學家婆什迦羅《麗羅娃蒂》中的一則（婆什迦羅把這個題目陳述得如此詩意！）答案可以藉由一次方程式之助求得：

(x／5)＋(x／3)＋3(x／3－x／5)＋1＝x

們現在非常不同。

上列方程式的根為十五，也就是此題之解。不過婆什迦羅時代的所用的代數標記表示法與我

「三個水手」題

藉由代數，我們可以為此題找出共通解法，設立公式，求得未知數之值。

首先設定錢幣數目為 X，公式如下：

X ＝ 81K － 2

在此 K 可以是任何自然數的值，如 1、2、3、4、5、6……，準此，X 的值分別為

79、160、241、322、403、484……

三個水手的題目，可以用上述序數任何一值代表錢幣的數目。不過最好還是限制一下 X 值的範圍。

本書的這個題目，已設定錢幣的數目介於兩百與三百之間，因此數數人取了兩百四十一，也是唯一合乎這個事例的值。

「四數組」題

這個題目，最簡單的形式如下：

「試將一數A分為四組，第一組加m，第二組減m，第三組乘以m，第四組除以m，四組運算結果分別所得之和、差、積、商，均需相同。」

這題目裡有兩項基本元素：

1. 數字A，必須分為四組。

2. 運算子m。

藉由代數，應該很容易就能求得這道題目的答案。

其中必須乘以m的第三組數字，利用下列公式極易破解：

$$z = A / (m + 1)^2$$

一旦算出 z 值，很容易就可以推出 A 的其他三組數字：

第一部分為∷mz－m

第二部分為∷mz＋m

第三部分為∷mz×m

第四部分為∷mz÷m

這個題目只在數字A可被（m＋1）的平方值整除下才能成立。至少，必須是它的兩倍。

「無期徒刑刑期×的一半」題

數學家會說，這個題目裡的無期徒刑刑期，應該被分為無限多個等長的時段，因此每個時段都無限小。

假設每個時段為dt，每個dt的長度都會比百萬分之一秒還要小上許多！

但是從分析型數學家的觀點看去，這個問題其實無解。唯一可用的公式，也是最人道、最合乎公義與仁慈的解法，就是撒米爾提出的建議。

「大君的珍珠」題

這個題目，使用基本代數就可以輕易破解。

首先，求得珍珠數目的方程式為：$x = (n - 1)^2$。其中，第一位繼承人所得的珍珠，是一顆再加上所餘的1/n。第二位繼承人所得的珍珠，是兩顆再加上此次所餘的1/n。其餘繼承人以此依次類推。

繼承人人數則為n−1。

撒米爾解開的這道珍珠題裡，n等於七。

數字一四二八五七

一四二八五七這個數字，其實一點都不奧祕也絕無超自然的性質。

這個數字是由分數1/7化為小數形式得來，請看：

1/7＝0.142857142857……

其實，這是個很簡單的循環分數，其循環值正是一四二八五七。

我們可以用相同方式，得到如同一四二八五七這種看似神祕的同類數字，只要把一般簡單分數形式，轉換為小數表示即成1/13、1/17、1/31等等

「狄歐番圖」題

所謂的「狄歐番圖問題」，或「狄歐番圖墓誌銘」，可用一次方程式輕易解決。

狄歐番圖的年紀設為 x，寫成如下：

(x／6)＋(x／12)＋(x／7)＋5＋(x／2)＋4＝x

求得 x 之值為八十四，即為此題之解。

你喜歡貓頭鷹出版的書嗎？

請填好下邊的讀者服務卡寄回，

你就可以成為我們的貴賓讀者，

優先享受各種優惠禮遇。

貓頭鷹讀者服務卡

謝謝您講買： _____ (請填書名)

　為提供更多資訊與服務，請您詳填本卡、直接投郵（免貼郵票），我們將不定期傳達最新訊息給您，並將您的建議做為修正與進步的動力！

　　　　　　　　　　　　　□先生　　民國_____年生
姓名：_____□小姐　□單身　□已婚

郵件地址：[　][　][　]_____縣____　_____鄉鎮____
　　　　　　　　　　　　　市　　　　　　市區

聯絡電話：公 (0　)_____　　宅 (0　)_____　　手機_____

■您的 E-mail address： _____

■您對本書或本社的意見：

您可以直接上貓頭鷹知識網（http://www.owls.tw）瀏覽貓頭鷹全書目，加入成為讀者並可查詢豐富的補充資料。
歡迎訂閱電子報，可以收到最新書訊與有趣實用的內容。大量團購請洽專線 (02) 2356-0933轉282。
歡迎投稿！請註明貓頭鷹編輯部收。

104

台北市民生東路二段141號2樓

英屬蓋曼群島商家庭傳媒（股）城邦分公司

貓頭鷹出版社　　收